정화의
보물선

이은상

단국대 중어중문학과를 졸업하고 University of Arizona-Tucson과 University of
Wisconsin-Madison에서 석사과정을 마치고 모교인 단국대 대학원에서 중국 소설 연구
로 박사학위를 받았다. 중국 고전문학을 전공했지만 중국 문화에 예술에 더 많은 관심을
가지고 연구했다. 최근에는 청나라의 시각문화와 물질문화에 많은 관심을 갖고 연구하며
여러 대학에서 중국 문화와 예술에 관한 강의를 하고 있다.《시와 그림으로 읽는 중국 역
사》,《담장 속 베이징문화》,《장강의 르네상스: 16 · 17세기 중국 장강 이남의 예술과 문
화》,《이미지로 읽는 양쯔강의 르네상스》,《이미지로 읽는 중국의 감성》그리고《중국 문
인들의 글쓰기》등의 책을 썼다.

정화의
보물선

초판인쇄 2014년 11월 12일
초판발행 2014년 11월 12일

지은이 이은상
펴낸이 채종준
펴낸곳 한국학술정보(주)
주소 경기도 파주시 회동길 230(문발동)
전화 031) 908 - 3181(대표)
팩스 031) 908 - 3189
홈페이지 http://ebook.kstudy.com
E-mail 출판사업부 publish@kstudy.com
등록 제일산 - 115호(2000.6.19)

ISBN 978 - 89 - 268 - 6677 - 1 94650

이 책은 정부재원(교육인적자원부 학술연구조성사업비)으로 한국연구재단의 지원을 받아 연구되었음
(KRF-2009-362-B00002).

중국의 대유럽 무역사 500년으로의 항해

정화의 보물선

· 이은상 지음 ·

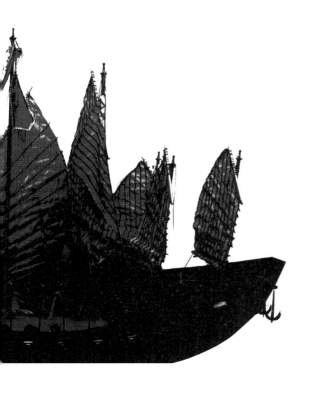

한국학술정보

필자는 2011년 2월에 광둥성, 2012년 2월에 푸젠성 그리고 2012년 7월에는 장시성을 여행했다. 이 책은 그 결과물이다. 광둥과 푸젠 그리고 장시를 하나로 아우를 수 있는 키워드가 무엇일까? 이 세 지역은 당나라(618–907) 때부터 청나라(1644–1911) 때까지 중국을 외부세계와 연결하는 창구였다. 이 세 지역이 주목을 받기 시작한 것은 당나라 때였다. 6세기에 중국이 비단 생산의 독점권을 상실하게 되자 자기가 비단의 대안으로 떠올랐다. 중국이 자기를 해외로 수출하게 되면서 중국은 바다로 눈길을 돌렸다. 중국 남부 해안에 위치한 광둥과 푸젠 그리고 창장이 흐르는 장시는 환적항으로 경제적 번영을 누렸다. 푸젠의 취안저우는 남송(1127–1279)과 원나라(1271–1368) 때 세계 최대의 무역항이었으며, 광둥의 광저우는 청나라 건륭제(재위 1735–1796)가 일구통상 정책을 발표한 1757년부터 아편전쟁이 끝나는 1842년까지 중국이 대외에 개방하는 유일한 무역항이었다. 장시에는 세계적으로 유명한 자기 생산지인 징더전이 있다. 징더전의 도공들이 만든 청화백자가 푸젠과 광둥의 환적항을 통해 세계 각국으로 수출되었다.

필자는 광둥과 푸젠에서 바다를 통해 해외로 수출되었던 중국의 생산품인 자기와 차를 가지고 광둥과 푸젠 그리고 장시에 관한 이야기를 풀었다. 포르투갈의 탐험가인 바스쿠 다 가마(1460–1514)가 희망봉을 돌아 인도양을 가로질러 인도 서남부 해안에 있는 캘리컷에 도착한 1498년 이후부터 유럽인들은 아시아에 관심을 가지기 시작했다. 네덜란드 동인도회사 선박이 1603년 2월에 믈라카 해협 근처에 정박하고 있던 포르투갈의 무장상선 산타 카타리나호를 공격하여 배에 실려 있던 10만 점의 중국 자기를 암스테르담의 경매 시장에 내놓았는

데 세계적인 센세이션을 일으켰고, 이것을 계기로 네덜란드는 중국 자기 무역에 뛰어들었다. 영국은 1630년대 네덜란드를 통해 중국 차를 처음으로 접했다. 1637년에 영국 상선은 중국에서 112파운드의 차를 수입해 갔고, 1715년에는 중국으로부터 본격적으로 차를 수입했다. 1730년대 이후에는 영국의 모든 사람들이 차를 마실 수 있도록 차가 보급되었고, 차에 매료된 영국인들은 차를 구매하기 위해 해마다 수입의 10%에 해당하는 돈을 소비했다. 그리고 1766년에 영국은 유럽 최대의 차 소비국이 되었다.

이 책의 제목은 '정화의 보물선'이다. 명나라(1368–1644) 영락제(재위 1403–1424)는 정화(1371–1435)에게 해외 원정을 명했다. 정화는 1405년에 제1차 항해를 떠났다. 정화가 이끄는 함대의 주축은 62척의 2천 톤급 보물선이었다. 길이 122m에 너비 50m, 9개의 돛대와 4개의 갑판 그리고 방수 처리한 칸막이벽을 갖춘 600명을 수용할 수 있는 보물선은 이제까지 인간이 만든 배 가운데 최대의 범선이었다. 정화의 해외 원정은 1405년에서 1433년까지 7차례에 걸쳐 행해졌다.

이 책은 정화의 보물선에서 이야기를 시작하여 1900년에 일어난 의화단의 난에서 이야기를 끝맺는다. 자기와 차를 통해 광둥과 푸젠을 이야기하다 보니 자연스럽게 중국 역사뿐만 아니라 세계사에 관한 내용도 다루게 되었다. 이 책이 인문학에 호기심이 많은 독자에게 도움이 되었으면 좋겠다.

2014년 7월 13일
수지에서
이은상 삼가 씀

Contents

03 차에 중독된 영국인들

04 시누아즈리와 18세기 전후 유럽의 중국 인식

정화의 보물선

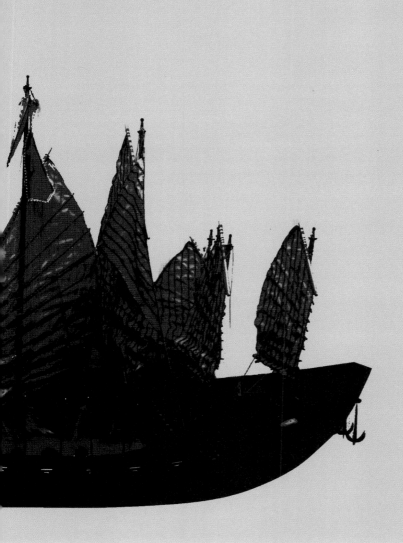

한족의 나라

1368년에 명나라(1368–1644)가 건국됨에 따라 중국은 다시 한족의 나라가 되었다. 명나라 첫 번째 황제의 자리에 오른 주원장(1328–1398) 홍무제(재위 1368–1398)는 중국에 조공을 바치는 모든 국가에 사절을 보내 왕조가 바뀌었음을 알리고 통치자들을 소환하여 새로운 천자를 인정하게 했다. 명나라 조정은 그들을 공식적으로 책봉하고 후한 선물을 주어 자신들의 나라로 돌아가게 했다. 가장 먼저 도착한 것은 베트남(당시 중국은 베트남을 안남이라 칭했다)의 트람 두 통 황제(재위 1341–1369)였다. 참파, 캄보디아, 아유타야, 마자파힛 그리고 자바, 수마트라, 보르네오 연안에 있는 작은 왕국들에서 온 사절단들이 그 뒤를 따랐다.

홍무제는 명나라의 파워와 우월성을 선언함과 동시에 유교에서 이상적으로 생각하는 성군을 본받고자 했다. 중국에 종속된 나라들은 중국의 우월한 지위를 존중하고, 상호 평화적인 관계를 유지해야 했다. 만약 이들이 그렇게 하지 않았을 때에는 중국 황제로부터 경고를 받거나 중국 군대에 의해 응징되었다.

중국 황제는 모든 백성들을 공명정대하게 대해야 했다. 홍무제는 조공국

들에게 '해와 달이 비추는 모든 땅에 균등한 덕치를 베풀 것'을 약속했다. 중국이 침략적 행위를 통해 그들의 우월한 힘을 남용하지도 않았고 주변 국가들은 중국을 두려워할 필요도 없었다. 그들의 안전은 단순히 중국의 황제가 하늘의 아들임을 인정하는 것으로 보장받았다. 홍무제는 심지어 1395년에 북쪽과 서남쪽 유목민족들을 제외하고 남쪽으로 베트남을 비롯한 동남아시아 모든 국가들에게 도발 행위가 없으면 중국은 공격하지 않겠다고 약조했다. 이것은 중국이 역대로 주변 국가들을 대하는 전통적인 방식이었다. 그러나 예외는 있었다. 바로 몽골족이 통치했던 원나라(1279–1368)이다. 당나라(618–907)와 송나라(960–1279)가 비한족 '오랑캐'들이 중국의 종주권과 우월성을 인정하도록 하기 위해 주로 덕의 힘에 의존했던 반면 원나라는 제국의 영토를 확장하고 외국 열강들을 제압하기 위해 그들의 위력적인 군사력에 크게 의존했다. 자신들 또한 '야만족'에 속했던 몽골족이 세운 원나라와는 대조적으로 명나라는 그들이 덕치를 행하고 있음을 강조하고 과시했다.

명나라 천하에서 황제의 권위는 중국과 '야만족' 간의 모든 관계들을 포함하는 것으로 확대되었다. 무역 또한 예외일 수가 없었다. 중국 상인들의 비공식적인 해상 무역과 중국인들이 해외로 나가 항해하는 것을 금했다. 중국은 중국의 종주권을 인정하는 국가들에서 온 상인들이 중국으로 오는 조공 사절단에 동행했을 때에만 공식적으로 무역을 허용했다. 이러한 조공 무역은 6%의 관세만 납부하면 되었다. 이것은 중국이 외국과의 무역을 주요 재원으로 보지 않았다는 것을 말해준다. 3개의 항구만이 조공 사절단을 받아들이는 항구로 지정되었는데, 동남아시아에서 온 사절단을 받아들이는 항구는 광저우였다.

조공의 절차는 까다로웠다. 중국 조정은 조공을 어떻게 바쳐야 하며 그리고 얼마나 자주 바쳐야 하는지를 규정해 놓았다. 베트남과 같이 중국과 서로 국경을 접하고 있는 나라들은 3년에 한 번씩 조공을 바쳐야 했다. 참파와 같이 중국에서 멀리 떨어져 있는 동남아 국가들은 몇 년에 한 번씩 조공을 바

쳐도 되었다. 조공은 많거나 호사롭지 않아도 되었다. 중국에 복종하겠다는 의사를 표명하는 것이 경제적 이익보다 더 중요했다. 조정 관료들이 사절단을 맞이했고, 그들은 사절단에게 조공을 바치는 의식이 거행되는 황제의 연회를 위해 준비하게 했다. 조공으로 바치는 물건은 지역 특산물로, 진기한 것이면 더욱 좋았다. 사절단은 어떻게 행동해야 하며 언제 황제에게 머리를 조아려야 되는지에 관해 교육을 받았다. 그들이 명나라 수도를 떠날 때까지 연회가 잇달아 열렸다.

주원장 홍무제는 조공이나 무역을 통해 부를 창출하는 것에는 관심이 없었다. 대신 그는 중국이 보편적으로 중국中國, 즉 '세계의 한가운데에 있는 나라'라는 우월한 지위를 점유하고 모든 국가들이 중국 황제가 지닌 문화적 힘인 덕을 인정하는 중국적 세계 질서를 재차 강조하는데 주력했다. 중국 정부가 중국인들의 외국 여행과 무역에 제한을 둔 목적은 모든 중국인들을 제국의 통제 하에 두고, 마찰이 일어날 수 있는 중국인과 비중국인들 간의 접촉을 최소화하려는데 있었다.

중국이 세계의 중심에 있고 중국의 황제가 천명을 받았기 때문에 외국과의 관계에서 발생하는 마찰은 필연적으로 중국에 종속된 왕국들이 중국의 기대에 부합되도록 행동하지 못했기 때문이라고 인식했다. 이러한 경우 처벌은 불가피했다. 항상 종속국들이 도발했고, 중국은 그들이 원하는 평화를 회복해야 했다. 위계질서와 조화를 유지한다는 명목하에 중국은 항상 그들의 침략적인 정책을 정당화할 수 있었다. 그 한 가지 예가 바로 윈난이다. 원나라 후반기에 독립을 되찾았던 윈난은 홍무제 때 다시 중국의 지배를 받게 되었다.

1398년에 명나라를 세운 주원장 홍무제가 죽고 그의 뒤를 이어 명나라의 황제가 된 사람은 주원장의 손자였다. 주원장은 장자가 왕위를 계승하는 전통을 세우고 싶었다. 그래서 주원장은 그의 장남이 왕위를 계승하기를 원했지만 불행히도 그 아들은 주원장보다 먼저 죽었다. 주원장은 할 수 없이 장

남의 아들들 가운데 첫 번째를 왕위 계승자로 정했다. 그런데 주원장의 결정에 불만을 품은 자가 있었다. 바로 주원장의 다섯째 아들인 연왕燕王(燕은 지금의 베이징 지역)이다. 연왕은 조카를 왕위에서 몰아내기 위해 반란을 일으켰다. 이 내란은 1399년에서 1402년 중반까지 계속되었다. 연왕은 결국 조카의 군대를 물리치고 왕좌를 차지했다. 조카는 불길에 휩싸인 궁궐을 빠져나와 도망했다.

조카를 밀어내고 왕위에 오른 이가 바로 영락제(재위 1403–1424)이다. 새로이 왕위에 오른 영락제는 중국을 강대한 나라로 만들고 그 영향력을 사방으로 떨치고 싶었다. 그래서 그는 북쪽에 있는 몽골에 대한 군사행동을 강행하여 예전에 중국을 통치했던 몽골이 다시는 중국을 위협하지 못하도록 멀리 초원으로 몰아내기 위해 힘썼다. 같은 맥락에서 영락제는 수도를 남쪽에 위치한 난징에서 만리장성에서 그리 멀지 않은 곳에 있는 베이징으로 옮겼다. 몽골이라는 위협적인 존재를 의식한 것이다, 베이징은 중국이 몽골의 침략을 막기 위한 최후의 방어선이었다. 영락제는 중앙아시아로 사신을 보내 그곳 통치자들에게 중국의 우월함을 각인시키고자 했다. 영락제는 또한 중국에 호의적인 통치자를 왕위에 앉히고, 당시 안남이라고 불렸던 베트남 북부 지역을 명 제국에 편입시키기 위해 베트남의 정치에 개입했다. 그리고 영락제는 세계사에서 최대 규모의 모험들 가운데 하나라고 할 수 있는 인도양으로의 대항해를 감행했다.

정화의 보물선

정화鄭和(1371–1435)의 보물선은 난징의 창장長江과 친화이허秦淮河가 만나는 곳에 있는 룽장龍江 조선소에서 제작되었다. 보물선 제작을 위해 룽장 조선소는 이전보다 크기가 거의 두 배나 확대되었다. 중국 역사상 최대 규모를 자랑하던 쑤저우 조선소를 앞질렀다.

1403년 5월에 영락제는 푸젠성에 대양을 항해할 137척의 배를 건조할 것을 명했다. 3개월 뒤 쑤저우와 장쑤, 장시, 저장, 후난 그리고 광둥 등의 지역들은 200척이 넘는 배를 건조하라는 명을 받았다. 그리고 1403년 10월에 명나라 조정은 연안지역에 188척의 바닥이 평평한 수송선을 신속히 원양이 가능한 배로 개조하라는 명을 내렸다. 해양 제국을 향한 영락제의 야심을 충족시키기 위해 1404년에서 1407년까지 1,681척의 배가 건조되거나 개조되었다. 이처럼 많은 배를 만들기 위해서 엄청난 양의 목재가 필요했다. 연안지역만으로는 필요한 목재를 다 공급할 수 없었다. 부족한 목재들을 충당하기 위해 수 천 킬로 떨어진 내륙에서 벌목한 목재들을 창장의 물길을 따라 조선소로 운반했다. 제국 전체가 이 엄청난 프로젝트에 관여했다.

홍무제 때 룽장 조선소는 중국과 한국 사이 곳곳에 모래톱이 도사리고 있

는 비교적 수심이 얕은 황해를 항해하는데 용이한 바닥이 평평한 '사선沙船'을 건조했다. 이 사선은 7세기 창장 어귀에 위치한 충밍다오崇明島에서 처음으로 만들어졌다. 모래톱에 빠지는 것을 방지하기 위해 밑바닥을 평평하게 만든 사선은 폭풍이 몰아치는 남중국해와 인도양과 같은 대양을 항해하기에는 안정적이지 못했다.

롱장으로 이주한 푸젠의 조선공들은 특별히 난양南洋을 항해하기 위한 또 다른 종류의 범선을 개발했다. 이 배는 큰 파도를 헤쳐 나갈 수 있게 칼처럼 날카롭게 만들어진 선체와 넓고 불룩한 갑판을 갖고 있었다. 안정성을 위해 용골이 V자형으로 된 선체의 밑바닥을 가로지르게 설계했다. 뱃머리와 선미를 모두 높게 만들었고, 4개의 갑판이 있다. 가장 낮은 갑판에는 바닥짐으로 사용하기 위한 흙과 돌로 가득 채웠다. 두 번째 갑판은 선원들의 거처와 창고, 세 번째 갑판 또는 가장 높은 갑판은 주방과 식당 그리고 네 번째 갑판은 전투를 하기 위한 공간이다. 뱃머리는 매우 튼튼하여 작은 배를 들이받을 수 있게 만들었다. 이것은 또한 남중국해에서 위협적인 존재인 숨어 있는 암초와 충돌했을 때 견딜 수 있다. 춘추시대(기원전 770년–기원전 476년) 때 오나라 왕 부차夫差(재위 기원전 496년–기원전 473년)는 푸저우 부근의 민장閩江에 조선소를 지었다. 여기에서 만든 푸젠의 배는 복선福船이라는 이름으로 알려졌다. 마르코 폴로(1254–1324)가 1292년에 푸젠성의 취안저우를 떠날 때 14척의 복선을 가져갔다. 명나라의 전함과 해안 순찰선은 모두 복선이었다. 배가 어디로 가는지를 볼 수 있도록 복선의 뱃머리에 커다란 '용의 눈'을 그려 놓는 것이 관습이었다.

롱장의 조선공들은 사선과 복선을 결합하여 보물선 함대를 위한 새로운 배를 고안했다. 치세의 위대함과 정권의 정당성을 세계에 보여주고 싶은 영락제의 욕망이 강렬했기에 그에 발맞추어 보물선의 규모 또한 거대해야 했다. 용의 배龍船이라고도 불렸던 보물선寶船 가운데 최대 크기의 배는 길이가 대략 119m에서 124m 사이이고 폭은 대략 49m에서 51m 사이이다. 이제까

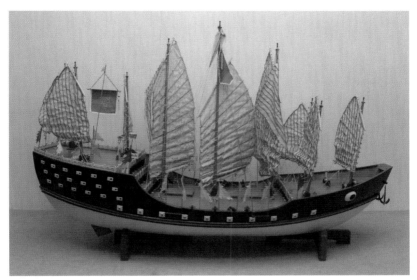

[그림1] 1:100의 비율로 제작한 정화 보물선의 모형. 타이완 단장대학淡江大學 해사박물관 海事博物館

지 세계에서 만들어진 최대 크기의 목선들 가운데 하나이다. 보물선의 공식적인 길이는 44장 4치 또는 444치이다. 왜 '444'라는 숫자일까. 중국에서 4는 땅을 상징한다. 옛 중국인들에게 땅의 모양은 네모진 것이었다. 이 네모진 땅에는 4개의 모퉁이가 있다. 가운데 있는 나라 '중국中國'은 사해四海의 한가운데 있다. 방향 또한 동서남북 사방四方이며, 계절 또한 봄 · 여름 · 가을 · 겨울 사계四季이다. 나라를 다스리는 데 지켜야 할 원칙 또한 예禮 · 의義 · 염廉 · 치恥 사유四維이다. 4는 보물선의 성공적인 항해를 위한 상서로운 수이다.

룽장에서의 작업이 순조롭게 진행되자 영락제는 누구에게 이 거대한 함대의 지휘권을 맡길 것인가를 결정해야 했다. 영락제가 해양제국을 건설하기 위해 선발한 사람은 윈난 출신의 이슬람교도인 환관 정화였다. 윈난의 마씨 집안에서 태어난 정화는 6대조가 쿠빌라이 칸이 윈난의 총독으로 임명한 투르크계 이슬람교도인 Sayyid Ajall Shams al–Din임을 자랑스럽게 생각했다. 마화馬和의 조부와 부친은 메카로의 순례를 완수했던 '하지hajji'였다.

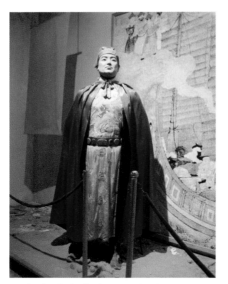
[그림2] 정화. 취안저우 해외교통사박물관

1381년에 명나라 군대가 윈난을 정복하고 마화는 거세를 당한 많은 윈난 소년들 가운데 끼어 있었다.

영락제가 정화에게 지휘권을 맡기려 했을 때 정화의 나이는 35세였다. 영락제는 이 위험한 항해를 수행하기에 정화가 너무 늙은 것은 아닌가 하고 망설였다. 그때 한 조정 관리가 그에게 한 말은 늙은 말이 길을 안다는 뜻의 '노마식도老馬識途'였다. 결국 영락제는 1405년에 정화에게 해외 원정을 떠나는 함대의 지휘권을 맡겼다. 바다를 선택한 영락제의 결정은 중국과 더 넓은 세계와의 관계를 개편해 보겠다는 대담한 시도였다. 전통적인 농업국가 '엘로 차이나'는 처음이자 마지막으로 해양대국 '블루 차이나'를 꿈꾸었다.

정화의 대항해

1405년 가을 인류 역사상 세계 최대 규모의 함대가 중국의 동쪽 해안 창장 어귀에 집합하기 시작했다. 27,870명을 태운 317척의 범선이 인도네시아와 믈라카 해협을 거쳐 인도양으로 그들을 인도할 계절풍이 북서쪽으로부터 불어오기를 기다리고 있었다.

1405년 가을 제1차 항해(1405–1407)를 떠나기 위해 정화 앞에 선홍빛 비단 돛을 달고 화려하게 장식한 317척의 범선들이 집결해 있는 모습은 장관이었을 것이다. 정화 함대의 주축은 62척의 2천 톤급 보물선이었다. 길이 122m에 너비 50m, 9개의 돛대와 4개의 갑판 그리고 물이 새지 않는 칸막이 벽을 갖춘 600명을 수용할 수 있는, 이제까지 인간이 만든 배들 가운데 최대의 범선이었다. 이 배는 풋볼 경기장보다 더 길었고, 1세기가 지난 뒤 포르투갈이 인도양으로 항해할 때 이용했던 가장 큰 범선보다 7배나 컸다. 1498년 바스쿠 다 가마(1460–1514)가 이끌었던 170명이 탄 70톤에서 300톤급에 이르는 4척의 배는 가장 많은 돛대의 수가 겨우 3개이고 길이가 25미터를 넘지 않은 초라한 규모였다. 정화 함대가 보유한 의료진의 수가 다 가마의 선원 수와 맞먹었다. 그때까지 아시아에서 결성된 최대 규모의 포르투갈 함대

는 1600년에 믈라카로 파견했던 43척의 배였다. 이 숫자는 정화 함대에 탑승한 사람들의 쌀과 물을 공급했던 명나라 함대가 보유한 범선의 수와 같았다.

보물선 이외에도 보급선, 물탱크나 기병대 말들 그리고 교역품 등을 실어 나르는 수송선, 순찰함 그리고 대포와 로켓을 가득 탑재한 전함 등이 함대에 포함되었다. 선박들은 기능에 따라 크기가 달랐다. 말을 실은 수송선은 길이 103m에 너비 42m, 8개의 돛대를 단, 보물선 다음으로 큰 범선이었다. 27,870명이 먹을 식료품을 실은 수송선은 길이 78m에 너비 35m, 7개의 돛대를 갖춘 범선이었다. 6개의 돛대를 단 병력 수송선은 길이 67m에 너비 25m의 범선이었다. 함대에는 두 종류의 전함이 있었다. 하나는 길이 50m에 5개의 돛대를 달고 있는 복선이었고, 다른 한 종류는 해적들을 소통하기 위해 만든 길이가 37m에서 39m 되는 8개의 노를 갖춘 순찰함이었다. 특수 제작한 물탱크는 함대가 바다에서 한 달 이상을 마실 수 있는 신선한 물을 저장할 수 있었다.

함대에는 장교와 사병, 수병, 통역, 의료진, 선박 수리공 그리고 배급식량의 비축과 보급품의 구매에서부터 엄청난 양의 보물과 선물 그리고 외국과 교환한 무역품들을 평가하고 보관하는데 이르기까지 모든 일들을 담당하는 수많은 관리들을 포함하여 27,870명이 대항해에 참가했다. 인류 역사상 이러한 대규모의 함대는 일찍이 없었다. 세계 1차 대전 때 침략 함대가 바다에 등장하기 전까지 정화의 보물선 함대는 중국뿐만 아니라 세계사에서 전무후무한 세계 최대 최강의 함대였다.

함대에는 무엇을 실었을까? 상아, 코뿔소의 뿔, 거북딱지, 진귀한 목재, 향료, 약품, 진주 그리고 그 밖의 다양한 보석 같은 중국이 갖고 싶어 하는 보물들과 교환하기 위해 값비싼 자기와 비단, 칠기 그리고 예술품뿐만 아니라 면직물, 철, 소금, 대마, 차, 술, 기름 그리고 양초 등을 배에 실었다. 장시성의 징더전景德鎭에서 황실을 위해 자기를 만드는 관요官窯의 수가 명나라 초에는 20개였던 것이 선덕 연간(1426–1435)에는 58개로 늘어났으며, 수출용

백자와 푸른 빛이 도는 청백자기 등을 생산했다. 보물선은 또한 중국 북부 츠저우 사기그릇과 푸젠성의 더화德化 자기 그리고 청자 등의 자기를 실었다. 엄청난 양의 다양한 중국 자기가 필리핀에서부터 동아프리카에 걸친 넓은 지역에서 발견된 사실로 미루어볼 때 얼마나 많은 양의 자기가 정화의 보물선 함대를 통해 수출되었는지 짐작할 수 있다.

　제1차 항해의 목적지는 인도 서남부 해안에 있는 강력한 도시국가인 캘리컷이었다. 캘리컷은 스파이스의 나라였다. 캘리컷에서 생산되는 생강과 스파이스인 카르다몸cardamom, 계피, 생강, 강황, 후추 등 스파이스는 같은 무게 금만큼의 가치가 있었다. 캘리컷은 당시 인도뿐만 아니라 남아시아에서 가장 중요한 무역항이었다. 만약 정화 함대의 임무가 해외로 도피한 영락제의 조카를 찾는 것이었다면 캘리컷이 폐위한 왕의 수색을 시작하기에 최적의 장소였을까? 승복을 입고 불타는 궁궐을 탈출한 폐왕이 이 멀고도 먼 캘리컷으로 가는 배에 오르지는 않았을 것이다. 그렇다면 이 항해의 주된 목적이 외교에 있었을까? 항해를 떠나기 2년 전에 이미 영락제가 자신의 즉위를 알리기 위해 일본과 태국, 인도네시아, 말레이시아 그리고 인도 서남부에 있는 항구도시인 코친으로 대규모 사절단을 파견했던 사실로 미루어 볼 때 항해의 주목적이 외교는 아닌 것 같다. 그렇다면 영락제가 스페인 함대보다 더 많은 전함과 함께 중국의 최고급 비단과 자기, 칠기 그리고 예술품들을 배에 실고 항해를 떠나게 한 의도는 무엇이었을까?

　우리는 그 해답의 일부를 영락제가 황제가 되자마자 그의 아버지 주원장의 엄격한 조공과 무역 정책을 즉각적으로 부인한 데서 찾아볼 수 있다. 영락제는 사무역을 허용하고 후추와 금에 대한 제한을 해제했다. 유교사상에 투철했던 문인관료들은 중국에 번영을 가져다주는 것은 농업이라고 여겼다. 영락제는 생각이 달랐다. 그는 바다로 눈길을 돌렸다. 그는 농업이 아닌 해상 무역이 중국에게 막대한 부를 가져다 줄 것임을 확신했다. 그래서 영락제는 외국인들과 외국 무역상들에게 중국의 문호를 개방했다. 주원장에 의

해 30년 간 무역이 제한되었다. 정화의 제1차 항해의 목적은 인도양 무역의 길을 다시 개통하는 것이었다.

1405년부터 1433년까지 명나라는 7차례나 대항해를 감행했다. 항해를 끝마치고 돌아오는데 2년이 걸렸다. 귀향을 위해 4개월 동안 캘리컷과 같은 항구에서 계절풍의 방향이 바뀌기를 기다려야 했다. 마지막 항해를 제외하고 6차례의 대항해는 영락제의 명에 의해서 행해졌다. 이 7차례 항해에서 정화의 함대는 멀리 아프리카 동부 해안에 있는 모잠비크까지, 페르시아 만으로 들어갔으며, 인도양 전역을 두루 누볐고, 동남아 도처에 흩어져 있는 스파이스 섬들을 찾아다녔다.

정화는 보물선 함대를 이끌고 미지의 바다를 항해하면서 낯선 항구들을 방문하여 그 지역 통치자들과 교역했다. 정화는 또한 희귀한 보석과 심지어 기린에 이르기까지 인도양의 진기한 사물들을 수집했다. 명나라에 우호적인 통치자를 왕위에 앉히기 위해 그 지역의 정치에 개입하기도 했다.

2차(1407–1409)와 3차(1409–1411) 항해에서 정화의 함대는 다시 캘리컷으로 향했다. 3차 항해에서는 스리랑카를 방문했다. 4차(1413–1415) 항해에서 정화는 처음으로 인도를 지나 페르시아 만의 입구에 있는 아랍 항구도시인 호르무즈와 페르시아 만을 항해하기 위해 아랍어에 능통한 이슬람교도인 마환馬歡(대략 1380–1460)을 대동했다. 4차 항해의 목적이 이슬람 세계와 외교 관계를 수립하는 데 있었기에 정화는 아랍어에 능통한 통역가가 필요했다. 이 항해에는 63척의 배에 28,560명이 탑승했다. 4차 항해의 결과로 동아프리카에 있는 이슬람 국가들을 비롯하여 수많은 이슬람 국가들의 사절단들이 중국으로 귀향하는 정화의 함대에 함께 탑승했다. 5차(1417–1419) 항해에서 정화는 참파와 자바, 인도네시아 수마트라 섬 남동부의 항구도시인 팔렘방, 수마트라 섬의 동북부에 위치한 도시국가인 사무드라, 수마트라 북북의 아체Atjeh, 말레이 반도 동남부에 위치한 파항Pahang, 말레이 반도에 있는 믈라카, 몰디브, 실론, 코친 그리고 인도 해안에 있는 캘

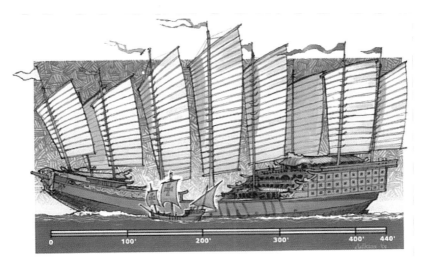

[그림3] 정화의 보물선(122m)과 콜럼버스의 산타마리아호St. Maria(26m)의 크기를 비교한 그림

리컷을 방문했다. 호르무즈 너머 더 나아가기 위해 정화의 보물선 함대는 처음으로 홍해의 입구에 있는 아덴을 향해 항해를 계속했다. 역사적으로 아덴은 지중해에서 인도와 동아시아 지역으로 가는 길목에 위치한 중요한 항구였다. 정화는 아덴의 술탄으로부터 융성한 대접을 받았다.

정화는 더 멀리 아프리카 해안을 따라 내려가 케냐 남부의 항구도시 몸바사 북쪽에 위치한 말린디까지 항해했다. 6차 항해(1421–1422)에서는 예멘 남부의 항구도시인 아덴과 아프리카 소말리아 항구도시인 모가디슈와 브라바에까지 이르렀다.

6차 항해는 영락제의 명에 의해 행해진 마지막 항해였다. 6차와 7차(1431–1433) 항해 사이에는 10년이라는 공백이 생긴다. 그동안 중국의 해군력과 해외 주둔은 꾸준히 감소되었다. 1430년 선덕제(재위 1425–1435)는 영락제를 본받아 59세의 정화에게 마지막 항해를 명했다. 정화는 100척이 넘는 대형 선박에 27,550명을 태우고 마지막 항해를 떠났다. 이 마지막 항해에서 정화는 홍해로 들어가 항구도시인 제다에서 이집트의 술탄과 접촉했

다. 명나라로 돌아가는 항해에서 정화는 20개가 넘는 나라들과 공식적인 외교 관계를 수립했다. 정화는 1435년에 난징에서 사망했다. 7차례의 항해에서 정화는 37개 국가를 방문한 당시 최고의 외교사절이었다.

영락제가 정화를
바다로 보낸 까닭

영락제가 정화를 바다로 보낸 이유가 무엇일까? 명대 기록들에서는 이 대항해의 목적에 대해 언급한 글을 찾아볼 수 없다. 영락제는 왜 정화를 바다로 보냈던 것일까? 함대의 규모가 그렇게 엄청나게 대규모이어야 했던 이유는 무엇일까? 그리고 정화의 함대가 왜 갑자기 해체되어 명나라가 대항해를 중단해야 했을까?

최소한 1차와 2차 항해의 목적이 해외로 도망간 영락제의 어린 조카를 찾기 위해서였다고 한다. 이것이 목적이었다면 그렇게 대규모의 함대를 조직할 필요가 있었을까? 영락제가 그에게 경의를 표하기 위해 그의 새로운 수도인 베이징으로 몰려드는 외국 사신들이 끊임없는 물결을 이루게 함으로써 황제의 권위를 높이고 자신의 정치적 정통성을 강화할 필요성을 느꼈기 때문이 아닐까? 영락제는 중국의 천하세계 테두리 안에 있는 모든 나라들에게 중국의 힘을 과시하고 싶었다. 영락제는 중국이 세계에서 가장 부유하고 가장 강력한 문화를 가지고 있다는 것을 보여주고 싶었다.

영락제는 명나라를 세운 홍무제 주원장의 네 번째 아들이다. 주원장은 왕위를 장자의 15세 된 아들에게 물려주었지만 정치적 야심이 강했던 황제의

삼촌이 내란을 일으켜 조카의 왕위를 찬탈했다. 그가 바로 영락제이다. 원래 주원장이 정한 명나라의 수도는 난징이었다. 조카의 왕위를 찬탈한 자신을 바라보는 따가운 시선들을 피해 영락제는 자신의 정치적 본거지인 베이징으로 수도를 옮겼다.

영락제는 해상 무역을 진작시키고 싶었다. 중국은 전통적으로 농업국이다. 또한 유교의 영향으로 보수적이고 내향적인 성향을 지니고 있었다. 영락제의 아버지와 조카는 해상 무역을 장려했던 당나라, 송나라 그리고 원나라의 통치자들과는 달리 농경 중심의 사회로 돌아가기를 희망했다. 영락제는 아버지 주원장과는 생각이 달랐다. 그는 바다로 눈길을 돌렸다. 영락제는 해상 무역이 중국에게 막대한 부를 가져다 줄 것이라는 사실을 잘 알고 있었다. 영락제는 해상 루트를 장악할 필요성을 느꼈다. 원나라 때 몽골이 구축했던 육로 무역 네트워크는 원나라가 망함으로써 폐쇄되었다. 이로 인해 동남아와 남아시아로부터의 수입이 원활하지 못하여 공급이 수요를 따라가지 못했다. 영락제는 육로를 대신할 해상 루트를 장악해야 했다. 동남아 및 북대서양 지역과의 외교 관계를 발전시키는데 관심을 보이던 영락제는 이 지역들에 대한 보다 많은 정보를 얻고 싶어 했을 것이다. 그런데 이러한 것들로는 영락제가 6차례나 대규모 함대를 파견한 이유를 설명하기에는 부족함이 있다. 고대 중국인들에게 무역에는 항상 조공이라는 단어가 따라다녔다. 그들에게 외국과의 교역은 항상 조공을 전제했다. 중국에서 왕은 덕德으로 그의 백성들을 다스린다. 덕은 백성에게 영향을 미치는 왕의 문화적 힘이다. 그의 문화적 힘이 주변 지역에 영향을 주어 그들을 문명화한다. 중국의 주변 국가에서 자신들을 문명화시켜준 데 대한 감사의 표시로 중국의 왕에게 바치는 선물이 바로 조공이다. 선물을 받은 중국은 선물을 준 이들에게 답례를 한다. 그래서 중국인들에게 무역은 곧 조공무역을 의미했다. 그들에게 무역은 이익을 취하기 위한 것이 아니었다. 문명화시켜 준 데 대한 감사의 표시로 선물을 받은 데 대한 답례일 뿐이다. 이것이 고대 중국인들이 생각했던

무역에 대한 전통적인 관념이다. 영락제는 그의 함대가 명나라에 조공을 바치는 주변 국가들을 순방함으로써 명나라 중심의 세계 질서를 확인하고 더욱 확고하게 하고 싶었던 것이다.

명나라 함대의 규모가 지나칠 정도로 대규모였던 이유는 중국 문화의 우월함과 명 제국의 강대함을 과시함으로써 주변국들을 위압하여 그들에게서 복종을 이끌어 내기 위해서였다. 영락제는 명나라의 힘을 공격적인 방법으로 쓰지 않았다. 명나라는 문화의 힘으로 주변국들을 복종시켰다. 정화는 주변국들을 교화시키기 위해 수천 권의 중국 책을 가져와 그들의 통치자들에게 나누어 주었다. 정화의 항해의 이면에는 강력한 이데올로기적인 목적이 숨겨져 있었다. 주변국들에게 유교를 전파함으로써 그들이 중국적 세계 질서 속에 있음을 인식시키는 것이다. 세계의 중심에 하늘의 아들인 '천자'가 있다. 그의 역할은 그의 문화적 힘인 덕을 통해 천하세계에 조화와 질서가 존재하게 만드는 데 있다. 영락제의 야심은 그들의 천하세계 질서에 말레이, 타이 그리고 참Cham 뿐만 아니라 아랍과 페르시아 그리고 인도를 포함하여 중국의 항구에서 중국과 교역하는 모든 나라들을 포함하는 것이다. 인도에서부터 호르무즈와 메카에 이르는 지역들을 순방함으로써 정화는 중국에게 알려진 세계를 중국의 천하세계 질서 속에 포함시키는 것이다.

저레프^{giraffe}는
기린麒麟이 아니다

1412년 12월 18일 영락제는 정화에게 보물선의 네 번째 항해를 명했다. 이번 항해를 떠나게 되는 함대는 63척의 배에 28,560명이 탄 최대 규모이며 가장 야심적인 원정이었다. 앞의 세 차례 항해에서 영락제는 애초에 세웠던 목적을 달성했다. 동남아 국가들과의 무역을 다시 시작했고, 이 지역의 조화와 평화를 회복하는데 성공했다. 이번 항해에서 영락제가 마음에 둔 목표는 페르시아 만이었다.

영락제의 명은 1412년 12월에 떨어졌지만 정화의 함대가 푸젠의 해안을 떠난 건 1년 뒤인 1414년 1월이었다. 인도양 너머 페르시아 만의 입구에 있는 아랍 항구인 호르무즈에 체류하기 위해서는 예전보다 준비할 시간이 더 많이 필요했다.

영락제가 왜 갑자기 페르시아 만에 관심을 보인 것일까? 그 이유는 확실하지 않다. 호르무즈가 부유하다는 사실은 중국인들에게 잘 알려져 있었다. 호르무즈는 보석 무역의 중심지였다. 여기에서는 바레인에서 온 세계에서 가장 아름다운 진주를 살 수 있다. 인근 지역에서 금과 은, 구리, 철 그리고 소금이 생산되었다. '세계가 반지라고 한다면 호르무즈는 그 반지에 박힌 보석

이다.'라는 페르시아 속담이 있을 정도로 호르무즈는 매력적인 무역항이었다. 부유하고 교양 있는 사람들이 사는 호르무즈는 확실히 영락제의 호기심을 불러 일으켰다. 왕위에 오른 지 12년이 된 영락제는 파워의 정점에 다가가고 있었다. 명나라의 수도를 난징에서 그의 옛 봉지인 베이징으로 옮기는 야심찬 계획을 실행에 옮기기 시작했다. 제국의 모든 재원들이 이 거대한 사업에 동원되었다. 운하를 수리했으며, 멀리 쓰촨과 안남에서 목재를 운반해 왔다. 아마도 영락제는 호르무즈의 부를 활용하고 호르무즈의 이국적인 보물들을 가져와 이제 막 짓기 시작한 그의 새로운 궁전인 자금성을 장식하고 싶었을 것이다.

정화의 함대는 호르무즈로 가기 전에 참파, 자바, 수마트라와 말레이 반도의 여러 항구들, 몰디브, 실론 그리고 인도를 관례적으로 방문했다. 수마트라 해안을 떠나 10일 동안 서남쪽으로 인도양을 가로질러 몰디브에 도착했다. 몰디브에서 정화는 용연향을 구매했다. 향유고래에서 얻는 이 향료는 같은 무게 은만큼의 가치가 있는 귀한 물건이었다. 정화는 또한 다른 곳에서 화폐로 사용되는 개오지 조개껍질을 얻었다. 정화의 함대는 실론이나 캘리컷에서 오랜 시간을 지체하지 않고 호르무즈로 향했다. 순조로운 바람이 항해의 시간을 단축시켜 주었다. 하루에 98km를 항해하여 25일 만에 호르무즈에 도착했다. 호르무즈는 중국인들에게 깊은 인상을 주었다. 마환의 기록에 따르면, 호르무즈 사람들은 가난한 이 없이 모두 매우 부유했고, 그들이 입는 옷은 멋지고 독특했으며 우아했다고 한다.

정화는 그들이 가져온 자기와 비단을 호르무즈의 사파이어, 루비, 인도 황옥, 진주, 호박, 양모 그리고 양탄자와 교역했다. 이 가운데 일부는 사자, 표범 그리고 아랍 말 등과 함께 영락제에게 조공으로 바쳤다. 호르무즈나 캘리컷에서 정화는 아프리카 동부 해안의 도시국가인 모가디슈, 브라와Brawa 그리고 말린디에서 온 상인들과 만나 그들에게 그와 함께 중국으로 가서 명나라 황제에게 조공을 바칠 것을 권유했을 것이다.

정화가 호르무즈에 체류하고 있을 무렵 정화의 부하인 환관 양민楊敏은 벵골(현재 일부는 방글라데시의 영토)의 새로운 왕과 함께 중국으로 돌아왔다. 벵골의 왕은 영락제에게 한 가지 놀라운 선물을 바쳤다. 그것은 목이 길고 머리에 두 개의 뿔이 달린 저레프giraffe라는 동물이었다. 이 동물은 지금의 케냐에 있는 말린디의 통치자가 벵골의 왕에게 선사했던 것을 벵골의 왕이 영락제에게 조공으로 바치기 위해 가져온 것이다. 이 아프리카 동물을 한 번도 본 적이 없었던 양민은 이 목이 긴 짐승을 중국의 전설에 나오는 신비한 동물인 기린麒麟으로 착각했다. 기린은 용과 봉황 그리고 거북과 함께 고대 중국에서 신성시되어 온 동물이다. 기린의 생김새는 사슴의 몸, 소의 꼬리, 말의 발굽, 이리의 머리에 뿔이 달렸다. 기린은 통치자가 정치를 잘하여 세상이 태평하고 백성이 편안한 시대이거나 성인이 태어날 때 이 세상에 출현하는 상서로운 동물이다.

양민은 이러한 상서로운 동물이 세상에 나타난 것을 알면 영락제가 분명히 기뻐할 것이라 생각했다. 고대 중국의 통치자는 스스로를 하늘의 아들인 천자라 했다. 하늘의 신인 천제는 지상의 통치권을 하늘의 아들에게 준다. 이것을 천명이라고 한다. 하늘의 신은 하늘의 아들이 백성을 다스리는 것이 시원찮다고 여겨지면 지상의 통치권을 다른 이에게 넘겨준다. 이것을 혁명이라고 한다. 명을 바꾼다는 뜻이다. 지상의 통치권이 다른 이에게로 넘어가면 큰일이 아닐 수 없다. 그래서 고대 중국의 통치자들은 하늘이 자신을 어떻게 생각하고 있는지 알아내고자 노력했다. 그런데 하늘의 의중을 어떻게 알 수 있을까? 하늘의 신은 징조라는 간접적인 방법으로 자신의 생각을 드러낸다. 징조는 보기 드물게 일어나는 현상이다. 분명히 뿌리가 서로 다른 두 그루의 나무가 가지가 서로 맞닿아서 결이 서로 통하는 경우가 있다. 이러한 나무를 연리지連理枝라고 한다. 매우 드물게 일어나는 현상이다. 고대 중국인들은 이 연리지를 길한 징조로 여겼다. "서로 얽혀 있는 나무 연리지는 왕의 덕이 윤택하고, 팔방이 하나의 가족으로 합쳐졌을 때 나타난다."고 한다. 이

러한 길조의 현상이 나타나는 것은 지상의 통치자가 백성을 잘 다스려 하늘의 신이 지상의 통치자에 대한 생각이 긍정적이라는 것을 보여주는 증거이다.

기린 또한 연리지와 마찬가지로 태평한 시대에 나타나는 좋은 징조이다. 자신의 통치에 대한 하늘의 긍정적인 생각을 보여주는 것이니 영락제가 좋아하지 않을 수 없다. 1414년 9월20일 명나라 조정에 기린이 등장했다. 하늘의 생각이 어떠한지를 잘 보여주는 기린을 멀리 벵골의 왕이 조공으로 바쳤으니 이것은 영락제의 문화적 힘인 덕이 먼 나라에게까지 미쳤음을 말하는 것이다. 이 경사스러운 일을 축하하는 행사를 가지자는 조정 대신들의 요청을 거절하긴 했지만 영락제는 기린을 보고 매우 기뻐했다. 영락제는 한림원의 서예가 심도

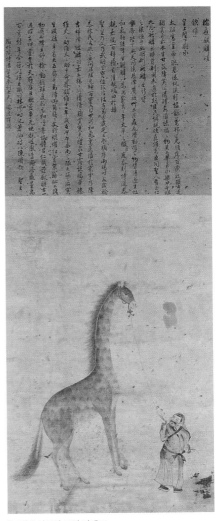

[그림4] 심도가 그린 저레프

沈度(1357–1434)에게 명하여 기린의 모습을 그림으로 그리게 했다. 심도는 또한 영락제의 덕을 찬양하는 장편의 시를 지었다.

4차 항해에서 귀항하는 길에 정화와 함께 배 위에 오른 외국 사신들을

[그림5] 베이징 자금성의 어화원에 있는 기린

1416년 11월16일에 영락제를 알현했다. 말린디에서 온 사신이 기린을 바쳤다. 아마도 앞서 양민이 그러했듯이 자신들의 황제를 기쁘게 하기 위해 정화가 말린디의 통치자에게 기린을 영락제에게 조공으로 바치도록 부추겼을 것이다. 조정 관료들은 다시 영락제에게 기린의 출현을 축하하는 기념행사를 가질 것을 건의했으나 영락제는 기린과 같은 기이한 동물의 출현보다도 유교 경전이 정치에 더 중요하다고 답함으로써 한 번 더 대신들의 요청을 '품위 있게' 거절했다. 하지만 영락제는 말린디에서 가져온 기이한 동물인 얼룩말 등과 함께 기린을 조공으로 받아들였다. 그 앞에서 수많은 조정 대신들과 외국 사절들은 영락제에게 머리를 조아렸다.

인도양의 보안관

정화는 귀향을 위해 자바 섬의 북부나 수마트라 섬의 동쪽 해안에 있는 항구 또는 말레이시아의 믈라카에서 계절풍의 방향이 바뀔 때까지 4개월을 기다려야 했다. 이 4개월이라는 시간은 그 지역의 정치와 경제적 상황 그리고 이곳에 거주하는 화교들의 동태를 파악하기에 충분한 시간이었다.

정화의 함대는 또한 동남아에서 '보안관' 노릇을 톡톡히 했다. 제4차 항해에서 정화는 사무드라의 내정에 관여했다. 사건의 발단은 1407년 사무드라의 왕이 이웃나라와의 전투에서 독화살에 맞아 전사한 사건에서 비롯되었다. 부왕의 죽음을 복수하기에는 그의 아들이 너무 어렸기에 왕비는 그들의 적과 맞서 싸우는 자와 결혼하겠다고 선언했다. 한 어부가 왕을 죽인 나라를 공격하여 그 나라의 수장을 죽였다. 왕비는 약속한 대로 어부와 결혼했고, 사무드라 사람들은 그를 '늙은 왕'이라고 불렀다. 어린 왕자가 성장하여 그의 의붓아버지를 죽이고 사무드라의 왕위를 되찾았다. 세칸더라는 이름을 가진 어부 왕의 동생은 그를 따르는 무리를 이끌고 산간 지대로 도망하여 왕에게 대항하여 반란을 일으켰다. 사무드라의 왕은 명나라 조정에 사신을 보내어 영락제에게 자신을 합법적인 통치자로 인정해 줄 것과 반란을 진압하는

데 도움을 줄 것을 요청했다. 영락제는 그의 요청을 받아들였다. 정화는 사무드라에 도착하여 예전처럼 사무드라의 왕과 무역을 진행했고, 그에게 푸짐한 선물을 안겨주었다. 이 일은 세칸더를 격분하게 만들었다. 그는 만 명의 군사를 이끌고 정화에 대항했다. 정화는 이제 자기 방어라는 반군을 진압할 명분이 생겼다. 사무드라 왕에게 푸짐한 선물을 주어 세칸더에게 모욕을 느끼게 한 것은 그를 싸움으로 끌어들이기 위해 정화가 의도적으로 던진 미끼였다. 정화는 사무드라와 이웃해 있는 아체로 퇴각한 세칸더의 반군을 추격하여 세칸더와 그의 가족을 사로잡았다. 사무드라의 내분을 잠재우기 위해 정화는 세칸더를 중국으로 끌고 갔다. 1415년 8월12일 영락제는 중국의 승인 하에 구축된 질서를 어지럽혔다는 이유로 반군의 주동자인 세칸더를 사형하도록 명했다. 중국은 동남아 국가들의 문제에 개입할 수 있는 권한을 갖고 있으며, 중국의 문화적 힘에 의해 구축된 질서를 어지럽히려는 동남아 통치자들에는 언제든지 중국의 막강한 파워를 행사할 수 있다는 점을 경고한 것이다.

중국과 동남아 왕국들과의 관계는 매우 우호적이었다. 정화와 함께 수많은 동남아 왕국들의 사신들이 중국을 향해 갔다. 심지어 동남아의 작은 왕국들조차도 중국과의 무역에서 많은 이익을 취했다. 그 가운데 하나가 믈라카이다. 믈라카의 독립은 영락제의 승인 아래 이루어졌다. 믈라카는 1400년경 옛 싱가퓨라 왕국(옛 싱가포르)의 마지막 통치자였던 파라메스바라(1344–1414)가 마자파힛 해군의 침범을 피해 당시 작은 어촌에 불과했던 이곳에 와서 건설한 항구도시이다. 믈라카는 전략적으로 믈라카 해협을 통제할 수 있는 유리한 위치를 점하고 있었으나, 마자파힛과 아유타야 사이에 놓여 있어 두 제국이 모두 믈라카의 영토권을 주장했다. 1403년 명나라 사신이 믈라카를 방문했을 때 파라메스바라는 명나라가 믈라카를 인정하고 보호해 줄 것을 호소했다. 그리고 명나라로 조공 사절단을 파견했다. 1409년에 정화가 믈라카를 방문했고, 1411년에 파라메스바라는 영락제에게 복종을 표하

기 위해 명나라에 도착했다. 명나라는 믈라카에 특별한 관심을 보였다. 믈라카가 매우 중요한 무역 중심지이자 전략적 요충지였기 때문이다. 1405년에 믈라카는 영락제가 외국 통치자들에게 보내는 4편의 친필 서신을 받은 첫 번째 수령자가 되는 영광을 부여받았다. 이 글에서 영락제는 중국 천하세계 질서의 일부가 되어 천명에 의해서 정해진 조화의 혜택을 받기를 원하는 파라메스바라의 염원을 품위 있게 받아들였다.

브루나이 왕국의 술탄은 파라메스바라와 마찬가지로 직접 조공 사절단을 인솔하여 중국을 방문했던 또 다른 약소국의 통치자였다. 중국은 브루나이의 독립을 지지하는 것으로 그의 방문에 보답했다. 영락제는 기울어 가는 마자파힛에게 조공을 바쳐야 하는 의무에서 브루나이를 해방시켜주는 아량을 베풀었다. 믈라카와 브루나이를 포함하여 작은 왕국들의 7명의 왕들이 명나라 수도를 향해 긴 여행을 떠났다.

믈라카의 통치자에게 중국의 보호가 가져다주는 이익은 즉각적이고 가시적이었다. 아유타야 제국은 영락제가 파라메스바라에서 수여했던 국새를 압수함으로써 믈라카에게 종주권을 행사하려는 시도를 했다. 1407년과 1419년의 항해에서 정화의 함대는 믈라카에 대한 명나라의 종주권을 침해하지 않도록 경고하기 위해 아유타야를 방문했다.

예전의 동남아시아 국가들에게 중국은 크지만 먼 나라였다. 정화의 항해가 있기 전에는 중국이 좀처럼 그들의 일에 적극적으로 개입하지 않았다. 정화의 항해를 통해 중국은 예전보다 더 밀접하게 그들에게 접근했다. 인접한 강대국들에 의해 합병될 것이 두려웠던 믈라카나 브루나이 같은 작은 왕국들은 중국이 그들을 보호해 줄 것을 갈망했다. 참파나 캄보디아와 같은 인접한 강대국들로부터 압박을 받는 것을 걱정한 중간 크기의 왕국들은 중국이 그들의 지위를 유지해 줄 것을 기대했다. 베트남이나 아유타야와 같은 큰 왕국들은 중국과의 무역을 촉진하는 한편 중국의 개입에 저항했다.

동남아의 왕국들에게 조공무역은 어떠한 의미로 인식되었을까? 한 가지

분명한 것은 그들이 중국으로 보낸 조공 사절단의 빈도가 높고, 그들의 주된 목적이 무역에 있었다는 것이다. 동남아시아 작은 왕국들에게 중국과의 무역은 그들의 생명줄과도 같은 것이었다. 무역에서 얻는 이익이 이들 왕국들의 주된 재원이었다. 영락제가 조공 사절단의 방문 횟수를 제한했던 규정을 폐지하자 참파는 거의 매년 중국에 조공 사절단을 보냈으며, 아유타야는 1년에 두 차례 사절단을 보냈다. 1435년 이후부터 중국이 샴과 참파의 사절단 파견을 3년에 한 번으로 제한하자 밀무역이 성행하기 시작했다. 한 가지 흥미로운 사실은 작은 왕국들을 제외하고 아유타야나 마자파힛과 같은 동남아의 강대국뿐만 아니라 참파나 캄보디아 같은 비교적 큰 왕국들의 왕들은 작은 왕국들의 왕들과는 달리 직접 조공 사절단을 이끌고 중국으로 가지 않았다는 것이다. 베트남을 제외하고 그들은 중국을 세계 질서의 정점을 차지하고 있는 유일한 국가라고 생각하지 않았다. 한 가지 예를 들자면, 17세기에 샴은 무굴제국과 페르시아에서 온 사신들에게 중국 사신에게 했던 것과 유사하게 그들의 지위를 인정했다. 동남아 왕국들은 중국의 세계 질서에만 종속된 것이 아니었다. 그들은 필요에 따라 무굴제국과 페르시아의 질서 체계 속에 예속되었다.

명나라는 왜
인도양을 버렸는가?

영락제가 통치하는 동안 명나라는 강대해졌다. 영락제가 죽은 해인 1424년에 명나라의 힘은 최고조에 달했으며, 제국은 번영했고 평화로웠다. 명나라는 67개 국가들과 외교 관계를 맺고 있었다. 명나라가 장악한 해상권의 범위는 중국 역사상 최대였다. 명나라는 동남아 지역뿐만 아니라 아프리카 연안까지 대부분의 인도양을 지배했다. 명나라 해군의 보호 아래 인도양에서의 해상 무역은 번영을 누렸다. 조공무역이 이루어졌던 중국 남부 해안의 항구도시들 그리고 수출품을 생산하고 수입품들이 거래되는 도시들도 함께 번창했다.

명나라는 아랍 상인들을 통해 유럽에 관해 알고 있었다. 그러나 정화의 함대는 유럽에 갈 생각이 없었다. 서쪽 땅 끝에 있는 유럽인들이 교역품으로 제시하는 모직과 와인이 중국인들의 관심을 끌지 못했기 때문이다. 30년의 대항해 동안 전례 없이 수많은 양의 외국 물건과 약품 그리고 지리적 지식들이 중국으로 유입되었고, 중국은 인도양 전역에 걸쳐 자신들의 정치적 힘과 영향력을 확대했다. 세계의 반을 차지하고 있던 중국은 그들의 가공할 해군으로 세계의 나머지 반에 영향력을 행사했다. 중국은 유럽의 대항해 시대가

개막되기 백 년 전에 세계 최대의 식민 강대국이 될 수 있었다. 그러나 중국은 그렇게 하지 않았다.

정화의 7차 항해를 마지막으로 명나라 정부는 갑자기 대항해를 중단했다. 정기적으로 인도양을 순찰했던 세계 최강의 중국 해군은 인도양에서 물러났고, 해외여행과 원양 항해를 위한 모든 배의 건조와 수리가 금지되었다. 이를 위반하는 상인들과 선원들은 처형되었다. 인류 역사상 세계 최강이었던 명나라 해군은 자취를 감추었고 대신 일본 해적들이 중국 해안에 출몰했다. 중국이 왜 인도양을 버려야 했을까?

명나라 조정에는 두 세력이 첨예하게 대립하고 있었다. 환관들이 주축을 이룬 한 진영은 항해가 계속되기를 희망했고, 문인관료들이 중심이 된 다른 한 진영은 항해에 드는 엄청난 비용을 신랄하게 비판했다. 그들은 이 돈을 제국의 안전을 위협하는 북쪽의 몽골을 저지하는데 사용해야 된다고 주장했다. 1435년에 선덕제가 죽고 문인관료들이 환관들과의 권력 투쟁에서 승리했다. 그리고 중국 정부는 바다를 버렸다. 이제 그들은 농업 경제가 어떻게 늘어나는 인구들을 먹여 살릴 것인가의 문제에 관심을 쏟았다. 그리고 그들이 경계해야 할 적은 북쪽 초원을 누비고 다니는 유목민족이라고 생각했다. 다시 북쪽을 주목하기 시작한 중국은 돈이 많이 드는 항해보다 만리장성을 다시 쌓는 것이 더 중요하다고 생각했다. 또한 새로운 수도를 건설하고 국방력을 강화하기 위해 엄청난 자금이 필요했다. 바다에 신경 쓸 여력이 없어졌다.

정화의 마지막 항해 이후 중국의 강력했던 해상권은 급속하게 그리고 철저하게 무너졌다. 정화의 보물선은 버려졌다. 1500년에는 인도양에서 중국 전함은 자취를 감추었고, 심지어 중국 근해에서도 중국 해군의 존재는 찾아볼 수 없었다. 다행히도 중국 상인들에게 인도양은 교역을 하기에 가장 평화로운 장소였기에 중국 해군이 물러난 뒤에도 그들은 인도양에서 무역을 계속했다.

매혹적인 인도양

인도양은 글로벌 무역 네트워크를 하나로 연결하는 매우 중요한 고리였다. 인도양에 있는 무역항으로 갈 수 있는 배 그리고 인도양의 진귀한 사치품이나 스파이스와 맞바꿀 수 있는 물건만 있으면 누구나 막대한 부를 얻을 수 있었다. 인도양의 중요성을 간파한 중국인들은 그들의 배를 인도양으로 보내고자 했다.

중국인들이 인도양을 통해 무역을 한 것은 이슬람 세계가 세력을 확대하고 중국에서는 당나라가 세워졌던 650년경부터 영국이 인도를 식민지화했던 1750년경까지이다. 이 1,100년 동안 인도양은 세계에서 가장 중요한 무역 교차로이자 상업적인 부를 창출하는 원천이었다. 이 1,100년의 기간을 크게 세 단계로 나누어 볼 수 있다. 650년에서 1,000년까지의 시기에는 아랍 상인들이 근동의 이슬람 세계에서 동남아시아와 중국을 오가며 교역품을 실어 날랐다. 아랍 상인들은 동아프리카에서 인도네시아에 이르기까지 인도양을 누비고 다니며 그들의 언어와 이슬람교를 전파했다. 예를 들자면, 당나라 때인 9세기에 10만 명이 넘는 아랍인과 페르시아인 그리고 유태인들이 광저우에 거주했으며, 그곳에 지은 이슬람사원은 광저우를 찾아온 아랍 선

박들에게 등대와 같은 역할을 했다.

1,000년경부터 1500년까지의 시기에는 무역에서 많은 이윤을 남길 수 있음을 간파한 중국 상인들이 인도양으로 나아가 아랍 상인들과 경쟁했다. 그러나 인도양에서 아랍 상인들의 위세는 여전했다. 중국의 개입으로 인해 이시기 인도양 무역의 판도는 크게 서부와 중부 그리고 동부 등 3개 지역으로 나뉘어졌다. 동아프리카에서 홍해, 페르시아 만 그리고 인도의 서해안에 이르는 서부 지역에서는 아랍 상인들이 가장 활발하게 활동했다. 실론에서 뱅골 만 그리고 동남아시아까지의 중부 지역은 인도 상인들이 장악했지만 아랍인과 다른 이슬람교도들 또한 매우 활발히 움직였다. 중국에서부터 인도네시아와 믈라카 해협에 이르는 동부 지역은 중국인들이 지배했다. 무역이 활발해짐에 따라 많은 무역항들이 번영을 누렸다. 서부 지역에서는 아덴과 호르무즈, 인도 서부의 캄베이와 캘리컷 그리고 아프리카 동부 해안의 모가디슈와 키르와Kilwa가 가장 중요한 무역항으로 부상했다. 동부와 중부 지역을 연결한 것은 계절풍이 바뀌는 전략적인 해협에 위치하여 중요한 무역항으로 떠오른 믈라카였다. 믈라카는 무역상들이 다음 여행을 위한 계절풍이 불어올 때까지 기다리기에 편리한 안성맞춤의 장소였다.

650년부터 1500년까지의 기간 동안 인도양에서의 무역은 자체적으로 잘 굴러갔다. 어떠한 정치권력도 인도양을 지배했거나 지배하려 들지도 않았다. 이러한 형세는 정화의 함대가 인도양을 누비던 시기에도 변함이 없었다. 중국의 개입이 아랍과 인도 상인들의 활동에 방해가 되지는 않았다. 이들은 무력에 의존하여 무역을 하지 않았다. 인도양은 평화로웠다. 삼각형의 큰 돛을 단 아프리카의 배와 중국의 정크선 그리고 인도와 아랍 상인들의 배가 자국에서 파견된 해군의 호송 없이 자유롭게 인도양을 누비고 다녔다. 아덴과 호르무즈, 캘리컷, 인도 동부 벵골만에 면한 항구 도시인 푸리, 아체 또는 믈라카와 같은 큰 무역항 어디에도 방어를 위해 성벽을 쌓은 항구는 없었다. 인도양을 항해하는 동안 선박을 보호하기 위해서 또는 거래를 성사시키기

위해 무장할 필요도 없었다. 인도양은 안전했다.

세 번째 단계인 1500년에서 1750년까지의 시기, 포르투갈을 필두로 네덜란드 그 다음엔 영국과 프랑스의 무장 상선들이 인도양으로 진입하게 되자 모든 상황들이 달라졌다. 유럽인들이 인도양에 들어오고부터 오랫동안 인도양이 누려 오던 평화로운 질서가 무너지게 되었다. 인도양에 자리 잡고 있던 나라들의 상인들은 무장한 유럽 상선들로부터 자신들을 보호하기 위해 무장을 해야 했다. 유럽 상인들은 인도양이라는 이 거대한 시장에 뛰어들어 무력으로 운송 항로와 항구들을 장악하여 무역을 독점하려고 했다. 그러나 인도양의 시장은 너무도 방대하여 1800년대 후반에 증기선이 도입되어 아랍과 인도 그리고 중국의 선박들에 의해 운송되는 무역을 약화시키기 전까지 유럽인들은 인도양에서의 무역을 독점하지 못했다.

중국인들은 그들이 생산한 물건들, 특히 비단과 자기 그리고 철제와 구리로 만든 그릇 등을 믈라카로 가져와서 스파이스와 그 밖의 식료품, 진주, 면제품 그리고 은을 중국으로 가져갔다. 인도는 중동과 동아프리카로 면직물과 다른 생산품들을 수출하고, 아프리카와 아랍으로부터 야자유, 코코아, 땅콩 그리고 귀금속을 수입했다. 일반적으로 농작물, 금과 은 그리고 바다와 산림에서 생산되는 원자재가 중국과 인도로 유입되었고, 중국과 인도는 공산품, 특히 인도는 면직물, 중국은 비단을 수출했다. 인도양에서 행해졌던 글로벌 무역의 주축은 중국과 인도였다. 한 역사가의 말을 빌자면, 15세기에 중국은 세계에서 가장 강대한 경제대국이었다. 1억에 육박하는 인구를 가진 중국은 엄청나게 거대한 농업국이었으며 또한 방대하고 복잡한 무역망 그리고 유라시아에서 가장 우수한 수공업 기술을 보유하고 있었다. 거대한 농업국이었던 중국은 말과 몇 가지 원자재 그리고 은 등을 수입해야 했지만 그들이 필요한 거의 모든 것들을 생산했다. 중국의 통치자들은 국가에 부를 가져다주거나 후추와 같은 스파이스나 제비집과 같은 이국적인 음식들에 대한 소비자의 수요를 만족시켜 준다면 외국과의 교역이 유용하다고 보았다.

중국의 통치자들은 교역을 통해 중국으로 들어온 대부분의 외국 물건들을 만족스럽게 생각했지만 외국과의 교역으로 인해 초래될 수 있는 잠재적인 혼란을 염려했다. 그래서 중국은 조공 시스템을 통해 외국과의 무역을 통제했다.

영락제가 왕위에 올랐을 때 명나라는 경제적 어려움을 겪고 있었다. 주원장의 중농 정책은 성공을 거두었으나 지폐에 기반을 두었던 통화 시스템이 원나라의 멸망과 함께 무너졌다. 애초에 명나라 정부는 대량의 지폐를 발행했으나 이것은 인플레이션의 발생과 통화상의 공신력을 상실하는 결과를 초래했다. 마침내 명나라 정부는 지폐를 포기하기로 결정했다. 그들은 지폐 대신 은을 선택했다. 그리하여 1400년대 초반부터 중국에서 은에 대한 수요가 급증하기 시작했다. 중국에서 생산되는 은만으로는 수요를 감당할 수 없었다. 은을 얻기 위해 중국은 외국과의 교역에 뛰어들어야 했다. 그래서 처음에는 일본에서 대부분의 은을 충당했지만 1500년대에는 점차 유럽인들로부터 은의 수입이 증가되었다. 중국이 대외 무역에 적극적으로 나서게 된 이면에는 은이 있었다.

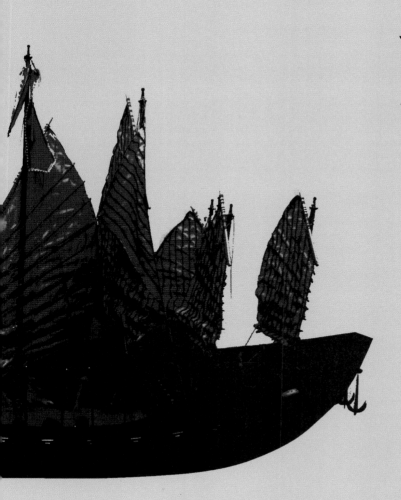

02

중국 자기,
유럽을 홀리다

자기를 수출할 수밖에
없었던 중국

　당나라 때 중국은 무역이 엄청나게 확대되었다. 그 첫 번째 요인은 당나라 자체가 지니고 있는 매력이다. 당나라는 전대미문의 경제적 번영을 누렸고, 수도 창안長安은 국제적인 도시였다. 두 번째는 항해술의 발달과 인도양의 해상 무역을 장악하고 있던 아랍 상인들의 모험심이다. 세 번째는 중국이 수출하는 상품의 변화이다. 가장 잘 나가던 중국 수출품은 단연 비단이었다. 그러나 6세기에 중국이 비단 생산의 독점권을 상실하게 됨에 따라 상황이 달라졌다. 비단 수출이 감소되자 자기가 비단과 주력 수출품의 자리를 두고 경쟁하게 되었다. 누에고치가 시리아로 밀반출되어, 시리아의 수도 다마스쿠스에서 '다마스크직damask織'이라고 알려진 고품질의 비단을 생산하게 되자 중국은 비단 생산의 독점권을 잃었다. 양잠 기술은 순식간에 소아시아와 남유럽으로 전파되었으며, 7세기부터 비단 산업은 콘스탄티노플을 중심으로 비잔틴 경제의 대들보가 되었다.

　중국인들은 바다를 좋아하지 않았다. 중국은 결코 해상 강국이 아니었다. 그들은 바다보다 중국 국경 너머 서쪽과 북쪽에 거주하는 유목민족들의 위협으로부터 국경을 지키는데 주력했다. 중국 해군은 주변 국가들을 응징하

거나 중국 근해에서 활동하던 해적들을 소탕하기 위한 경우를 제외하고 바다에 나가지 않았다. 대외 무역은 외국 선박들에 의존했다. 중국은 당나라 때부터 바다를 누비기 시작했다. 당나라 때부터 자기를 수출하게 된 것이다. 자기의 부피와 무게 때문에 육로보다 바다를 통해 운송하는 것이 훨씬 수월했기 때문에 중국인들은 원거리 항해를 위한 선박을 건조하기 시작했다. 당나라 때 주화와 자기 파편이 아프리카 동부와 북부 해안에서 발견된 것을 보면 아마도 당나라 상선이 인도 남부와 페르시아 만 그리고 심지어 아메리카 대륙까지 항해했을지도 모를 일이다.

송나라는 국력이 약했다. 1126년에 송나라 수도인 카이펑이 금나라 (1115–1234)에 의해 함락됨에 따라 송나라 조정은 중국 남부의 항저우로 피난했다. 바다로부터의 공격을 받기 쉬운 위치에 있는 새로운 수도 항저우를 방어하기 위해 남송(1127–1279) 정부는 해군력을 강화해야 했다. 남송 정부는 중국 역사상 처음으로 원거리 항해를 위한 해군을 창설했다. 처음에는 전함의 대부분이 상선을 개조한 것이었으나 점차 향상된 항법 기술과 무기를 갖춘 우수한 군함으로 교체되었다. 남송 해군은 주로 방어를 목적으로 한 해군이었다. 그들은 북쪽 금나라의 공격으로부터 창장 어귀와 수도를 보호하고, 왜구의 약탈로부터 해상 수송의 안전을 책임졌다. 남송 해군은 명나라 해군과는 달리 중국의 파워를 난양으로 떨치기 위해 이용되지는 않았다. 방어를 위해 엄청난 비용이 들고, 영토와 세원이 줄어든 상황에서 남송 정부는 부족한 재원을 충당하기 위해 해외 무역으로 눈길을 돌렸다. 항저우에 남송 정부를 세운 고종(재위 1127–1162)은 중국 남부에 거주하는 백성들의 세금 부담을 줄여주기 위해 해상 무역을 장려했다. 해상 무역에서 얻는 이익이 국가 재정에 큰 도움이 된다고 본 것이다. 남송 정부는 효율적이고 광범위한 관료 체계를 구축했다. 차와 비단을 말과 교환하기 위한 육로 무역은 여전히 중요했지만 해상 무역이 급속도로 발달했다. 당나라에 이어 남송 또한 상선을 건조했다. 푸젠과 광둥에 있는 정부가 관리하는 조선소에서 선박을 건

조하여 상인들에게 공급했다. 대형 선박은 진주, 설탕 그리고 후추를 비롯하여 안식향이나 장뇌와 같은 스파이스 등과 교환하기 위해 차, 비단, 질 좋은 수공예품, 주화 등과 함께 자기와 같은 부피가 많이 나가는 상품들을 운반할 수 있었다. 대외 무역에서 얻은 이익의 70%는 조정으로 돌아갔고, 나머지는 상인들이 가져갔다. 외국 특히 아랍 상인들이 밀집해 있는 창장 유역과 푸젠 해안에 새로운 항구가 개항했다. 중국 북부의 난을 피해 취안저우로 온 송나라 왕족들이 해상 무역에 관여했다. 이들의 수는 300명에서 2,300명으로 급증하여, 인구 20만 명의 취안저우 무역에서 이들의 영향력은 대단했다. 모든 무역은 정부의 통제를 받았지만 중국 상인들은 예전보다 훨씬 자유롭게 활동하며 부를 축적할 수 있었다.

중국 영토가 둘로 나눠진 상황에서 남송을 찾아오는 조공 사절단은 급격히 줄어들었다. 남송 정부는 해상 무역의 중요성을 인식하고 있었다. 앙코르와트 사원을 세운 수리야바르만 2세가 최초로 캄보디아 사절단을 중국에 파견하고, 중국과의 우호적인 외교 관계를 유지하기 위해 베트남과 참파 그리고 스리비자야(7세기에서 11세기까지 수마트라의 팔렘방을 수도로 하여 번영했던 왕국)에서 정기적으로 조공 사절단을 중국으로 보냈지만 남송 정부는 동남아 국가들과의 관계를 그다지 확대시키지는 못했다. 힌두교와 불교의 세계관을 갖고 있던 동남아 국가들은 유교 중심의 중국과 매우 달랐다. 그러나 중국은 동남아 국가들이 암묵적으로 중국의 세계 질서를 받아들일 만큼 매력적인 요소들을 갖고 있었다. 이 시기 동안 중국은 동남아시아를 압박하지 않았다. 중국은 단지 동남아 국가들에게 최소한의 전략적 위험을 주었을 뿐이었다. 무역은 중국과 동남아 국가들 관계의 중심이었다. 당나라 때 중국과 동남아시아 간에 행해졌던 대부분의 무역과 물류 운송은 동남아인들을 포함한 비중국인들에 의해 행해졌지만 송나라에 와서 사정이 많이 달라졌다. 이제는 난양과의 교역품들의 대부분이 중국 상선들에 의해 운송되었다.

인구의 증가와 대외 무역은 자기 산업을 자극했다. 송나라 때 자기를 굽는 가마는 중국 역사상 세워졌던 모든 가마의 75%에 달했다. 자기는 19개 성 130개 현에서 생산되었다. 남송 때 청자 생산지로 이름을 떨쳤던 저장의 룽취안에는 500개가 넘는 가마가 있었다. 생산되는 자기의 대부분을 해외로 수출했던 광둥에는 100개의 가마가 있었다. 푸젠의 남부에서는 인구의 10%가 자기의 생산과 수출에 종사했다. 자기 수출의 놀라운 성장의 결과로 푸젠성의 취안저우가 광둥의 광저우를 제치고 중국에서 가장 바쁜 무역항이 되었다. 배를 건조하기 위한 것보다 자기를 굽는데 쓸 땔감을 마련하기 위한 벌목으로 인해 해안지대의 숲들이 사라졌다.

남송 때 해상 무역의 확대는 특히 자기 산업에 많은 이득을 가져다주었다. 비단, 면화 그리고 양탄자 등과 같은 부피나 가치에 있어서 경쟁력이 있는 제품들뿐만 아니라 옥, 에메랄드, 호박 그리고 자스민유 등과 같은 부피가 작은 고부가가치를 지닌 상품들은 항상 실크로드에서 인기 있는 상품들이었다. 자기는 특별했다. 중국에서 자기 한 점만 가져와도 많은 돈을 벌 수 있었다. 스페인의 외교가이자 여행가인 곤살레스 데 클라비호Ruy Gonzalez de Clavijo(1412년 졸)가 1405년에 사마르칸트에서 목격한 바와 같이 800마리나 되는 낙타를 거느린 대규모 카라반에 의해 중국 자기가 실크로드를 건넜다. 이 스페인 여행가는 그가 쓴 여행기에서 중국에서 온 물건들은 외국에서 들여온 물건들 가운데 가장 호화롭고 진귀한 것이었으며, 이것은 중국의 장인들이 세계에서 가장 뛰어난 기술을 갖고 있기 때문이라고 회고했다. 카라반들은 다이아몬드, 진주, 스파이스 그리고 말린 대황 등을 낙타 등에 실어 날랐다. 비단은 카라반의 운송 품목들 가운데 가장 많고 가장 높은 값어치를 지닌 물건이었다.

자기는 낙타의 등에 의지해 사막을 통과하기에는 매우 까다로운 물건이었다. 명나라 때 기록에 의하면, 몽고와 만주, 페르시아와 아랍 국가들에서 온 카라반들은 명나라 수도 베이징에서 돌아갈 때 중국 상품들로 가득 채운

짐을 낙타의 등에 실었다. 여기에는 다량의 자기들도 포함되었는데, 그들은 장거리 여행을 위해 자기에 흙과 콩을 채워 넣은 다음 여러 점의 자기들을 끈으로 묶었다. 그리고 자기의 포장이 단단하게 유지될 수 있도록 콩이 자라서 자기의 주변을 감쌀 때까지 자기에 물을 뿌려 주어 축축한 상태를 유지했다. 이렇게 세심한 주의를 기울여 중앙아시아에 도착한 자기는 중국에서 구매한 가격보다 10배나 비싸게 팔렸다고 한다. 중앙아시아와 서남아시아에서 중국 자기를 팔면 엄청난 이익을 챙길 수 있다는 기대감에 카라반들은 그토록 까다롭고 힘이 많이 드는 일을 감내했지만 운송할 수 있는 자기의 양에는 한계가 있었다. 중국에서 출발하는 해상 자기 루트가 개발됨에 따라 부피가 크고 깨어지기 쉬운 반면 고부가가치를 지닌 자기의 운송은 바다를 선호하게 되었다. 송나라 때 광저우를 떠나는 수출품 가운데 주요 품목은 자기였다.

취안저우

중국 창장 이남 지역을 '강남江南'이라고 한다. 중국 북쪽에 거주하던 수많은 한족들이 오랜 전란을 피해 대거 남하하여 지금의 난징인 젠캉建康에 망명 정부를 세운 동진(317–420) 때부터 강남은 중국의 경제와 문화 중심이었다. 수나라(581–618) 때 개통된 남북을 잇는 대운하 네트워크는 강남의 발전을 더욱 촉진시켰다. 당나라 때부터 11세기까지 인구가 급증하여, 이전에 비해 5배나 늘어났다. 한나라(기원전 206년–220년) 이후 전란을 피해 강남으로 인구의 대이동과 곡물, 특히 쌀 경작의 증대가 강남 지역의 급격한 인구 증가를 설명해 준다. 당나라와 송나라 때 해상 무역의 중요성이 증대되었다. 바다와 접해 있는 광둥과 푸젠은 산이 많다. 광둥은 2/3가 산지이고, 푸젠은 80%가 산, 10%가 물 그리고 나머지 10%가 농경지였다. 산림의 비율이 중국에서 가장 높다. 산은 많고 농지가 부족한 이 두 지역은 일찍부터 농업보다 상업이 발달했다. 광둥과 푸젠 사람들에게 바다는 그들 삶의 터전이었다. 그들은 해상 무역에서 외국에 팔 설탕과 술, 소금과 밀가루 등과 같은 식품과 자기, 종이, 비단, 철기 등과 같은 수출 상품들을 제조했고, 진주, 소방목, 유황, 산호, 물총새 깃털, 인도 면화 등의 외국 상품들을 수입했다.

그들은 심지어 타이완, 한국, 베트남 그리고 동남아시아로 이주했다. 중국 상인들은 동남아시아로 절인 자두와 여주씨를, 인도로 금속용품과 절인 돼지고기 그리고 일본과 페르시아로 비단과 자기를 운송했다.

당나라 초반기에 상인들의 해상 운송과 해상 무역이 급증했다. 광둥과 푸젠은 당시 중국 해상 무역의 중심이었다. 광둥의 광저우와 푸젠의 취안저우가 중요한 무역항으로 부상했다. 이 두 무역항에는 스파이스와 약재 그리고 그 밖의 값진 물건들을 산더미처럼 쌓아 놓은 인도, 페르시아 그리고 남중국해 등에서 온 수많은 배들로 가득 찼다. 1세기에 중국에 전파된 불교로 인해 종교 의식에 필요한 향이나 다른 동남아에서 생산되는 목제품의 수입이 번창했으나, 당나라 때는 몰루카 제도에서 가져온 스파이스와 인도의 후추가 수입품의 주류를 이루었다. 사치품이라고 할 수 있는 불교용품은 용적 톤수가 적은 선박으로도 운송이 가능했지만, 부피에 비해 경제적 가치가 훨씬 적은 후추는 보다 큰 선박에 대량으로 선적해야 이윤이 남았다. 이러한 이유로 해서 대형의 중국 정크선이 9세기 이후 인도와의 교역을 지배하게 되었다. 이 대형의 중국 범선들은 부피가 큰 자기를 운송하는데도 유용하게 쓰였다.

당나라의 해상 무역은 인도양에서 서남아시아의 강적들을 상대해야 했다. 사산 왕조 페르시아(226–651)의 통치자들은 비단과 스파이스 그리고 소방목을 얻기 위해 인도양 그리고 동쪽으로 더 멀리 스리랑카에까지 이르는 원거리 해상 무역을 장려했다. 7세기에 사산 왕조 페르시아를 정복한 아랍의 통치계급 또한 사산 왕조 페르시아와 유사한 무역 정책을 펼쳤다. 중국에서 외향적인 당나라가 건국될 무렵 아라비아에서는 예언자 무함마드(대략 570–632)에 의해 이슬람교도 세력이 발흥했다. 아랍 이슬람교도들의 이라크(637년), 레반트(640년), 메소포타미아(641년), 이집트(642년) 그리고 페르시아(651년) 정복은 이전에는 언어와 종교 그리고 전쟁 중인 제국들에 의해 나누어졌던 서남아시아의 교역 지역을 재편성했다. 8세기에는 서남아시아에서 온 선박들이 광저우에 도착하기 시작했고, 수많은 아랍인들과 페르

시아인들이 광저우에 정착했다. 아바스 왕조(750–1258) 초기에 페르시아 상인들은 중국까지 16,000km를 오가며 매우 많은 이득을 취했다. 서남아시아 이슬람 상인들의 인도양과 동남아 그리고 중국 등 넓은 지역에 걸친 이산은 훗날 징더전 청화백자가 발달하는데 중대한 요인으로 작용했다.

중앙아시아의 투르크와 몽골족의 혼혈 유목민족인 선비족 계통에 속했던 당나라의 왕실은 남부의 해상 무역보다 북방의 육로무역에 더 많은 관심을 보였다. 그래서 대략 5백 년 뒤에 원나라(1271–1368)가 세워지기 전까지 당나라는 서남아시아와의 가장 활발한 문화적, 정치적 접촉을 보여주었다. 당나라 수도 창안의 동쪽 시장에는 당나라 전역에서 온 상품들이 진열되었으며, 서쪽 시장에는 조로아스터교와 마니교 사원들이 위치해 있을 뿐만 아니라 중앙아시아와 서남아시아에서 수입한 진귀한 물건들로 넘쳤다. 중앙아시아에서 온 장인들은 은으로 그릇을 만들었으며, 옥으로 인물상을 조각했다. 서남아시아 상인들은 시리아로부터 자주색으로 염색한 양털로 짠 옷, 페르시아에서 양탄자, 사마르칸트에서 수정 그리고 북부 아프가니스탄의 산악지대에서 청금석이라는 푸른색 보석을 가져왔다. 이들이 온갖 위험을 무릅쓰며 사막을 지나 창안으로 가져온 진귀한 물건들의 규모와 다채로움은 실로 놀라운 것이었다. 당시 창안에 거주하던 서남아시아인들 가운데 가장 많은 부분을 차지한 민족은 소그드인들이었다. 이들 대부분은 로마인들이 트란속시아나Transoxiana(지금의 우즈베키스탄과 타지키스탄)라고 불리던 지역에 있는 도시인 사마르칸트에서 왔다. 당나라 때 중국인들의 눈에 비친 소그드인들은 장사 수완이 뛰어나고 돈을 밝히는 탐욕스런 상인이었다. 그들은 돈이 되는 곳이면 어디든 달려갔다. 소그드 상인들은 가격을 은과 동전으로 계산했다. 당나라 때 중국으로 들어온 소그드인들 가운데 가장 유명한 사람은 안록산(703–757)이다. 현종(재위 712–756)의 신임을 얻어 당나라 병권의 40%를 장악했다. 현종의 총애를 받았던 양귀비(719–756)의 사촌오빠인 양국충(756년 졸)이 권력을 잡게 되자 반란을 일으켰다. 그가 일으킨

난으로 인해 그토록 강대했던 당 제국은 힘없이 무너졌다.

　중세 시대 중국의 주요 수출 상품은 비단, 자기, 차 그리고 철기 제품이었다. 비단은 당나라 때 가장 중요한 수출품이었다. 그러나 송나라 때에는 중앙아시아와 일본 그리고 한국이 비단을 짜는 기술이 뛰어나 중국은 더 이상 시장을 독점할 수 없게 되었다. 하지만 송나라 때 자기 생산은 대단한 진전을 보였다. 당나라 때는 이름난 자기 생산지가 북쪽에 있었지만 오대(907–960) 이후 중국 남부의 자기 생산이 많이 증가하고 다양해졌다. 중국의 제철 산업 또한 송나라 때 비약적으로 발전했다. ≪송회요≫에 의하면, 송나라는 15만 톤의 철을 생산했는데, 이것은 당시 유럽 제철량의 두 배에 해당하는 엄청난 양이었다. 송나라 때 차 생산 또한 일반 서민들의 대중적인 음료가 되었을 정도로 크게 증대했다.

　무역품을 바다를 통해 운송하는 것이 힘들고 고된 여정의 육로보다 훨씬 쉽고 안전했다. 예를 들어, 중국 자기는 바다를 통해 운송되어 동남아시아와 인도에서 팔렸다. 중국 자기 운송의 종착지는 유럽이었다. 동남아와 인도에 도착한 중국 자기는 다시 페르시아 만과 홍해를 거쳐 중동에서 판매되었고, 여기서 중국 자기는 환적되어 유럽으로 운송되었다. 홍해의 첫 번째 환적항인 이집트 북부의 알푸스타트에서 발견된 자기 조각들로 이루어진 산은 동서 자기 무역이 대규모였음을 잘 말해준다. 해외에 형성된 대규모의 자기 시장으로 인해 중국 남부의 많은 지역들에서 자기를 생산했다. 지금은 자기 생산지가 없지만 오대와 송나라 때 후난에서 만들어진 자기가 광저우로 운송되었는데, 거의 대부분의 자기가 해외 시장을 겨냥하고 제작된 것이었다. 후난성 창사 근처에 있는 당나라 때 유명한 자기 생산지였던 와자핑瓦渣坪에서 고고학자들은 자기 파편 더미들로 둘러 싸여 있는 많은 가마터를 찾아냈다. 여기에서 발견된 자기 파편들에 장식된 문양들은 이 자기들이 중동 시장을 겨냥하여 제작된 것임을 잘 말해준다. 송나라 때 네 개 경제도시 진鎭이 경제적으로 번영해짐에 따라 도시의 규모가 커지고 중요하게 되었다. 세계적으

로 유명한 자기 생산지인 장시성의 징더전景德鎭과 철을 생산하는 광둥성의 포산전佛山鎭은 그들이 생산하는 지역 제품으로 인해 번영을 누렸다.

중국 남부 해안에 위치한 많은 항구들은 대외 무역에 관여했다. 한나라 때부터 수많은 외국 선박들이 광저우에 정박했다. 취안저우는 당나라 때부터 원나라 때까지 매우 중요한 국제 무역항이었다. 많은 아랍 상인들이 취안저우에 거주했다. 아랍 상인들은 취안저우를 '자이툰'이라 불렀다. 마르코 폴로에게 자이툰은 당시 세계 최대의 무역항으로 비춰졌다. 취안저우는 국제적인 무역항이었다. 취안저우에 정박해 있던 상선들이 멀리는 페르시아 만과 홍해에까지 항해하며 동남아시아와 인도의 항구들을 방문하여 교역했다. 징더전은 이미 자기 생산의 중심지였다. 징더전에서 만든 자기는 간장贛江을 통해 취안저우로 운송하여 해외 시장으로 수출되었다.

푸젠에는 수출용 자기를 생산하는 곳이 많았다. 오대 때 푸젠 지역에 있던 민閩나라(909–945)는 비록 나라의 면적이 작고 인구도 적었지만 자기를 생산하여 해외로 수출했기 때문에 번영했다. 오대 시기에 지금의 저장성에 있었던 오월국吳越國(907–978) 또한 세계적으로 유명한 룽취안요龍泉窯와 거요哥窯 그리고 여기에서 생산된 자기를 해외로 수출했던 국제 무역항인 밍저우明州(닝보의 옛 이름)가 있었기에 비록 약소국이었지만 평화와 번영을 누리며 중국 남부의 십국 가운데 가장 장수할 수 있었다. 이와 비슷한 이유로 오대 시대 지금의 장시성과 안후이성, 장쑤성, 푸젠성과 후베이 그리고 후난성 지역을 점하고 있던 오나라(907–937)와 남당(937–975)은 중국 서남부에서 부의 중심이었고, 무역선이 곧바로 창장을 거슬러 올라올 수 있었기 때문에 내륙에 위치한 양저우가 중요한 국제 무역항이 될 수 있었다. 푸젠을 통해 중국으로 들어오는 화물을 환적했던 홍저우洪州(지금의 장시성 난창) 또한 국제 무역의 화물집산지 역할을 담당했다. 남당은 오대 시대 중국 남부에 위치했던 십국 가운데 가장 부유한 나라였다. 남당이 번영할 수 있었던 이유는 국내외 상품 시장이 형성되어 있었기 때문이다. 지금의 쓰촨성에 위

치했던 전촉(907–925)과 후촉(934–965)은 그들이 생산한 차와 소금을 황허 서쪽 지역인 간쑤와 칭하이 그리고 티베트에 거주하는 유목민족들의 말과 교환하여 많은 이득을 취했다. 안록산의 난 이후 당나라 정부는 위구르족에게 비단을 팔아 그들이 갖고 있던 말을 샀지만 송나라 통치자들은 요나라(916–1125)와 서하(1038–1227)에게 매년 비단을 바쳤다. 북쪽의 유목민족들은 송나라로부터 받은 비단의 상당 부분을 중앙아시아를 거쳐 중동과 유럽에 팔아 막대한 이득을 취했다. 이슬람제국이 중동과 중앙아시아에 그들의 헤게모니를 확립한 이래 그들은 중간 상인으로 활동하면서 중국 비단, 자기, 종이 그리고 남해의 스파이스를 포함한 동방의 상품들을 중계하여 막대한 돈을 벌었다. 중동의 아랍 상인들은 또한 자기의 제작을 시도했으나 실패했다. 그러나 비단 생산에는 성공하여 많은 지역에 비단을 팔아 많은 이득을 취했다. 보석은 외국 무역상들이 중국에 가져오는 중요한 상품이었다. 이러한 값진 보석들은 아프리카와 동남아시아에서 생산되었다. 진주는 주로 인도양과 태평양에서 가져왔다. 중동은 외국에 팔 수 있는 상품이 없었기에 아랍 상인들은 다른 지역에서 생산한 물건들을 중국에서 비싼 가격에 파는 중간 상인으로 활동했다. 중동의 이슬람 세계는 그들이 점유하고 있는 지리적 이점을 이용하여 동서 무역에서 생기는 이익을 독점하여 찬란한 문화를 꽃피웠고 경제적 번영을 누렸다. 태평양에 해상 무역이 개통됨에 따라 중동은 그들이 점유하고 있던 지리적 이점을 상실하게 되었고 15세기 이후부터 이슬람 세계는 점차 쇠퇴했다.

난양 무역로는 남중국해에서 출발하여 인도차이나와 말레이 반도를 거쳐 지금의 인도네시아로 간다. 여기에서 말레이 반도를 따라 북상하여 벵갈 만을 가로 질러 실론으로, 실론에서 한동안 남쪽으로 방향을 돌렸다가 다시 인도 해안을 따라 북상하여 인도양을 횡단하여 마지막으로 페르시아 만으로 들어간다. 여기에서 무역품들은 환적되어 지중해의 무역항인 알렉산드리아로 운송된다. 그래서 이 해상 무역 루트는 중동과 그리고 간접적으로 지중해

및 유럽과 연결된다. 이 해상 무역로는 중국과 가깝게는 안남, 참파, 캄보디아 그리고 동남아시아와 남아시아가 포함된다. 중국뿐만 아니라 인도와 아랍의 배들이 이 해상 루트로 몰려 들어 수백 톤의 화물을 실어 날랐다. 그들은 나침반에 의지하여 항해했다. 많은 돛을 단 범선들은 바람을 타고 항해할 수 있었다. 방수 처리한 선실을 갖춘 중국 상선들은 비교적 안전하게 항해할 수 있었다.

해상 무역에는 선원과 상인, 중개인 그리고 정부의 세관이 관여한다. 해상 무역로를 항해하는 많은 외국 상인들은 장기간 중국 항구에 거주했다. 광저우, 취안저우, 밍저우 그리고 양저우와 홍저우 같은 내륙 환적항들에는 외국 상인들의 거주 지역인 '번방蕃坊'이 있었다. 중국 상인들 또한 동남아시아의 많은 지역에 그들의 거주 지역을 두었다. 예를 들어, 믈라카에 살고 있는 화교들의 역사는 송나라와 원나라로 거슬러 올라간다. 명나라 초반에 정화가 7차례 해외 원정을 떠났을 때 그는 항해에 관한 지식 그리고 심지어 조선 기술까지도 송나라와 원나라 때 중국인들이 장거리 항해를 하며 쌓아둔 경험에 바탕을 두었다. 정화의 항해 이후 명나라 정부는 바다를 닫았지만 중국인들은 동남아시아와의 무역을 계속했다. 그래서 동남아시아에 거주하던 화교들 또한 계속적으로 중국과의 무역에 종사할 수 있었다. ≪송회요≫에 의하면, 난양 해상 무역로를 통해 중국을 찾은 지역들은 자바, 참파, 보르네오, 필리핀의 루손 섬 서남쪽에 있는 민도로, 삼보자Samboja 그리고 칼리만탄이었다. 중국은 금과 은, 주화, 납, 주석 그리고 다양한 등급의 자기를 수출했고, 스파이스, 코뿔소 뿔, 상아, 산호, 호박, 진주, 철, 거북딱지, 자이언트 대합조개, 마노, 수정, 직물, 느릅나무 수액 그리고 약초 등을 수입했다.

중국인들이 가장 중요하게 여겼던 수입품은 스파이스였다. 송나라 때 많은 양의 스파이스를 수입했다. 태종(재위 976–997) 때 송나라 정부는 부족한 재정을 메우기 위해 스파이스를 수집했다. 한 가지 예를 들자면, 광저우와 밍저우 그리고 항저우의 해상 무역 감독관들은 354,449 파운드의 유황乳

香을 수집했다. 마르코 폴로는 "만약 알렉산드리아 항에 스파이스를 실은 배가 1척 들어왔다면 취안저우는 스파이스를 실은 배가 100척이 들어왔을 것이다."라며 술회했다. 다소 과장된 면도 없지는 않지만 그만큼 취안저우에서 스파이스 무역이 번영을 누렸음을 잘 말해준다. 스파이스는 크게 향을 피우기 위한 향료와 음식의 맛을 내기 위한 향신료로 나눌 수 있다. 중세 시기에 불교를 비롯하여 동방의 종교들은 그들의 의식에 향을 피웠다. 6세기에 쓴 중국에 현존하는 가장 오래된 농업기술서인 ≪제민요술≫에 의하면, 당시 중국인들은 양파와 생강, 셀러리 그리고 오렌지 껍질만을 향신료로 사용했지만 송나라 때 음식에는 이미 후추와 회향 그리고 그 밖의 향신료를 사용했다. 당시 중국인들은 동시대 유럽인들이 사용했던 향신료와 거의 같은 양의 향신료를 사용했다.

징더전 청화백자의 탄생

　진정한 자기는 원나라 때 징더전에서 탄생했다. 그리고 가장 뛰어난 징더전 청화백자는 명나라 영락제와 선덕제 때 만들어졌다. 원나라 후반에 취안저우에 체류하고 있던 아랍 상인들과 징더전의 도공들은 세계사에 일찍이 유래를 찾아볼 수 없었던 상업적인 모험을 감행했다. 그들은 중국에서 8천 킬로 떨어진 페르시아에서 코발트 광석을 중국으로 가져왔으며, 이슬람 국가들의 구매자에 의해 자기가 대량으로 주문 제작되어 서남아시아 시장으로 운송되었다. 취안저우의 상인들은 청화백자가 탄생하는데 있어 산파 역할을 했으며 명나라 때 청화백자가 눈부신 발전을 이루는데 매우 중요한 역할을 했다. 취안저우 상인들은 고품질의 자기를 찾는 서남아시아의 시장과 페르시아의 도공들이 유약을 바른 그릇에 코발트로 그림을 그려 넣는 방법을 알아내기 위해 고전하고 있다는 사실에 관해 잘 알고 있었고, 그들은 또한 징더전의 도공들이 장식 그림을 그리기에 이상적인 하얀 표면을 제공하는 자기를 만드는 기술을 개발했으며, 서남아시아 사람들이 식기로 사용하는 대형 철제 양푼과 접시를 도자기로 복제할 수 있는 기술을 보유하고 있음을 알고 있었다.

　게다가 취안저우 상인들의 집에는 이슬람풍의 디자인을 참고하기 위한

양탄자, 직물 그리고 가죽 제품들과 함께 징더전의 도공들이 표본으로 삼을 수 있는 서남아시아의 금속 세공품들로 넘쳐났다. 취안저우 상인들은 심지어 장식에 사용될 산화코발트를 실험하기 위해 약제상들에게서 '무슬림 블루Muslim blue'를 구매하여 샘플로 제공했다. 징더전의 도공들은 그들이 갖고 있는 무색 유약이 도자기를 굽는 동안 '회회청回回青'이 번지는 것을 방지하여 그들의 백자에 매우 섬세한 장식을 할 수 있게 되었다는 사실을 발견했다. 그들은 또한 청화백자가 청자보다 생산비가 저렴하게 든다는 사실을 증명하게 됨에 따라 룽취안 도공들보다 결정적으로 유리한 경제적 이점을 점유하게 되었다. 또한 청자는 만들기가 까다로웠다. 가마 안의 산소 양을 잘 조절하지 않으면 잘 깨졌다. 청화백자는 청자에 비해 파손율이 비교적 낮았기 때문에 징더전의 도공들은 그들의 경쟁자인 룽취안의 도공들보다 더 많은 이득을 취할 수 있었다.

이슬람교를 믿는 관리들과 쿠빌라이 칸(재위 1260–1294)의 원나라 조정은 취안저우 상인들을 후원했다. 남송의 수도를 공략하기 한 해 전인 1278년에 쿠빌라이 칸은 중국 역사상 최초로 징더전의 자기 생산을 감독하기 위해 부양자국浮梁瓷局이라는 관청을 설치했다. 몽골인들과 페르시아인들은 자기를 장식하는데 도움을 주기 위해 태피스트리, 군기軍旗 그리고 황제의 예복 등에서 가져온 도안들을 징더전에 보냈으며, 관요에 산화코발트를 공급했다. 초기에 청화백자가 발달하는데 원나라 정부의 후원이 많은 보탬이 되었다.

그러나 징더전에 대한 중국 황실의 관심은 미적이라기보다는 경제적인 데 있었다. 원나라는 소금과 차 그리고 철과 자기의 생산과 판매에서 최대한 수익을 얻을 수 있는 조세제도를 만들었다. 그들은 가마의 크기와 고용한 노동자들의 수를 기준으로 징더전에 무거운 세금을 부과했다. 더 많은 세금을 거둬들이기 위해 정부는 생산을 장려했다. 남송의 통치자들보다 원나라는 국가의 재원을 증가시키는 수단으로써 외국과의 무역을 촉진했다. 따라서 그들은 청화백자뿐만 아니라 룽취안 청자와 징더전의 청백자의 수출을 장

려했다. 원나라 통치자는 외국과의 무역에 열의를 보였다. 쿠빌라이 칸은 왕위에 오르자마자 동남아시아에 사절을 보내 중국에 와서 무역을 하도록 그곳 상인들을 초청했다고 한다. 몽골인들은 상인들에게 우호적이었다. 이러한 태도는 황량한 초원으로 그들이 원하는 상품을 파는 상인들을 끌어들이려고 했던 유목민들의 만성적인 욕구에서 형성되었다. 송나라의 선례를 따라 원나라 정부는 해외 무역에 많은 돈을 투자했다. 1285년에 원나라 조정은 무역선을 건조하는데 19톤의 은을 소비했다. 이러한 노력들은 결실을 맺었다. 중국과 다른 나라의 상인들은 몽골 정복자들에 의해 개통된 광활한 지역을 유익하게 활용했다.

사회의 최고위층에 있는 몽골들과는 달리 유학자들은 전통적으로 상인들을 경멸했다. 유교가 국가의 정통 이데올로기로 자리 잡은 한나라 때부터 상인들은 언제나 사회의 최하위층이었다. 유교라는 공식적인 이데올로기는 상인은 교활하기 때문에 항상 감독과 규제가 필요하며, 그들의 물질만능주의는 유교 도덕과 조화로운 사회 질서에 위배되는 것으로 간주했다. 한나라 때부터 송나라 때까지 유교가 지배하는 사회에서 상인들은 많은 괄시를 받았지만 이것이 그들의 활동을 위축시키지는 못했다. 돈을 벌겠다는 인간의 욕망을 멈추게 할 수는 없었던 것이다. 명나라가 해외 무역을 금지하는 법을 강화하려고 했지만 그것은 헛수고에 불과했다.

원나라는 유교적 굴레에서 벗어났다. 그들은 상인들을 지지했다. 몽골 왕족들은 상인들과 동업자 관계를 맺었으며, 몽골의 통치자들은 마르코 폴로와 같은 외국 무역상들을 관직에 앉혔다. 취안저우의 이슬람교도들은 서남아시아 시장을 위해 징더전의 도공들을 고용하고자 할 때 원나라 조정의 지원을 받을 수 있었다. 상인들과 황실 모두에게 이익이 되는 사업이었기 때문이다. 게다가 청화백자 무역은 조정의 관심을 끌었다. 이것이 원나라의 가장 충실한 동맹국인 일한국과 상호 이득이 되는 관계를 수립했기 때문이다.

14세기 초반부터 취안저우 상인들은 페르시아로부터 산화코발트를 중국

으로 수입했다. 중국의 도공들은 최고 품질의 회회청을 '불두청佛頭靑'이라 불렀다. 불타의 머리색이 푸른색이었다고 한다. 회회청을 24시간 동안 구운 뒤 막자사발과 막자를 사용하여 미세한 분말이 될 때까지 빻는다. 징더전의 도공들은 이 회회청을 같은 무게 금보다 2배의 값어치가 있다고 여겼다.

14세기 중반에 징더전의 도공들은 큰 청화백자를 만들었다. 1351년에 장 시성에 있는 도교 사원을 위해 징더전에서 제작된 한 쌍의 청화백자는 이 시기에 징더전에서 청화백자가 제작되었음을 보여주는 중요한 자기이다. 'David vases'라고 알려져 있는 63㎝의 높이의 이 청화백자(그림6)는 연꽃, 질 경이 잎, 국화, 구름 문양 그리고 봉황과 용으로 장식되어 있다. 14세기 중반 에 이미 징더전의 도공들은 이처럼 빼어난 청화백자를 만들어낼 수 있는 수 준에 도달해 있었다.

명나라를 세운 홍무제 주원장은 왕위에 오른 지 2년이 되는 해에 모든 제 기를 자기로 만들 것을 명했다. 그는 의례에 사용될 용기들은 상서로운 단색 으로 만들 것을 명했다. 달의 신 에게 예를 올리는 월단月壇에 쓸 제기는 흰색을, 하늘의 신에 게 예를 올리는 천단天壇에 쓸 제기는 푸른색, 해의 신에게 예 를 올리는 일단日壇에는 붉은색 그리고 땅의 신에게 예를 올리 는 지단地壇에 쓸 제기는 노란 색으로 만들어 제국의 우주적 질서를 보이도록 했다. 그는 또 한 원나라 말에 몽골 정부에 반 기를 들었던 농민 반란군에 의 해 황폐해진 징더전 가마의 복

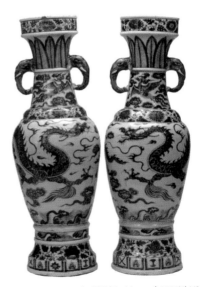

[그림6] 'David vases'. 1351년. V&A

구를 감독할 관리들을 임명했고, 명나라의 새 수도인 난징에 세워질 궁전의 지붕을 백자 기와로 덮고, 처마의 끝은 적룡과 봉황으로 장식하게 했다. 궁전을 짓고 도시의 외관을 새롭게 꾸미기 위해 70곳의 가마에서 기와가 구워졌다.

홍무제는 붉은색 유약을 바른 자기를 궁전에 쓸 공식 자기로 지정했다. 왕조의 이름인 '명明'은 남쪽을 상징하는 붉은색 또는 불을 암시한다. 중국의 남쪽 지역은 권력의 중심이 북방에 있던 원나라에 반기를 들었던 주원장의 군대가 발흥한 곳이다. 주원장의 성인 '주朱' 또한 붉은색을 뜻한다. 원나라를 멸망시키고 새로운 나라를 세운 주원장은 궁궐의 자기 색깔로 붉은색을 택한 것은 자신의 새로운 정권이 적법하다는데 무게를 실어주고 싶었던 것이다.

주원장의 넷째 아들로 아버지 홍무제의 대를 이어 왕위에 오른 조카인 건문제(재위 1399–1402)의 왕위를 찬탈한 영락제는 '첨백甜白'이라는 새하얀 백자를 좋아했다. 아마도 그와 그의 아내인 서황후徐皇后(1407년 졸)가 항상 순백색으로 묘사되는 관음보살에 각별한 관심을 보였기 때문일 것이다. 서황후는 심지어 꿈속에서 천 개의 연꽃잎 위에 서서 보석으로 장식된 염주를 쥐고 있는 관음보살을 보았다고 한다. 밀교를 신봉했던 원나라의 통치자들 또한 백자를 좋아했다. 흰색은 또한 애도와 효도를 상징했다. 그래서 1412년에 영락제가 그의 부모를 추모하기 위해 난징에 9층 높이의 보은사탑報恩寺塔를 짓도록 명하면서 돌로 만든 탑의 겉면을 징더전에서 제작한 L자 모양의 백자 타일로 감싸도록 했다. 이 멋진 9층 백자탑은 비록 그가 조카로부터 왕위를 찬탈했지만 그럼에도 불구하고 그의 아버지의 유지를 받들고 있다는 정치적 메시지를 전달한다. 80m 높이의 팔각형 보은사탑은 처마 끝에 100개의 종이 달려 있고 밤에는 140개의 등이 빛을 발했다. 이 탑은 중국에서 가장 높고 아름다운 탑이었으며, 징더전에서는 사람 키만한 높이의 탑 모형을 자기로 제작했으며, 그 가운데 일부가 18세기에 유럽과 미국으로 유입되었다.

이 백자 9층 탑은 네덜란드의 요한 뉴호프Johann Nieuhoff(1618–1672)가 1656년에 베이징으로 파견된 네덜란드 사절단에 관해 다룬 *An Embassy from the East India Company of the United Provinces to the Emperor of China*(1665)를 출간한 뒤부터 유럽에 알려졌다. 이 책은 중국 건축에 대한 지식정보를 유럽에 전한 최초의 책이다. 뉴호프는 이 책에서 삽화와 함께 보은사 9층 백자탑에 관해 상세하게 설명했다. 프랑스와 영국 도공들은 뉴호프의 책에 수록된 9층 백자탑의 그림을 그들의 도자기에 장식도안으로 사용했으며, 일본의 장인들은 네덜란드로 수출하는 찻주전자에 9층 백자탑을 그려 넣었다. 뉴호프의 설명에 의거하여, 유럽인들은 이 9층 탑이 자기로 만들어졌다는 사실에서 세계의 8대 불가사의 가운데 하나라며 찬사를 보냈다.

영락제의 치세 기간 동안 청화백자는 페르시아의 카샨에서 수입한 철분이 많이 함유되고 망간이 적은 코발트 광석을 사용하여 색채가 더욱 화려해졌다. 중국에서 생산되는 코발트가 섞여 있는 광석은 반대로 망간이 많이 함유되고 철분이 적었다. 정화의 도움으로 이 귀한 광석은 페르시아로부터 중국으로 안전하게 운송되었으며, 이 코발트 광석을 사용하여 만든 청화백자는 명나라에게 세계적인 명성을 안겨 주었다.

비단 옷과 함께 정화가 방문한 도시들에서 가장 많이 찾았던 중국 상품은 자기였다. 한 차례의 항해를 위해 명나라 조정은 징더전의 도공들에게 443,500점의 자기를 만들 것을 명했다. 매번 같은 양의 자기가 정화의 원정에 운송되었다고 가정한다면 1405년에서 1433년 동안 총 3,104,500점의 자기가 인도양으로 수출된 셈이 된다. 그러나 이마저도 자기에 대한 수요를 만족시키기에는 태부족이었기에 베트남과 태국인들이 만든 중국 자기 모조품 시장이 생겨났다. 17세기 후반에 중국과 네덜란드 동인도 회사의 상인들은 해마다 적어도 80만 점의 자기를 바타비아(네덜란드의 옛 이름)로 운송했다. 이 양은 정화 함대가 인도양을 누볐던 햇수로 계산하면 21,600,000점이 된다.

징더전의 도공들은 홍무제와 영락제를 위해 상당한 양의 청화백자를 만들었지만, 이 두 황제들은 청화백자에 관심을 보이지 않았다. 그들이 경멸했던 원나라 몽골인들이 청화백자를 좋아했었기 때문이다. 그래서 명나라 정부는 홍무제의 증손자인 선덕제 때까지 청화백자를 후원하지 않았다. 홍무제와 영락제의 격동기를 거친 뒤 명나라는 안정기로 접어들었다. 송나라의 휘종(재위 1100–1125)을 롤 모델로 삼았던 선덕제는 휘종처럼 자신 또한 뛰어난 화가이자 예술 후원자가 되었다. 열렬한 자기 애호가였던 선덕제는 황실을 위해 제작되는 자기에 그의 연호인 '선덕宣德'을 써넣게 했다. 이것은 옛 청동기에 문자를 새겨 넣었던 전통을 모방한 것이다. 그는 장식을 위한 도안을 그림으로 그려 관요에 있는 도공들에게 보냈으며, 그의 궁궐에서 쓸 40만 점 이상의 자기를 주문했다. 귀뚜라미 싸움을 좋아했던 선덕제는 조정 대신들에게 매년 천 마리의 귀뚜라미를 바치게 했으며, 여름에 귀뚜라미가 시원하게 지낼 수 있도록 자기로 만든 귀뚜라미 집을 주문했다.

선덕제의 후원이 있기 전까지 중국의 식자층은 청화백자를 좋아하지 않았다. 백자나 청자 같은 단색의 자기가 고상한 선비의 취향에 걸맞다고 생각했던 지식인들은 푸른색 코발트 안료로 장식한 화려한 색채의 청화백자를 천박하고 저속한 것으로 여겼다. 그들은 그림이나 도안을 그려 넣지 않은 단아하고 졸박하기까지 한 송나라 때 청자나 청백자기를 좋아했다. 도공들은 불빛에 비춰 보거나 액체를 채웠을 때야 보이는, '암화暗花'라는 기법의 단색의 자기에 매우 절제된 장식만 했다.

유럽인들이
동쪽으로 간 이유

　15세기가 끝날 무렵부터 유럽인들은 아시아를 향해 동쪽으로 탐험을 떠나기 시작했다. 1433년에 오토만 제국이 비잔틴 제국의 수도인 콘스탄티노플(지금의 이스탄불)을 점령하여 육로 유라시아 무역로를 차단한 것이 유럽인들이 아시아를 탐험하게 된 계기가 되었다. 유럽인들은 선택의 여지가 없었다. 그들은 아시아로 가는 해상루트를 찾아야 했다. 1488년에 포르투갈 탐험가 바르톨로뮤 디아스Bartolomeu Dias(1500년 졸)가 희망봉을 경유하여 아프리카를 일주했고, 1498년에는 바스쿠 다 가마가 인도양으로 들어갔다. 인도양을 횡단함으로써 그들은 인도, 동남아시아, 중국 그리고 일본에 도달할 수 있었다. 스페인의 군주 이사벨라와 페르디난드는 크리스토퍼 콜럼버스Christopher Columbus(1451-1506)를 보내 곧바로 아시아로 가는 루트를 찾아 서쪽으로 대서양을 횡단하게 했다. 그러나 콜럼버스가 1492년에 착륙한 바하마는 인도가 아닌 아메리카 대륙이었다. 콜럼버스는 아메리카 대륙을 발견한 것이 아니다. 우연히 마주친 것이다.

　정화의 함대가 항해를 중단한 이후 중국은 세계에서 가장 폐쇄된 국가로 변모했다. 15세기 초반 중국이 세계의 과학기술을 주도했다는 사실은 이제

역사가 되었다. 1498년 바스쿠 다 가마가 3척의 범선을 이끌고 희망봉을 돌아 인도로 향해 가던 중 아프리카 동부 해안에 착륙했다. 그들은 그곳에서 푸른색 비단 모자로 치장한 원주민들을 만났다. 아프리카인들은 포르투갈인들이 제시하는 싸구려 장신구들을 보고 비웃었다. 그리고 그들이 타고 온 범선에 감명을 받지 않은 듯 보였다. 마을의 원로들은 오래 전에 엄청난 크기의 배를 타고 그들의 해안에 착륙했던 비단 옷을 입은 '하얀 유령'들에 관한 이야기를 들려주었다. 그러나 하얀 유령들이 어디에서 왔는지 그리고 어디로 갔는지에 대해 아는 사람은 아무도 없었다. 그들이 말하는 하얀 유령들은 정화의 함대였다. 정화와 바스쿠 다 가마의 아프리카 착륙은 80년의 차이가 난다. 그들이 만났다면 어떤 일이 생겼을까? 바스쿠 다 가마가 정화의 어마어마한 규모의 보물선 함대를 보았다면 인도양 항해를 계속할 엄두를 낼 수 있었을까? 정화는 포르투갈 함대의 초라하기 그지없는 규모를 보고 싹은 뿌리가 깊기 전에 뽑아 버려야 된다는 생각에 3척의 포르투갈 범선을 격침시켜 유럽인들의 인도양 진출을 사전에 근절하려고 했을지도 모른다.

1511년에 포르투갈은 명나라의 충실한 조공국이던 믈라카를 정복했다. 포르투갈인들이 믈라카에서 마주친 다양한 종류의 상인들 가운데 일부는 조공 사절단을 통해 중국과 무역을 하면서 번영을 누리던 작은 나라인 류큐에서 온 사람들이었다. 명나라 정부가 중국인들에게 항해를 금했음에도 불구하고 중국 상인들은 도처에서 활발하게 활동했다. 중국 상인들의 불법적인 해상 무역으로 말미암아 푸젠성 장저우 가까이에 있는 웨강粵港은 불법적인 화물집산지로 번영을 누렸다. 정덕 연간(1506–1521)에 동남아의 조공국들에서 온 배들은 중국 정부가 조공국들을 위해 규정해 놓은 체류기간이나 횟수의 제한 없이 자유롭게 언제나 출입하도록 허용되었다. 해상 운송의 관리를 맡은 환관들은 궁궐에서 쓸 희귀한 수입품을 얻는데 각별한 관심을 기울였다. 포르투갈인들은 시암 및 믈라카와 중국 남부 간에 행해지고 있던 무역에 동참하여 중국과의 관계를 쌓아가기 시작했다.

1498년 희망봉을 돌아 인도 서부 해안의 캘리컷에 도착한 바스쿠 다 가마의 항해는 같은 시기인 1490년대에 아메리카 대륙으로 향했던 콜럼버스의 항해와 함께 아시아와 세계의 역사에 새로운 장을 열었다. 유럽인들의 인도양 개입이 미친 영향은 스페인이 카리브해와 멕시코 그리고 페루에 끼친 영향에 결코 뒤지지 않을 만큼 엄청난 것이었다. 아시아의 해상 무역업자들은 증기의 시대가 도래하기 전까지 대부분의 무역로와 무역품에서 유럽인들의 강력한 경쟁자였으며, 유럽인들의 정치적 영향력이 미치는 범위는 1670년대에 네덜란드가 자바에 진출할 때까지 작은 섬이나 해안의 고립된 지역들에 국한되었다. 해적 행위와 해군이 보유하고 있는 막강한 화력 그리고 무역 노선을 독점하려는 공격적인 마케팅 전략의 결합으로 포르투갈을 위시하여 그 뒤를 이어 인도양에 진입한 유럽인들의 위력은 실로 파괴적이었다. 이슬람교도들이 구축해 놓은 인도와 동남아시아를 홍해 및 페르시아 만과 연결하는 해상 무역 네트워크는 오스만 제국과 오만의 산발적인 지원을 받았을 뿐이다. 포르투갈인들은 그들이 아시아 무역에 많은 관심을 갖게 된 1550년 이후부터 그들의 경쟁자들인 이슬람교도들의 무역을 철저하게 봉쇄했다.

인도 서남 해안에 있는 캘리컷에서 바스쿠 다 가마는 몇 세대 전에 큰 배들을 타고 해안을 따라 항해했던 창백한 얼굴에 턱수염이 난 사람들에 관한 이야기를 들었다. 바스쿠 다 가마와 포르투갈인들은 그들이 캘리컷에서 들은 이야기가 바로 정화와 그의 보물선 함대에 관한 것임을 알지 못했다. 만약 명나라 정부가 80년 전 바다를 버리지 않았다면 포르투갈인들은 중국 함대의 위세에 눌려 기도 펴지 못하고 탐험을 중도에 포기해야 했을 것이다. 믈라카는 중국에 진출하기 위한 포르투갈인들의 전초기지였다. 1509년 믈라카에서 무역을 하고 있던 중국인들은 포르투갈인들에게 우호적이었으며, 1511년에는 알폰수 드 알부케르크Afonso de Albuquerque(1453–1515)가 이끄는 포르투갈 군대에게 대형 정크선 한 척을 빌려주었다. 알부케르크는 이 중국 범선을 이용하여 믈라카 군대를 궤멸시켰다. 믈라카에 있던 중

국 상인들은 포르투갈 사절단을 그들의 정크선에 태워 시암을 왕래함으로써 포르투갈 정복자들과 좋은 관계를 유지하려고 노력했다. 포르투갈의 보호 하에 최초로 중국을 방문한 두 명의 유럽인은 1514년 호르헤 알바레스Jorge Alvares auspice와 1515년에서 1516년 이탈리아인 라파엘 페르레스렐로Rafael Perestrello였다. 페르레스렐로는 한 믈라카 상인의 정크선에 올라 광둥 어귀에 있는 툰먼屯門에서 이익이 많이 남는 화물을 싣고 돌아갔다.

1517년 8월 페르낭 페레스 드 안드라데Fernão Peres de Andrade가 8척의 선박을 이끌고 광둥 어귀에 도착하고부터 포르투갈인들의 본격적인 중국 진출이 시작되었다. 페레스 드 안드라데의 함대에는 포르투갈왕이 명나라 조정으로 보내는 사절인 톰 뻬레Tomé Pires가 타고 있었다. 페레스 드 안드라데는 1515년 인도와 믈라카에 가 본 경험이 있고, 메디치 가家 사람들에게 그가 알고 있는 중국에 관한 이야기를 들려주었던 피렌체 상인 조반니 다 엠폴리Giovanni da Empoli와 함께 리스본을 출발했다. 비록 정부에 막강한 인맥을 갖고 있긴 했지만 최근까지 아시아의 약초를 조사하고 수집하여 마누엘 왕에게 보내는 임무를 수행하고 있던 부르주아 약사인 뻬레를 사절로 임명한 것은 귀족 혈통이 요직에 오르기 위한 전제조건으로 요구되고 있던 사회에서 파격적이고 탁월한 선택이었다. 뻬레는 당시 유럽 최고의 아시아에 관한 정보 수집자였다. 그가 쓴 *Suma Oriental*은 포르투갈이 인도양에 진입하기 시작했을 때 아시아 해상 무역에 관한 가장 중요한 참고자료였다. 포르투갈의 중국 진출은 선박의 손실과 벵갈로의 대안적인 모험에 관한 논쟁으로 인해 믈라카 해협에서 지연되었다가 1516년 포르투갈 탐험가 라파엘 페레스트렐로Rafael Perestrello가 가져온 중국 무역에 관한 보고에 의해 박차를 가했다.

1517년 6월에 중국에 도착하자마자 페레스 드 안드라데는 무역 중개인이자 가끔 중국 당국과의 중재자로 활동하는 엠폴리와 함께 중국의 고위 관료들과 좋은 관계를 수립하기 위해 온갖 노력을 다 기울였다. 그의 노력은 비

교적 성공적이었다. 그러나 진행과정에서 근대 이전 중국과 유럽 관계에서 끊임없이 반복적으로 일어났던 골칫거리의 첫 번째 사례가 발생했다. 중국 관료들의 더딘 행정 처리와 일방적인 운영에 유럽인들은 안달을 냈다. 또한 중국인들이 자신들이 내린 결정에 대해 유럽인들에게 설명하려고 해도 유럽인들은 그들의 해명을 잘 들으려 하지 않았다. 대신 유럽인들은 그 원인을 중국 관료들이 부패한 탓으로 돌렸다.

15세기 중반에서 17세기 중반까지의 시기는 동남아시아에서 '상업의 시대'로 불렸다. 이 시기에 무역이 증대되고 번영을 누리게 된 데에는 정규적인 해상 무역을 정착시킨 정화의 항해가 한 몫을 담당했다. 1511년 포르투갈이 믈라카를 점령한 것은 동남아시아에 유럽인들의 출현이 시작되었음을 예고했다. 1567년에 명나라가 사적 해외 무역 금지를 해제한 것은 중국과 동남아시아의 관계에 있어 매우 중요한 사건으로 작용했다. 네덜란드가 처음 동남아시아에 나타났을 때만 해도 이들의 출현이 중국과 동남아사이의 관계를 흔들지는 못했다. 하지만 네덜란드가 지배권을 강화함에 따라 그들은 대부분 지역의 향신료 무역에 독점권을 행사할 수 있게 되어 동남아 지역 무역에 중대한 영향을 끼쳤다. 난양과 중국 간의 이른바 정크선 무역은 계속되었으나 18세기 후반과 19세기 중반에 유럽인들에 의해 점차적으로 쇠퇴했다.

명나라 전반기부터 청나라 전반기까지 중국이 강력했던 시기에 중국의 공식적인 대외관계는 조공 시스템, 다시 말해 중국 중심의 세계 질서 속에 유지되었다. 여기에는 유럽인들 또한 예외가 될 수 없었다. 믈라카와 마카오에 있는 포르투갈인들, 마닐라에 있는 스페인인들 그리고 바타비아(자카르타)에 있는 네덜란드인들 등 유럽 국가에서 온 사절들은 동남아시아에 있는 조공국들에서 온 사절들에게 적용하는 것과 동일한 형식적 절차를 밟아야 했다. 유럽인들은 19세기가 될 때까지 중국의 권위에 도전할 힘이 없었기 때문에 중국이 요구하는 대로 순순히 따를 수밖에 없었다. 1793년 매카트니 경이 영국의 특사로 중국에 파견될 때까지 중국의 황제에게 '세 번 무릎을 꿇고

아홉 번 땅바닥에 머리를 조아리는' 커우터우를 거부하는 유럽의 사절은 아무도 없었다.

　정화의 항해 이후 명나라의 외교 관계는 방어적이고, 소극적이며 관료주의적인 것으로 변모했다. 중국의 우월성과 파워를 과시하기 위한 영락제의 팽창주의로부터 후퇴한 데 대해 명나라 조정 관료들은 중국 황제의 문화적 힘과 중국 문화의 우월성은 비용이 많이 드는 군사력을 동원하지 않고도 야만인들을 복종시키기에 충분하다고 주장했다. 중국에 조공을 바치는 동남아시아 왕국들에게는 중국과의 무역이 중요했다. 그래서 그들은 중국이 요구하는 대로 조공국의 예를 갖추었다.

　정화의 원정 이후 명나라는 더 이상 중국 국경 너머 멀리 떨어져 있는 세계를 조공국이나 탐구해야 할 지식의 대상으로 보지 않게 되었다. 15세기 중반부터 16세기 중반까지 중국은 점차적으로 고립적이고 내향적으로 변해갔다. 명나라는 인도양뿐만 아니라 심지어 동남아시아 바다에서조차도 최소한의 해군력도 유지하려고 하지 않았다. 그 결과 조공 사절단의 수가 급속하게 줄어들었다. 1438년에 벵갈에서 마지막 사절단이 도착했고, 1459년에는 스리랑카에서 마지막 사절단이 도착했다. 그리고 참파, 캄보디아 그리고 믈라카를 포함한 동남아시아 국가들은 사절단들의 방문 횟수를 줄여 중국과의 관계를 지속했다. 술루에서는 1421년, 브루나이는 1426년 그리고 수마트라에 있는 사무드라 파사이에서는 1435년 이후 사절단이 중국에 도래하지 않았다. 중국을 대신하여 광범위한 동남아시아 해상 운송망이 형성되었다. 이러한 지역 무역 네트워크는 크게 두 개 부분으로 나누어진다. 참파와 말레이 반도와 자바 북부에 있는 항구들을 연결하는 서쪽 루트 그리고 류큐 섬, 루손 섬, 술루 그리고 보르네오(브루네이)를 연결하는 동쪽 루트이다. 대부분의 섬과 섬 사이를 오가는 무역은 인도네시아 선박에 의해 이루어졌으나 참파나 샴에서 출발하여 류큐 섬으로 연결되는 무역망은 중국인들에 의해 운송되었다. 전반기 자바 네트워크는 오래 전부터 자바 북부 해안지역에

자리 잡고 있던 중국인들에 의해 형성되었으며, 후반기 류큐 네트워크는 푸젠 상인들이 장악했다. 백단유, 거북딱지, 상어 지느러미, 후추 그리고 스파이스 등을 포함한 무역품들이 순다 열도와 티모르 섬 같이 먼 지역에서 운송되었다. 이 무역품들은 불법적으로나 아니면 정규적으로 사신을 중국에 파견하는 국가들로부터 온 사절단을 통해 중국으로 들어왔다. 베트남은 매년 조공 사절단을 중국에 보냈고, 류큐는 2년 마다 그리고 아유타야처럼 비교적 먼 지역에서는 3년 마다 한 번씩 중국에 사신을 파견했다.

류큐에서 파견한 사신들은 푸젠성의 취안저우를 통해 중국으로 들어온 반면 동남아시아 조공 사절단들은 광저우로 들어왔으며 일본인들은 닝보의 항구를 이용했다. 류큐 사절단들은 1435년에서 1475년까지 거의 일 년에 한 번씩 중국으로 들어왔지만 광저우가 난양 무역을 거의 독점했다.

15세기 말에 중국 해안 특히 푸젠 연안에서 중국과의 밀무역이 증가하기 시작했다. 밀수업자들로부터 이국적인 진기한 물건들을 얻기 위해 푸젠의 관리들은 그들의 불법적인 무역을 눈감아 주었다. 중국의 상선들은 루손, 브루네이, 아유타야, 자바 북부 해안과 믈라카를 항해했으며, 베트남 및 참파와는 연안 무역을 계속했다. 명나라 정부는 이들의 불법적인 무역을 근절하기 위해 노력했고, 자신들을 진압하려는 명나라 정부에 대항하기 위해 밀수업자들은 그들의 선박을 무장했고, 중국 관리들의 눈에는 무장하고 그들에게 맞서는 중국 상인들이 중국 해안에 출몰하는 왜구들과 같은 해적으로 비쳐졌다. 왜구의 해적질에 시달린 중국 정부는 그들에 대한 보복으로 1560년에 일본과의 모든 직접적인 무역을 금지시켰다.

1511년에 포르투갈이 믈라카를 점령했다. 포르투갈의 등장은 동남아시아 생산품, 특히 스파이스에 대한 경쟁력 있는 수요를 자극했다. 포르투갈은 중국과의 직접적인 무역이 매력적인 이득을 가져다준다는 사실을 알게 되었다. 1517년에 포르투갈 선박이 최초로 중국 해안에 도착하여 광저우로 진입했다. 두 번째로 중국 해안에 도착한 포르투갈 선박은 북쪽으로 푸젠까지

항해했다. 명나라의 관료주의와 포르투갈인들의 오만함이 상호 오해와 갈등을 초래했다. 명나라 입장에서 보면 새로이 등장한 포르투갈인들은 일본 해적인 왜구처럼 다루기 힘든 존재들이었다. 왜구들과 마찬가지로 포르투갈인들은 무례했고 해적질에 관여했다. 1521년부터 1554년까지 중국 정부는 포르투갈과의 무역을 금지시켰다.

포르투갈과의 무역 금지가 해제된 후 1557년에 중국 정부는 포르투갈인들이 마카오에 무역기지를 설치하는 것을 허용했다. 하지만 베이징에 사절단을 보내려는 시도는 실패로 끝났다. 명나라 때 유럽인들을 포함하여 난양에서 온 상인들과 사절단과의 모든 공식적인 접촉은 광저우에서 이루어졌다. 포르투갈의 뒤를 이어 스페인 사절단이 1575년에 마닐라로부터 도착했다. 1604년에는 네덜란드 사절단이 도착했지만 포르투갈의 교묘한 술책으로 인해 어떠한 나라도 중국 정부로부터 자유롭게 무역을 할 수 있는 허가를 얻어내지 못했다. 그래서 중국과 필리핀 사이에서 시작되었던 수지맞는 무역은 여전히 푸젠 상인들이 장악했다.

콜럼버스가 위험을 무릅쓰고 과감히 미지의 대서양을 횡단하고 바스쿠 다 가마가 희망봉을 돌아 낯선 바다를 누비고 다닌 것은 지중해 동부에서 아시아로 연결되는 육로 무역 루트를 장악하고 있던 오토만 제국과 그 밖의 이슬람세계를 거치지 않고 곧바로 풍요로운 아시아와 직접 접촉하기 위해서였다. 물론 콜럼버스는 아시아에 도착한 줄 알고 그곳 원주민들을 '인도인들 Indians'이라고 불렀지만 그는 결코 아시아에 가지 못했다. 인도양과 중국해로 진입한 포르투갈인들은 자신들이 가지고 있는 돈으로는 아시아의 스파이스와 다른 제품들을 사기에는 부족하다는 사실을 깨닫게 되었다. 포르투갈은 아시아인들이 매력을 느낄 만한 상품이 없었다. 그래서 그들은 무력으로 원하는 것을 갈취했다. 그러나 스페인이 신대륙에서 은광을 개발하게 되자 포르투갈을 비롯한 유럽의 국가들은 아시아의 부에 접근할 수 있는 방법은 바로 신대륙에서 발견한 은이라는 사실을 알게 되었다.

스페인 남서부 항구도시 세비야로 유입된 신대륙의 은은 다시 스페인을 빠져 나가 무장 상선을 소유한 네덜란드 상인들과 영국 및 이탈리아 자본가들의 수중으로 들어갔고 그들은 이 재원을 중국과 인도양으로 가는 무역 사절단들에게 자금을 대기 위해 사용했다. 스페인은 아시아와 직접 접촉할 기회가 부족했기에 포르투갈, 네덜란드, 영국 그리고 프랑스는 그들이 점유하고 있던 무역 루트는 스페인이 필리핀의 마닐라를 점령하여 식민지를 건설하고 스페인의 대형 범선인 갈레온에 은을 싣고 아카풀코에서 마닐라로 직접 운송했던 1571년까지 유지했다.

1500년에서 1800년까지 3세기 동안 신대륙에서 채굴한 은의 3/4이 중국으로 흘러들었다. 중국은 통화 제도와 경제 성장으로 인해 엄청난 양의 은이 필요했다. 중국인들이 은을 가치 있게 생각했기 때문에 중국에서는 은이 비쌌고 아메리카 대륙에서는 은이 매우 저렴했다. 그래서 신대륙에서 유출된 은은 유럽을 거쳐 태평양을 건너 필리핀으로 그리고 다시 중국으로 흘러들어갔다. 세계 최대의 경제 대국이던 중국은 근대 초기 세계 경제라는 기계를 돌아가게 했던 엔진이었다. 그리고 신대륙의 은은 그 엔진을 움직이는 연료였다. 중국이 없었다면 볼리비아 남부 포토시의 은 광산은 탄생하지 않았을 것이다. 그리고 포토시가 없었다면 스페인은 유럽에서 제국을 건설할 엄두를 내지 못했을 것이다.

1500년에서 1800년까지의 시기에 세계 인구의 대부분을 차지하고 세계 경제 활동과 무역의 중심이었던 것은 아시아였다. 세계 인구에서 아시아인들이 차지하는 비중은 1500년 무렵 60%에서 1750년에는 66% 그리고 1800년에는 67%였다. 1800년까지 세계 인구의 2/3가 아시아인들이었고 그 대부분의 인구가 중국과 인도에 집중되어 있었다. 1775년 아시아는 세계에서 생산되는 모든 물건들의 80%를 생산했다. 말하자면, 세계 인구의 2/3가 세계에서 생산된 물건의 4/5를 만들어낸 셈이다. 1775년에 세계 인구의 1/5를 차지했던 유럽은 아프리카 및 아메리카 대륙과 함께 세계 생산량의 1/5를 생산

했다. 아시아는 1500년 이후 3세기 동안 세계에서 가장 생산적인 경제력을 보유하고 있었다. 3세기 동안 아시아가 세계 경제를 지배했던 것이다.

펠리페 2세의
청화백자 편병

1598년에 스페인 국왕 펠리페 2세(재위 1556–1598)는 포르투갈 해양제국의 중심인 인도 고아를 통치했던 총독들의 기함이었던 신꼬 차가스 데 크리스토Cinco Chagas de Cristo호의 용골로 만든 관 속에 넣어져 마드리드 근교에 있는 에스코리알 궁전에 묻혔다. 사반세기 넘게 포르투갈 국왕을 위해 항해했던, 티크로 만든 무장 상선인 신꼬 차가스 데 크리스토호는 고아와 리스본을 9차례 왕복했다. '인도로 가는 루트'라는 뜻을 지닌 '카레이라 다 인디아carreira da India'의 두 구간은 적어도 18개월이 걸리는 37,000km에 달하는 긴 여정이었다. 아시아 물건들을 가득 싣고 귀항하는 길에 좌초되거나 실종되는 포르투갈 무장 상선의 수가 셀 수 없이 많았다. 신이 그의 왕국을 인도한다고 믿었던 펠리페 2세는 예수가 십자가에 못 박혔을 때 예수의 몸에 난 다섯 상처에서 이름을 딴 신꼬 차가스호가 9차례나 왕복 항해를 할 수 있었던 것은 신의 가호를 받았기 때문이라고 생각했다. 리스본과 고아 사이를 왕래했던 이 거대한 무장 상선은 또한 펠리페 2세에게 각별한 의미를 지녔다. 이 무장 상선이 자신의 삶처럼 동서를 잇는 교량 역할을 담당했기 때문이다. 펠리페 2세는 에스코리알의 지하 무덤에 안치되어 있는 그의 무장 상

선 신꼬 차가스호의 용골로 만든 관을 그가 생전에 이룩해 놓은 광범위한 지배권을 표상하는 상징물로 여겼다.

무장 상선에서 은퇴한 신꼬 차가스호는 펠리페 2세가 죽기 전 몇 년 동안 리스본 항구에 정박해 있었는데, 돛을 내린 채 창고로 전락한 불명예스러운 대접을 받고 있었다. 펠리페 2세는 이 배의 용골로 자신의 관을 만들었다. 이십 년 전 아비스 왕조의 마지막 왕인 세바스티앙 1세King Sebastian Ⅰ(재위 1557–1578)가 후사를 남기지 못하고 서거하자 포르투갈을 병합했다. 포르투갈과 스페인 영토를 통합함으로써 펠리페 2세는 유럽과 아메리카, 아프리카, 인도 그리고 동남아시아의 광대한 영토를 자신의 손아귀에 넣었다. 세계 최초의 글로벌 제국을 통치하게 된 것이다. 펠리페 2세의 권력과 부는 인류가 하나의 왕국과 하나의 믿음 아래 통일된 제국을 건설한다는 고대 기독교도의 꿈을 실현한 것처럼 보였다. 펠리페 2세가 소유한 멕시코와 페루의 광산들에서 생산되는 엄청난 양의 은은 네덜란드의 개신교도 및 지중해의 오스만 투르크과의 전쟁들을 포함하여 유럽 전역에 걸쳐 스페인이 세력을 확장하는데 일익을 담당했다.

이베리아 반도에 위치한 스페인과 포르투갈이 구축해 놓은 상업 네트워크로 인해 펠리페 2세는 인도에서 유럽으로 들어오는 스파이스, 중국과 일본의 비단과 은, 아프리카와 신대륙의 노예와 황금 등 세계의 가장 수지맞는 해상무역을 장악하게 되었다. 펠리페 2세의 아메리카 은은 전 세계적으로 유통되었으며, 인도와 동남아시아 그리고 중국의 경제 활동을 촉진시켰다. 펠리페 2세의 무장 상선들은 인도양과 대서양을 지배했다. 비록 영국 항해가 프랜시스 드레이크Francis Drake(대략 1540–1596)가 1577년 11월에 골든 하인드Golden Hind호 등 5척의 함대를 이끌고 프리마스항을 출항하여 세계를 일주하면서 1579년에 태평양에 등장했지만 펠리페 2세의 무장 상선들은 태평양을 가로 질러 항해할 수 있는 독점권을 갖고 있었다. 드레이크가 필리핀의 마닐라에 있는 스페인의 본부를 급습하려 했던 그의 계획은 성공하지 못했지만 그는 파나마 근처에서 엄청난 양의 비단과 26톤의 황금 그리

정화의 보물선

고 1,500점의 자기 등의 보물을 가득 싣고 항해 중이던 스페인 선박 카카푸에고Cacafuego호를 나포했다. 드레이크는 그가 얻은 자기의 대부분을 지금의 샌프란시스코 만 근처에서 아메리카 인디언인 미워크Miwok족에게 팔았다. 그리고 1580년 9월, 영국으로 돌아온 드레이크는 골든 하인드호를 화려한 비단으로 장식하고 템스강을 거슬러 항해한 뒤 그가 갖고 온 매우 인상적인 보물들을 엘리자베스 1세(재위 1588–1603)에게 바쳤다.

신은 스페인의 편을 들어주었다. 1571년 펠리페 2세는 베네치아와 교황의 도움을 받아 그리스 서부의 항구도시인 레판토의 앞바다에서 오스만 제국의 해군을 격파했다. 이 해전에 참전했던 일부 이슬람교도들은 몇 년 뒤 필리핀에서 스페인과 싸울 태세를 갖췄다. 최초의 글로벌 제국의 통치자인 펠리페 2세는 결국 자신이 최초의 세계 대전에 휘말리게 된 것을 알게 되었다.

스페인과 포르투갈 연합은 펠리페 2세에게 매우 놀라운 프로젝트를 제안했다. 1578년에 포르투갈 국왕 세바스티앙 1세가 한 전투에서 전사하고 난 뒤 수십 년 동안 마닐라의 행정관들은 여러 차례 펠리페 2세에게 그가 갖고 있는 권력과 부를 엄청나게 확대해 줄 중국 정복을 마닐라에서 시작하자고 종용했다. 포르투갈을 얻고 난 뒤 펠리페 2세의 초상화가 새겨진 메달에는 스페인이 진출하는 곳마다 스페인의 세력이 확장되는 것을 상징하는 라틴어 'Non Sufficit Orbis(이 세계로는 충분하지 않다)'라는 문구가 적혀져 있었지만 펠리페 2세는 사실 자신이 충분히 가졌다고 자부했다. 그의 제국은 세계의 1/3 이상을 차지했다. 네덜란드에서 발생한 반란을 진압하고 1588년에 프로테스탄트인 영국을 침략할 함대를 조직하는데 여념이 없던 펠리페 2세는 중국으로 진격하는 것이 신중한 행동은 아니라고 생각했다. 사실 가톨릭 신자였던 그는 필리핀이 군사적 정복이라기보다는 정신적 정복을 위한 지휘본부라는 견해에 동조했다. 중국과 일본의 개종을 위해 일하는 예수회 수사들과 탁발 수도사들은 필리핀이 아시아에서 기독교를 전파하는데 전략적으로 매우 중요한, 목걸이에 매달려 있는 보석과 같은 존재라고 생각했다.

펠리페 2세 또한 필리핀이 수익성 있는 특산품이 많지는 않지만 상업적으로 가치 있는 지역으로 보았다. 중국 해안에서 배로 2주 걸리는 거리에 있는 필리핀에서 스페인은 포르투갈이 갖고 있는 중국과의 무역 독점을 차단할 수 있었다. 필리핀을 처음 정복한 스페인의 초대 총독 미구엘 로페즈 데 레가스피Miguel Lòpez de Legazpi(1502–1572)는 1569년에 "우리는 비단, 자기, 안식향, 사향 그리고 그 밖의 다른 물건들을 생산하는 중국과 무역을 시작할 것이다."라고 예견했다. 그리고 얼마 안 있어 최초로 중국 상품들을 선적한 수많은 스페인 대형 범선 갈레온이 마닐라를 떠나 멕시코 남서부 태평양 연안의 항구도시인 아카풀코로 향했다. 1580년 이후 포르투갈의 통치자가 된 펠리페 2세는 또한 광둥성 광저우 근처에 있는 포르투갈의 무역 거점인 마카오에 있는 중개상들을 지휘할 수 있었다.

수많은 필사본, 판화, 태피스트리, 자명종 그리고 이국적인 동식물과 광물 표본들 뿐만 아니라 1,500점의 명화를 소장하고 있는 16세기 최고의 예술 후원자였던 펠리페 2세는 오랫동안 중국 자기에 매료되어 많은 양의 자기를 구입했다. 1570년대에 펠리페 2세는 마드리드에서 남서쪽으로 95km 떨어져 있는 스페인 중부의 소도시 탈라베라 데 라 레이나Talavera de la Reina에 있는 도공들에게 에스코리알 궁에 사용하기 위해 중국의 청화백자를 모방하여 청백靑白 타일을 만들도록 명했다. 펠리페 2세는 그의 에스코리알 궁에 있는 화려하지 않고 수수한 건축물에는 색상이 화려한 이탈리아–플랑드르 스타일의 다채색 장식보다는 청백이 더 잘 어울린다고 생각했다. 1581년, 대관식을 치르기 위해 포르투갈에 체류하고 있는 동안 펠리페 2세는 리스본의 산투스Santos궁에 있는 천장을 청화백자로 호화롭게 꾸민 돔형의 방에 머물렀다. 포르투갈과 통합된 뒤 리스본에서 제작된 청백도기가 스페인의 도시들로 물밀듯이 들어왔다. 스페인 구매자들은 이 도기들을 나비를 뜻하는 '마리뽀사스mariposas'라고 불렀다. 중국 자기에서 모방한 장식도안들 가운데 나비 문양이 흔했기 때문이다. 펠리페 2세는 유럽에 있는 동맹국들

과 의존국들에게 선물을 보냄으로써 그들과 우호적인 관계를 유지했는데, 간혹 자기를 선물하기도 했다. 펠리페 2세의 조카인 오스트리아의 페르디난 드 2세Archduke Ferdinand Ⅱ(1529–1596) 또한 수십 년 전에 정복자들에 의

해 약탈된 아즈텍의 깃털 장식을 선물로 받았다. 페르디난드 2세는 이것을 그가 갖고 있던 자기들과 함께 예술품이 있는 방을 뜻하는 그의 콘스트캄머 kunstkammer에 진열했다. 펠리페 2세는 유럽에서 가장 많은 중국 자기 컬렉션을 소유했다. 1598년의 소장품 목록에 의하면, 그가 수집한 중국 자기는 3천 점에 달했으며, 대부분이 큰 대접용 접시, 물이나 와인을 담는 유리병, 배 모양의 소스 그릇 그리고 주둥이가 큰 항아리 등과 같은 식기들이었다.

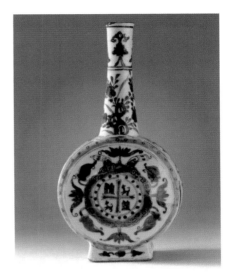

펠리페 2세는 필리핀에 많은 수사들을 파견한 성 아우구스틴 수도회the Order of St. Augustine 를 상징하는 아이콘인 화살에 관통된 심장을 움켜쥐고 있는 왕관을 쓴 머리가 두 개 달린 독수리로 장식한 항아리와 같은 특이한 작품들을 많이 소유하고

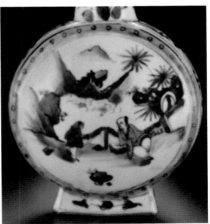

[그림7] 펠리페 2세의 'pilgrim flask'. 징더전에서 제작.
Peabody Essex Museum

있었다. 그러나 가장 흥미로운 자기들은 포르투갈과의 연합 이후 주문 제작된 것으로 보이는 몇 점의 '필그림 플라스크pilgrim flasks'라고 알려진 자기들이다. 에스코리알 궁의 관처럼 이 청화백자 편병扁瓶은 글로벌한 의미를 지닌다. 이 자기는 14세기 이래 세계에서 가장 중요한 자기 생산지로 알려진 징더전에 있는 가마에서 구운 것이다. 200년이 지나서 서구인들이 징더전에서 자기를 주문하기 시작했다. 자기를 만드는데 쓰인 흙이나 자기를 빚은 기술은 중국의 것임이 분명하지만 펠리페 2세의 청화백자 편병은 여러 가지 측면에서 볼 때 다분히 글로벌하다. 형태와 빛깔 그리고 장식에 있어서 이 자기는 몇 세기를 걸친 복잡하게 얽혀 있는 전통들과 산업, 예술적 기교 그리고 폭넓은 문화적 흐름들이 총체적으로 반영된 최종 산출물이라고 할 수 있다.

길고 가는 목과 납작한 원통 모양의 휴대용 물통처럼 생긴 펠리페 2세의 청화백자 편병의 한쪽 면은 산 속에 있는 문인과 그의 시동의 모습이 그려져 있다. 이러한 구도는 고대 페르시아와 당나라의 문화적 요소를 결합한 것이다. 편병의 다른 한쪽 면은 아마도 마카오나 마닐라에 있는 펠리페 2세의 중개상들을 통해 입수한 스페인의 동전을 보고 복제했을 것으로 보이는 스페인 중부의 옛 왕국인 카스티야Castile와 레온León을 상징하는 문장紋章이 그려진 스페인의 국장國章으로 장식되어 있다. 자기의 얇고 경사진 겉면은 초기 인도 불교에서 유래된 연꽃 문양 그리고 자기의 목 부분은 중국적 이미지의 벌레와 바위로 장식했다. 이 편병 몸체의 흰색은 중국 도공들이 7세기 때 페르시아 은세공품과 이보다 조금 뒤의 시기에 나온 중앙아시아에서 나는 연한 빛깔의 옥의 광택을 모방하여 자기에 적용한 것이다. 이 청화백자 편병의 푸른 빛깔은 페르시아와 중국에서 채굴한 광석을 혼합하여 만든 코발트 안료로 색깔을 낸 것이며, 편병에 표현된 장식들의 전체적인 틀은 14세기 이래 중국과 이슬람에서 개발되어온 디자인과 공간구도가 반영된 것이다. 간단히 말하자면 펠리페 2세의 청화백자 편병은 유라시아 전역에 걸친 다양한 문화들의 접촉의 결과물이라고 할 수 있다.

암스테르담 경매시장에 나온
포르투갈 무장상선

네덜란드 남서부 젤란드에서 출발한 2척의 네덜란드 동인도회사 선박이 1602년 3월에 인도 남서부 해안에 있는 고아에서 귀항하던 길에 남대서양의 세인트 헬레나 섬에 정박하고 있던 포르투갈 무장상선 산챠고San Jago호를 나포했다. 산챠고호에 실려 있던 자기가 네덜란드 미들버그의 경매시장에 나오자 많은 사람들의 주목을 끌었다. 네덜란드 동인도회사는 또한 많은 자기 접시와 병들을 시의회와 고위관료들에게 선물했다. 이듬해인 1603년 2월 초 포르투갈 무장상선 산타 카타리나Santa Catarina호가 비단과 다마스크, 칠기 가구, 향신료 그리고 70톤의 정련하지 않은 금을 싣고 중국에서 출발하여 인도를 향해 항해를 하고 있었다. 산타 카타리나호에는 또한 고아에서 판매할 대략 10만 점에 달하는 60톤의 자기가 실려 있었다. 그해 2월 말에 해군 제독 야곱 반 헤임스케르크Jacob van Heemskerk(1567-1607)가 이끄는 2척의 네덜란드 동인도회사 선박이 믈라카 해협 근처에 정박하고 있던 산타 카타리나호를 공격했다. 온종일 계속된 전투로 인해 배에 실려 있던 화물의 절반이 화재에 의해 파괴되었으나 남은 화물만 해도 굉장한 것이었다. 네덜란드 동인도회사는 자기와 그 밖의 다른 상품들을 암스테르담에서 경

매하여 350만 길더(35,000kg의 은)에 팔았다. 당시 노동자의 1년 임금이 불과 250길더였음을 감안한다면 엄청난 금액이었다. 5천 길더만 있으면 암스테르담에서 최고급 주택을 살 수 있었으니, 이 돈이면 암스테르담에서 최고 부자들이 사는 지역에서 대략 750채의 집을 살 수 있었다. 무장상선 1척 가격이 10만 길더였으니 350만 길더는 1592년 이후 10년 동안 암스테르담에서 아시아로 항해를 떠났던 배들의 수를 합한 것보다도 많은 35척의 무장상선을 거느린 함대를 구성하기에 충분한 금액이었다. 1602년에 네덜란드 동인도회사가 설립되었을 때 창업 자본금이 650만 길더였으니 산타 카타리나호의 나포는 네덜란드 동인도회사에게 회사 전체 주식의 54%에 해당하는 부를 가져다 준 것이다.

암스테르담에서 있었던 산타 카타리나호 자기의 경매는 세계적인 센세이션을 일으켰고, 네덜란드 동인도회사가 중국과 자기 무역을 시작하게 된 계기가 되었다. 네덜란드는 그들이 수입한 자기에 '무장상선이 수입한 자기'라는 뜻을 지닌 'Kraakporselein'이라는 이름을 붙였다. 네덜란드가 1603년까지 유일하게 알고 있던 아시아의 도자기는 페르시아에서 수입한 청백도기였다. 그러나 1614년에 상황이 급변했다. 네덜란드 동인도회사가 대량의 자기를 네덜란드로 가져온 것이다. 이때부터 자기를 향한 유럽인들의 열광이 시작되었다.

유럽에도 자기에 대한 수요가 없었던 것은 아니지만 자기를 대량으로 수입하게 된 것은 바스쿠 다 가마가 마누엘 1세에게 몇 점의 중국 자기를 바치고 백년이 지나 네덜란드 동인도회사가 산타 카타리나호라는 노다지를 손에 넣고 난 뒤 자기 무역에 뛰어들고부터 시작되었다. 포르투갈 왕족들이나 포르투갈의 상인들은 이처럼 대량의 중국 자기를 획득하거나 포르투갈 바깥으로 자기를 대량으로 유통시킨 적이 없었다. 1521년에 앤트워프Antwerp의 한 포르투갈 상인은 자신의 초상화를 그려준 독일 예술가인 알브레히트 뒤러Albrecht Dürer(1471–1528)에게 그 보답으로 3점의 자

기를 선물했다. 기록된 것은 없지만 소량의 중국 자기가 이슬람 세계를 통해 유럽으로 유입되었을 것이다. 이탈리아의 역사가인 파올로 조비오Paolo Giovio(1483–1553)는 1535년에 찰스 5세가 이슬람교도들의 근거지인 튀니스를 정복한 뒤 그의 대리인을 통해 자기로 만든 방패를 기념품으로 받았다고 자랑했다.

유럽에서 자기를 대규모로 수입한 것은 네덜란드에 의해 시작되었다. 중국과 무역을 시작한 것은 포르투갈이었지만, 포르투갈은 운이 없었다. 타이밍이 좋지 않았다. 포르투갈 상선이 중국에 도착했을 때 중국은 외국 상인과 해상 무역을 적대시했다. 100년도 훨씬 전에 홍무제에 의해 세워진 대외정책이 여전히 영향력을 발휘했다. 페르나오 피레스 드 안드라데Fernão Pires de Andrade가 이끄는 8척의 포르투갈 선박이 1517년에 포르투갈로서는 처음으로 광저우에 도착했다. 이들 가운데는 믈라카에서 이제 막 그의 ≪수마 오리엔탈≫을 탈고한 톰 삐레도 끼여 있었다. 삐레는 최초로 중국에 파견되는 포르투갈 사절단의 대표를 맡아달라는 제의를 마지못해 수락했다. 포르투갈 선원들이 몇 명의 지역주민들을 살해했지만 중국의 무역 감독관은 아마도 상당한 뇌물을 받은 탓에 안드라데가 비단과 자기를 구매하는 것을 허용했다. 1519년에 페르나오 피레스의 동생인 시망 안드라데Simão Andrade가 4척의 배를 이끌고 광저우에 도착하고서 상황이 악화되었다. 그는 요새를 짓고, 교수대를 세워 한 선원을 처형하는 등 중국 법을 어김으로써 중국 관리들을 화나게 만들었다. 마침내 중국 해군은 포르투갈 선원들을 공격했다.

1521년 피레스가 명나라 황제를 만나기 위해 베이징에 도착했을 때 명나라 관료들은 그에게 1511년 포르투갈이 정화의 항해 이래 중국에 조공을 바쳤던 믈라카를 정복한 일을 지적했다. 이것은 중국의 천자에 대한 도전으로 간주되었다. 투옥된 피레스는 시야에서 사라졌다. 아마도 얼마 안 있어 처형되었을 것이다. 포르투갈은 이후 30년 동안 중국 정부의 무역 금지법을 어긴

수많은 중국 상인들과 협력하여 저장과 푸젠 해안지역에서 밀무역에 관여했다. 나가사키, 사카이 그리고 다른 항구도시에 있는 일본 상인들은 포르투갈의 또 다른 협력자들이었다. 그들은 일본법을 어기더라도 처벌을 받지 않을 수 있었다. 왜냐하면 센고쿠戰國시대(1467–1573) 중반 연약한 아시카가 쇼군은 그들을 제어할 힘이 부족했기 때문이다. 포르투갈인들은 중국 정부로부터 광저우에서 가까운 항구인 마카오에 영구적으로 정착할 수 있도록 허가를 받아내기 위해 1557년까지 기다려야 했다.

마카오가 중국과 일본 그리고 인도의 무역 중심이 되고서부터 포르투갈 무역의 황금기는 시작되었다. 일본은 한국에서 향상된 광석 처리 기술을 도입한 결과로 15세기에 은 채광의 붐을 경험했다. 도쿠가와는 은을 비단 산업에 투자했다. 그는 중국으로부터 생사를 수입하고 실을 짜는 작업장을 만들었다. 일본 은과 중국 비단 그리고 중국 상인들에 대한 중국 정부 규제의 결합은 포르투갈이 중개인의 역할을 할 수 있는 여건을 조성했다. 1580년대 후반 영국 여행가 랄프 피치Ralph Fitch(대략 1550–1611)에 의하면 포르투갈인들이 마카오에서 일본으로 갈 때 비단, 황금, 사향 그리고 자기를 가져갔다가 돌아올 때 은을 가져왔다. 1560년대 후반 스페인이 필리핀을 정복하고, 몇 년 뒤 페루의 은광들에서 엄청난 양의 은을 채굴하기 시작함에 따라 서구는 16세기 후반 중국 경제에 강력한 영향력을 행사하게 되었다. 1571년부터 1640년대까지 매년 약 50톤의 은이 태평양을 건넜다. 스페인 지배하의 아메리카 대륙, 필리핀 그리고 중국은 은의 흐름에 의해 밀접하게 연결되게 되었다. 1년에 한차례 은을 가득 실은 갈레온이라는 스페인의 대형 범선이 멕시코 남서부 태평양 연안에 위치한 항구인 아카풀코를 떠나 은으로 비단과 자기 그리고 다른 상품들을 사기 위해 마닐라로 향했다. 16세기 후반에 자기는 유럽보다 신대륙에 있는 스페인들 사이에서 더 흔하게 찾아볼 수 있었다. 그리고 비단옷은 스페인 남서부 항구도시인 세비야나 스페인의 수도인 마드리드보다 14,000명의 노동자들이 명주실로 천을 짜던 멕시코시티에서 더

저렴했다. 그러나 중국에서 은의 유입은 심각한 가격 인플레이션을 초래했고, 이것은 곡물의 흉작 및 도요토미 히데요시가 일으킨 전쟁에서 한국을 돕는데 든 엄청난 비용과 함께 중국 정부를 1630년대에 경제적 파탄에 직면하게 만들었고, 그 결과로 만주족의 침입에 대응하는데 필요한 재원을 확보하지 못했다. 결국 은의 유입이 명나라가 몰락하게 된 주된 요인의 하나로 작용했다.

스페인을 비롯하여 다른 유럽 국가들로부터 거센 도전을 받았지만 포르투갈은 반세기 넘게 아시아 무역에서 최고의 자리를 점유했다. 네덜란드가 처음으로 무역에 뛰어들기 시작했다. 그들은 세계의 바다를 누볐다. 노예무역을 위해 서아프리카로 갔으며, 베네주엘라에서 소금을 샀고, 설탕을 수입하기 위해 타이완과 브라질을 찾았으며, 페르시아에서 비단을 구입했고, 스파이스를 찾아 인도로 향했다. 산타 카타리나호를 나포한 뒤 수십 년 만에 네덜란드는 포르투갈로부터 아시아 무역에서의 유럽 대표주자의 자리를 빼앗았다.

1605년에 네덜란드는 포르트갈의 지배하에 있던 몰루카 제도를 정복함으로써 세계 각지로 공급되는 거의 모든 육두구, 육두구의 씨껍질을 말린 향미료 그리고 정향을 장악하게 되었다. 1623년에 네덜란드 동인도회사는 바타비아에 있는 그들의 본부에서 아시아에 있는 20개 요새에 주둔하고 있는 2천 명 병력의 지원을 받는 90척의 선박을 지휘했다. 네덜란드 동인도회사의 총독 반 디멘van Diemen(1593–1645)은 네덜란드 정부로부터 주권을 행사할 수 있는 권한을 부여받았다. 그는 스리랑카로부터 포르투갈을 몰아내고, 고아와 마카오를 봉쇄했으며, 그의 네덜란드 군대는 믈라카를 정복했다. 1635년에 에도 막부의 도쿠가와 쇼군인 도쿠가와 이에미쓰(재위 1623–1651)가 포르투갈인들을 추방함으로써 네덜란드인들은 일본에 체류하게 되었고, 따라서 아시아 무역에서 매우 중요하게 쓰이는 일본 은에 접근할 수 있게 된 유일한 유럽인이 되었다. 1660년대 초반에 네덜란드

는 인도 남서부의 말라바르 해안의 통제권을 획득했다. 1662년에 캐서린 브라간자Catherine de Braganza 공주(1638–1705)가 영국의 찰스 2세(재위 1660–1685)와 결혼하여 지참금으로 포르투갈이 인도의 항구도시인 봄베이를 영국에 이양하게 되자 고아만이 인도에 있는 포르투갈의 유일한 소유로 남게 되었다.

　포르투갈과는 대조적으로 네덜란드 동인도회사의 관리 하에 있던 네덜란드 상인들은 본국으로 상품을 발송하는데 힘을 쏟았다. 그리고 아시아 사업 투자에 무관심했던 포르투갈 왕과는 달리 네덜란드 연합주의 통치자들과 암스테르담의 시민들은 네덜란드 동인도회사를 적극적으로 지원했다. 그 결과 네덜란드는 17세기에 세계 무역을 장악했으며, 암스테르담은 최초로 세계 화물집산지의 중심이 되었다.

블랑 드 신느

푸젠의 더화德化에서 생산된 자기는 300년 이상 중국과 서구 감식안들의 사랑을 받은 백자이다. 19세기 프랑스인들은 더화에서 주로 17세기와 18세기에 생산된 백자에 '블랑 드 신느blanc de Chine'라는 아름다운 이름을 붙여주었다. 블랑 드 신느를 굳이 번역하자면 '중국의 백자'가 된다.

더화 백자가 만들어지기 시작한 것은 당나라에 이어 다시 중국이 통일되고, 상인계층이 대두되고, 전쟁에서 화약을 처음으로 사용하고, 회화와 서예 그리고 경질자기에 미적 혁신이 일어났던 송나라 때부터이니 그 역사가 천 년이 넘는다. 더화에서 송나라와 원나라 때 것으로 추정되는 189개 가마터가 발굴되었다. 이 가마터들에서 생산된 대부분의 자기들은 수출을 목적으로 제작되었다. 송나라와 원나라 때 해외로 수출된 더화 백자는 세계적인 명성을 얻었다. 송나라 후반기와 원나라 초반에 제작된 더화 백자가 인도네시아와 필리핀에서 대량으로 발견되었다. 더화 자기는 13세기에 네덜란드 상인들을 통해 처음으로 유럽에 수출되었다. 이탈리아 탐험가 마르코 폴로는 푸젠의 샤먼에서 고국으로 돌아가면서 많은 양의 더화 자기를 가져갔다. 더화 자기는 명나라 때 정교하게 조각된 인물상으로 명성을 얻었으며 현재까

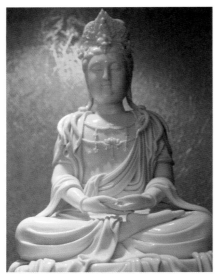
[그림8] 더화 자기

지도 꾸준히 생산되고 있다.

백자는 언제나 중국인들의 사랑을 받았다. 어떤 이는 백자의 아름다운 색이 백옥을 닮았다고 한다. 더화에서는 매우 다양한 종류의 백자들이 생산되었지만 그 가운데 가장 유명한 것은 인물상, 특히 관세음보살상이다. 중국에서 흰색은 효를 상징하는 색깔인 동시에 죽음을 뜻하는 색이다. 이것은 대부분의 더화 백자가 불상이나 향로와 같이 종교적인 용도로 사용되었던 이유를 설명해 준다. 더화 백자에는 기본적으로 세 가지 유형이 있다. 첫째는 불교와 도교의 신상神像이나 유럽인들을 조각한 인물상이다. 두 번째는 사발, 상자, 컵, 쟁반, 차 주전자 등과 같은 일상생활품으로 수출을 위해 제작된 백자이다. 세 번째 유형은 틀에 넣어 압착하여 만든 백자로 벼루, 연적, 자기로 만든 인장 등 그림을 그리거나 글씨를 쓰는데 필요한 부속품이다. 이 세 번째 범주에 속하는 백자들은 중국의 고상한 선비들의 기호품들이다. 선비들은 까다로운 취향을 가졌다. 그들은 장식하는 것을 좋아하지 않는다. 담백한 것을 아름다운 것으로 여긴다. 그래서 그들은 치장하지 않은 단순함의 아름다움을 지닌 더화 백자를 애호했다.

더화가 양질의 아름다운 백자를 생산할 수 있었던 것은 이곳에 백자를 만드는데 매우 적합한 흙이 풍부했기 때문이다. 더화 백자가 그 특유의 하얀 광채를 발할 수 있는 이유는 현지에서 나는 흙에 철분이 부족(0.5% 이하의 페릭옥사이드가 함유되어 있다)하기 때문이다.

더화 백자에는 세 가지 종류의 백색이 있다. 가장 좋은 품질의 백자는 표면에 갈색 기가 도는 '상아백象牙白' 또는 '아융백鵝絨白(거위 솜털 같은 백색)'이라 일컬어지는 백색을 지니고 있는 백자이다. 둘째는 새하얀 빛깔을 내는 자기이고, 마지막 세 번째 것은 푸른 기가 도는 백자이다. 서구인들의 취향은 빛을 비추었을 때 새우 같은 핑크빛이 도는 반투명의 백자를 선호한다.

더화에서 생산된 자기가 모두 백자인 것은 아니다. 송나라 때 더화의 도공들은 처음에는 청자를 만들었다가 원나라 때부터 백자를 만들기 시작했다. 원나라를 지배했던 몽골족이 흰색을 좋아했기 때문이다. 더화 백자에 쓰이는 유약의 색은 가지색, 청색 그리고 붉은 빛이 도는 갈색이다.

더화 백자는 불교의 영향을 많이 받았다. 더화가 위치한 푸젠성은 불교가 강하다. 그래서 더화에서 생산된 자기 인물상은 주로 불상이다. 푸젠성에 불교의 전통이 강한 데에는 일본인들의 역할이 컸다. 더화에서 480km 떨어진 푸퉈산普陀山은 중국의 4대 불교 성지 가운데 하나이다. 여기에 처음으로 불교 사찰을 지은 것은 일본인들이었다. 일본과 한국의 승려들이 이곳에 터전을 잡았다. 전설에 따르면, 당나라 때 일본인 승려 에가쿠慧鍔가 성지 순례를 끝내고 우타이산五台山에서 관음상을 가지고 일본으로 돌아가던 중 풍랑을 만났다고 한다. 그는 관음상에게 빌었다고 한다. 무사히 풍랑에서 벗어나게 해달라고. 그는 기적적으로 푸퉈섬에 착륙하여 목숨을 건질 수 있었다. 에가쿠는 자신의 목숨을 구해준 관음상을 이 푸퉈섬에 모셨다고 한다. 수 세기 동안 푸퉈산에서 수많은 순례자들은 더화에서 제작된 관음상을 사갔다. 더화에서 생산되는 인물상 가운데 관음보살상이 차지하는 비중은 압도적이다. 지금까지도 더화에서 제작되는 인물상의 90%는 관음보살상이다.

더화백자의 국내 주 고객은 승려, 비밀결사 단원, 도사 그리고 무당들이다. 뱃사람이나 어부들은 마조媽祖와 같은 현지 신령들을 숭배한다. 승려들은 관음보살상과 문수보살, 보현보살 같은 다른 불상들을 주문했다.

더화 백자가 탄생하게 된 데에는 다음과 같은 요소들이 밑거름이 되었다.

첫째, 더화가 지닌 자기 생산의 오랜 역사이다. 둘째는 국내 두 개의 새로운 시장으로서 문인과 상인 소비층의 성장이다. 셋째는 명나라 이후 내전으로 인해 오랫동안 더화의 라이벌이던 징더전의 쇠퇴이다. 넷째는 불교도와 도교 신봉자, 유학자 그리고 기독교도들이 각자 신봉하는 신상을 소유하고 싶은 욕망이다. 다섯째는 명나라의 몰락으로 인해 새로이 발견한 예술의 자유. 여섯째는 징더전 도공들의 영향. 그리고 마지막으로 일곱째는 유럽, 미국 그리고 다른 아시아 국가들 특히 필리핀, 일본과의 광대한 무역 관계 등이다.

중국이 처음으로 교역한 유럽 국가는 포르투갈이지만 수출용 더화 백자의 형태에 영향을 준 것은 네덜란드였다. 네덜란드의 동인도회사는 1602년에 설립되었지만 그들이 더화 백자에 관심을 가지기 시작한 것은 17세기 중반이었다. 네덜란드는 자기 인물상이 유럽에서 불티나게 팔릴 수 있는 상품일 것이라고 예상했다. 그러나 작은 술잔이나 두꺼운 접시는 그들을 만족시키지 못했다.

유럽 수출용으로 제작된 더화의 생활용 백자들 가운데 단연 돋보이는 것은 찻주전자이다. 유럽에 차가 소개된 것은 17세기였고, 영국에는 1657년에 도입되었다. 초기의 찻주전자는 대체로 크기가 작았다. 18세기까지 차가 워낙 고가였기 때문이다. 17세기 후반과 18세기 초반에 더화 백자는 일본, 동인도 그리고 유럽으로 수출되었다. 1750년으로 접어들면서 더화 백자의 수출은 급속히 감소했다. 유럽인들의 다기, 특히 장식하지 않은 평담한 다기에 대한 수요가 감소했기 때문이다.

다시 바다를 연 중국

1644년 명나라의 멸망으로 야기된 정치적 불안으로 징더전의 청화백자 생산이 순조롭지 않게 되자 이미 청화백자에 매료된 유럽인들의 구매욕을 충족시켜 주기 위해 일본으로 눈길을 돌린 네덜란드 동인도회사는 1657년부터 큐슈의 아리타에서 만든 자기를 수입하기 시작했다. 중국은 1680년대에 자기의 생산을 재개했다. 17세기 후반 청나라의 강희제(재위 1661–1722)는 오랫동안 침체에 빠져 있던 연해 지역의 경제를 되살리기 위해 통상을 활용했다. 강희제는 명나라 이래 300여 년 동안 실시해 온 해금海禁 정책을 폐지하고, 바다를 열어 외부세계와 통상을 시작했다. 1685년 청나라 정부는 동남 연해에 위치한 광둥성 광저우, 푸젠성 샤먼, 저장성 닝보, 장쑤성 쑹장을 대외 무역항으로 정하고, 이 무역항에 각각 월해관粵海關, 민해관閩海關, 절해관浙海關, 강해관江海關 등의 세관을 설치하여 외국 상선이 입항해 무역할 수 있도록 허용했다.

강희제가 해금을 해제하여 외국 상선이 입항하여 무역을 할 수 있도록 허용했으나, 명나라 이래 오랫동안 봉쇄 정책을 견지했던 중국 정부는 전문적으로 대외 무역을 담당할 기구가 없었다. 개방 초기에는 세관에 서양 상선을

관리하는 제도가 마련되어 있지 않아 매우 혼란스러웠다. 뚜렷한 대외 무역 정책이 부재했던 청나라 정부는 무언가 효과적인 관리 방법이 필요했다. 광저우에 설치된 월해관이 문을 연 다음해인 1686년 봄, 광둥의 관리들은 계절풍을 따라 밀려드는 서양 상선들에게 새로운 방법을 실험하기 시작했다. 광둥 정부와 월해관의 입장에서는 무엇보다도 안정된 거래와 세수의 확보가 우선이었다. 그래서 재력이 탄탄한 상인들을 지정하여 외국 상인들과 거래할 수 있는 독점권을 주는 동시에 그들이 세관을 대신하여 세금을 징수하게 했다. 이렇게 초기에 대외 무역을 담당했던 중국 상인들의 상점을 양행洋行이라 하는데, 광저우에는 이러한 양행이 13곳이 있어 13행이라 했다. 이에 따라 과거와는 다른 상인들이 역사의 무대에 등장했다. 중국의 대외 무역을 독점한 광저우 행상行商은 소금의 전매로 부를 축적한 휘상徽商과 표호票號를 경영한 진상晉商과 더불어 중국의 3대 상인집단이다.

마이센의 돌팔이 연금술사

영국 동인도회사는 수지맞는 차 화물을 운송할 때 바닥짐으로 이싱宜興에서 만든 찻주전자와 징더전에서 만든 자기 찻잔과 차받침 등 차를 마시는데 필요한 다기들을 배에 실었다. 유럽에서 차가 유행하게 되자 유럽의 도공들과 은세공인들도 다기를 만드느라 분주해졌다. 그들은 먼저 중국 다기를 모방한 다음 그들의 고유한 미적 감성을 다기에 반영했다. 영국에서 가장 오래된 은으로 만든 찻주전자는 1670년에 만들어진 것이다. 동인도회사가 소유했다가 지금은 빅토리아 앤 앨버트 박물관Victoria & Albert(이하 V&A로 약칭)이 소장하고 있다.

유럽의 왕족들은 중국에서 자기를 구매하는 것보다 자기를 생산하는 것이 훨씬 낫다고 생각했다. 그래서 그들은 자기 개발을 시도했다. 1450년대에 베네치아의 유리 세공인들은 자기를 모방하여 '라티모lattimo'라는 우유빛의 불투명한 유리를 만들었다. 15세기 후반에 베네치아의 연금술사 마에스트로 안토니오Maestro Antonio는 산마르코대성당의 보물창고에 있는 몇 점의 그릇들에서 영감을 얻어 자기를 만들려고 했으나 실패했다. 연금술의 열렬한 후원자였던 프란체스코 1세Francesco I de' Medici는 유리 가루와 수정

분말 그리고 비첸차의 진흙을 결합하여 자기를 만드는데 그의 부를 쏟아부었다. 그러나 그의 발명품은 자기만큼이나 새하얀 빛을 발했지만 가마에 구울 수도 없었고, 그림을 새겨 넣거나 그릇의 형체를 만들 수도 없었다.

유럽인들이 최초로 중국 자기를 모방한 것은 1650년에 네덜란드 도공인 엘브레트 드 카이저Aelbregt de Keiser가 만든, 파이앙스 도자기로 알려진 주석 유약을 바른 도기였다. 베네치아인, 피렌체인, 영국인 그리고 프랑스인 모두가 자기 제조의 비밀을 알아내려고 애썼다. 이 비밀을 알아내는데 성공한 사람은 독일의 약사이며 자칭 연금술사인 요한 프레드릭 뵈트거Johann Fredrick Böttger(1682–1719)였다. 뵈트거의 이야기는 1701년부터 시작된다. 어떤 한 약사의 도제였던 뵈트거는 친구들에게 장난을 쳤다. 친구들에게 그는 금속을 황금으로 변환시키는 힘을 지닌 철학자의 돌을 발견했다고 속였다. 뵈트거에 관한 소문은 작센의 왕인 아우구스투스 2세Augustus Ⅱ(재위 1697–1733)의 귀에까지 들어갔다. 아우구스투스 2세는 뵈트거를 감금하고 그에게 황금을 만들게 했다. 죽을 고비를 여러 번 넘긴 뵈트거는 연금술사인 치른하우젠Tschirnhausen(1651–1708)의 도움을 받아 아우구스투스 2세가 여자와 황금만큼이나 탐냈던 '하얀 금'인 진정한 자기를 만듦으로써 마침내 교수대에서 벗어날 수 있었다. 뵈트거는 드레스덴의 실험실 문 위에다 '연금술사가 도공으로 변했다.'는 글을 써서 자신의 신세를 한탄했다. 1708년 뵈트거의 놀라운 발견은 유럽 최초로 자기를 생산하게 되는 마이센 자기 공장을 탄생시켰다. 그러나 자기 제조법을 밝혀냈음에도 불구하고 뵈트거는 자유를 얻지 못했다. 그는 1714년에야 비로소 감금에서 풀려났다. 그리고 뵈트거는 5년 뒤 죽을 때까지 철학자의 돌을 찾아오라는 아우구스투스의 괴롭힘에 시달려야 했다.

건륭제의 일구통상 정책

　강희제가 개방 정책을 실시하여 모두 4곳의 항구를 개방했지만 서양 상선의 출입을 기록한 통계를 보면, 80% 이상이 광저우의 월해관으로 들어오고 다른 항구들은 잘 이용하지 않았다. 그렇다면 도대체 월해관만이 가진 매력이 무엇이었을까? 저장의 닝보 해안은 수심이 얕고 물살이 세어 큰 무역선이 접안하기가 쉽지 않았다. 또 저장의 저우산舟山과 푸젠의 샤먼은 모두 상인들의 자금력이 딸려, 광저우에서는 주문한 화물을 모으는 데 대략 3–4개월이면 충분했는데 이곳에서는 5–6개월이라는 긴 시간이 걸렸다. 영국 상인들은 여러 측면을 비교하여 광저우가 세계에서 통상하기 가장 좋은 조건을 갖춘 항구들 가운데 하나이며, 이곳에서 이루어지는 거래가 세계 다른 어느 곳보다도 편리하다고 여겼다. 인문적 측면에서도 광저우는 성숙한 양행 제도와 훌륭한 상인들이 있어 대외 무역을 잘 수행했으나 다른 항구들은 이러한 조건을 갖추지 못했다.

　18세기 중반, 영국의 동인도회사는 중국과 무역하는 상선의 크기를 최초 200톤급에서 500톤급으로 늘렸는데, 이것은 중국 화물에 대한 수요가 엄청나게 증가했음을 의미했다. 영국은 급증하는 수요를 충족시키기 위해 중국

이 시장을 개방하도록 더욱 박차를 가할 수밖에 없었다. 이러한 무역 규모의 가파른 상승은 영국 상인들에게 광저우에만 머물기보다는 고식적인 통상 관례를 깨고 내륙 깊숙이까지 들어가 더 넓은 시장을 개척하도록 부추겼다.

영국 상인들은 더 싸고 질 좋은 상품을 얻고자 창장 유역의 생사와 차 생산지에 새로운 거점을 확보하기 위해 노력했다. 1757년 건륭제는 갑자기 '항구를 광둥으로 한정하고, 서양 선박들은 오직 광저우에만 배를 대고 무역해야 한다'는 이른바 '일구통상一口通商' 정책을 발표했다. 그렇게 서구와의 모든 무역을 광저우로 집중시키고 다른 3곳의 해관을 닫아버렸다.

중국의 긴 해안선을 따라 대외 무역이 급속하게 성장하고 있던 바로 그 시기에 청나라 정부는 왜 갑자기 다른 해관들을 닫아버리고 월해관 한 곳에서만 대외 무역을 하도록 했을까?

1755년 6월 영국 동인도회사는 중국통인 제임스 플린트James Flint를 저장 연해에 파견하여 탐색하게 했다. 플린트는 동인도회사의 책임자인 해리슨S. Harrison과 함께 배를 타고 절해관이 있는 닝보항에 이르렀다. 오랫동안 보이지 않던 서양 선박이 갑자기 해안의 요충지에 들어왔다는 보고가 건륭제에게 올라왔다. 그가 보인 첫 반응은 저장 해안의 방위에 대한 우려였다. 건륭제는 영국 선박이 북상하지 못하게 하기 위해 금지령을 내리는 대신 저장의 관세를 올려 외국 상인들이 이익을 얻지 못하게 하는 방법을 택했다. 그러나 건륭제는 얼마 뒤 영국 상인들이 관세를 더 내고서라도 저장에서 무역을 확대하려 한다는 보고를 받았다. 어떻게든 중국 내륙으로 들어가는 문을 열려는 영국 상인들의 시도는 건륭제를 심각한 고민에 빠지게 만들었다. 저장은 해관이 있었지만 서양 선박이 모여드는 곳은 아니었다. 닝보는 바다의 수심이 얕고 물살이 빠른데다 상인들의 자금력이 약해 영국 상인들이 별로 관심을 두지 않았던 곳이다.

1757년 12월, 건륭제는 남부 지역을 돌아보고 베이징으로 돌아온 뒤 연해의 해관을 봉쇄하기로 결정했다. 그는 양광 총독 이시요李侍堯와 민절閩浙 총

독 양응거楊應琚에게 '항구를 광둥성으로 제한하고, 서양 선박이 다시는 저장성으로 올라오지 못하게 하라'는 밀지를 내렸다. 건륭제는 통상보다 방비가 더 중요하다고 생각한 것이다. 당시 청나라는 태평성대였고, 영국은 아직 강력한 해군력이 없어 이후 80여 년 동안 오직 광저우의 13행을 통해서만 서구와의 무역이 진행되었다.

건륭제가 일구통상 정책을 결정하면서 중국이 유일하게 개방하는 무역항으로 광저우를 선택한 이유가 있다. 첫째, 건륭제는 '광둥성이 땅은 좁은데 인구가 많아 연해의 주민들 태반이 서양 선박과 거래하면서 먹고 산다'고 했다. 광둥에 거주하는 백성들의 생계를 걱정한 것이다. 둘째, 광저우는 해안 방비가 용이하다는 점이 중요한 요인으로 작용했다. 후먼虎門은 서양 선박이 광저우로 진입하는 입구인데, 천혜의 요새라 방어하는데 유리했다. 후먼과 광저우 사이에 황푸강黃浦港이 있기 때문에 물길로 광저우에 가려면 반드시 지나야 하는 지점이다. 그런데 여기는 모래가 많고 수심이 얕아, 중국 쪽에서 인도해 주지 않으면 서양 선박은 절대 자유로이 출입할 수 없었다. 게다가 후먼에서 광저우에 이르는 물길에는 곳곳에 관병들이 지키고 있었다. 이에 반해 광저우 외 다른 세 곳 항구는 바다가 훤히 트여 방어하기 힘들었다. 서양 선박들이 아무런 제재를 받지 않고 곧바로 해안에 도달할 수 있었다.

또 지리적으로도 광둥은 베이징에 있는 중앙 정부와 멀리 떨어져 있어 외국인들이 거주해도 무방한 지역이었다. 이에 반해 장쑤성과 저장성은 중국 문화의 핵심지역이어서 서양인들의 출입을 절대 허락할 수 없었다. 청나라 정부는 식민지를 늘리려는 서양 상인들이 제국의 상징인 베이징과 중국 경제의 중심인 강남을 압박하는 것을 원하지 않았다. 4개 항구 가운데 광저우가 중국의 중심부와 가장 멀리 떨어져 있어, 외부로부터 영향을 받더라도 완충작용을 할 수 있다고 생각했다. 건륭제는 월해관이 지리적 위치나 방어 태세가 서양 선박을 상대하기에 충분하다고 보았다. 그래서 그는 서양과 무역하는 지역으로 광저우를 선택했다.

03

차에 중독된 영국인들

차를 수출할 수밖에 없었던 중국

중국을 통일하고 막강한 권력을 휘두르던 유아독존의 진시황제(재위 기원전 221년–기원전 206년)가 유일하게 두려워했던 존재가 있었다. 몽골 초원지대에서 발원한 유목민족인 흉노이다. 광활한 중앙아시아의 초원을 지배했던 흉노는 자주 중국의 국경을 침범했다. 진시황제는 위협적인 흉노의 침범을 막기 위해 만리장성을 쌓았다. 기원전 213년에 진시황제는 몽염에게 10만 대군을 주어 흉노의 터전이던 지금의 내몽고 자치구 남쪽 끝에 있는 오르도스Ordos 지역을 정벌하게 했다. 국경을 자주 침범하는 흉노를 중국으로부터 축출하고 싶었던 것이다.

흉노에게는 농경을 기반으로 하는 중국의 유교적 패러다임이 통하지 않았다. 초원은 집약적 농경이 불가능했고, 광막한 초원을 끊임없이 이동하는 유목민들에게 정착문화를 받아들이도록 유도하는 것도 힘들었다. 농경과 유목이라는 생활방식의 차이 때문에 그들의 사회 가치는 첨예하게 대립했다. 유방이 한나라를 세울 무렵 묵특선우(기원전 209년–기원전 174년)는 흉노족을 통합하여, 서쪽으로는 아랄 해에서 동부 몽골과 황해에 이르는 광대한 흉노 연맹체를 조직하여 중앙아시아에 강력하고 거대한 유목제국을 형

성했다. 한나라와 흉노의 대립은 정착문화와 유목문화의 충돌이라고 할 수 있다.

흉노는 한나라에게도 위협적인 존재였다. 한나라가 세워진 지 얼마 되지 않아 아직 기반이 취약했던 틈을 타 흉노는 중국 영토로 거침없이 습격해 들어와 변경지역에 엄청난 혼란을 일으켰다. 한나라를 세운 고조(재위 기원전 202년–기원전 195년) 유방은 북방을 노략질하는 흉노를 토벌하기 위해 기원전 201년에 직접 30만 대군을 이끌고 흉노 정벌에 나섰으나 지금의 산시성陝西省 일대인 핑청平城에서 40만 흉노 기병대가 쳐놓은 포위망에 7일 동안 갇혀 목숨을 잃을뻔한 곤욕을 치렀다. 이후 한나라는 흉노에 대해 화친의 정책을 취했다. 흉노와 통혼을 통해 동맹을 맺고 매년 몇 차례씩 흉노에게 선물을 주어 그들을 회유하려 했다. 중국은 이러한 종류의 선물을 유목민족에게 제공하기 위해 국세의 10%를 소비했다. 또한 한나라는 흉노족이 중국의 물품을 구입할 수 있도록 국경지역 여러 곳에 시장을 열었다. 그러나 중국의 이러한 회유책은 소용이 없었다. 흉노의 힘을 더욱 강하게 만들 뿐이었다. 흉노는 계속하여 국경을 침범하여 변경지역을 불안하게 만들었다.

국력을 키운 한무제(재위 기원전 141년–기원전 87년)는 강경책을 선택했다. 한무제는 흉노를 제압할 목적으로 흉노와 적대 관계에 있던 대월지국과 군사 동맹을 맺기 위해 기원전 139년에 장건張騫(기원전 114년 졸)을 서역으로 파견했다. 창안을 떠난 장건은 곧 흉노에 사로잡혀 10년을 감옥에서 보내다가 결국 탈출하여 대완국을 거쳐 대월지국에 도착했다. 장건은 현재의 생활에 만족하고 있던 대월지국과의 군사 동맹을 끝내 성사시키지 못하고 돌아오다 또 다시 흉노에 붙잡혔으나 어수선한 틈을 타서 탈출에 성공하여 기원전 126년에 창안으로 돌아왔다. 기원전 115년에 그는 서쪽으로 두 번째 여행길에 올랐다. 장건은 중국에 매우 값진 정보를 갖고 왔다. 그의 보고를 통해 중국인들은 중국과 별도로 중국에 필적할 만한 다른 문명국가가 있음을 처음으로 알게 되었다. 장건은 서역에서 중국 물품, 특히 비단을 수입하

고 있다는 사실을 발견했다. 장건의 여행에 의해 서역에 관한 정보가 중국에 알려지게 되고, 이로 인해 중국과 서역과의 교통도 활발하게 되었다.

　한무제는 기원전 121년에서 기원전 119년까지 위청과 곽거병이라는 두 명장을 서쪽으로 보내 흉노의 다섯 왕국을 무너뜨렸다. 위협적인 흉노를 상대하기 위해 한나라에게 절실하게 필요했던 것은 중앙아시아의 튼튼한 말이었다. 흉노가 중국에 위협적인 힘을 발휘할 수 있었던 것은 그들이 갖고 있는 뛰어난 군마와 우수한 승마술 때문이었다. 한무제는 장건으로부터 지금의 우즈베키스탄의 파르가나 지역의 대원국에 붉은 피땀을 흘리며 천리를 달린다는 한혈마汗血馬라는 명마가 있다는 보고를 듣고 사신을 보내 찾아보게 했다. 대완국의 왕은 천산과 사막 너머 5천 킬로나 떨어져 있는 한나라를 우습게 보고 사신의 목을 베었다. 이 소식을 전해 들은 한무제는 격노하여 기원전 104년에 명장인 이광리李廣利에게 10만 대군을 이끌고 대완국을 치게 했다. 4년간의 긴 전쟁 끝에 한나라는 대완국을 격파하고 한혈마를 포함하여 대완국의 좋은 말 3천 필을 손에 넣을 수 있었다. 타림분지의 도시국가들은 이 승리에 압도되어 한나라에 복속했으며, 서역 전역에 걸쳐 한나라의 요새가 들어섰다.

　한무제가 이 한혈마에 지대한 관심을 보였던 이유가 있다. 한무제는 보병으로는 흉노를 대적할 수 없다는 사실을 너무나 잘 알고 있었다. 보병보다 기병이 중요하다는 사실은 기원전 201년에 한고조 유방이 직접 이끈 30만 보병이 흉노의 기마병에 의해 무참히 깨졌던 역사가 잘 말해준다. 흉노를 제압하기 위해 말이 절실하게 필요했다. 그런데 문제는 중국에서는 말을 잘 키울 수 없다는 것이다. 칼슘이 부족한 중국의 토양이 말을 키우기에 불리한 환경으로 작용했다. 중국은 몽고로부터 말을 수입했으나 몽고말은 몸집이 작고 다루기 힘든 조랑말이었다. 군마로 쓰기에는 부적합했다. 이에 반해 서역의 말들은 키가 크고 몸집이 좋은 아랍종이었다. 이 서역 말들은 중국에서 키우기 어렵기 때문에 꾸준히 조달해야 했다. 그래서 중앙아시아의 좋은 말

을 확보하는 것은 20세기 초반까지 계속되었던, 중국이 서역과의 교역에서 가장 중요하게 여겨졌던 국가적 사업이었다.

한나라는 흉노를 상대하기 위해 군마의 조달이 절실했고, 중국 변방의 유목민족들은 중국의 농산물과 비단이 필요했다. 이들 사이에 자연스럽게 교역이 이루어졌다. 그러나 침략이 교역의 대안이 되는 경우가 잦았다. 무력으로 원하는 물품을 획득하는 것이 더 수월하다는 것을 알게 된 흉노는 중국과 교역을 하려는 의욕이 별로 없었다. 그들은 원하는 물건을 얻지 못하면 거리낌 없이 중국 영토를 침범했다. 교역과 군사적 충돌, 중국과 흉노의 만남을 통해 중앙아시아를 통과하는 교통망이 개발되었다. 흉노가 한나라와의 교역 및 공물 수수를 통해 확보한 엄청난 양의 비단 및 다른 중국 물건들은 다시 인도와 근동 심지어 로마제국으로까지 흘러들어 갔으며, 그러다 보니 이들 지역의 중국 물품에 대한 수요가 창출되었다. 중국의 비단과 다른 세공품에 대한 서방의 수요는 서역 말에 대한 중국의 관심과 맞물려 유라시아 전역에 걸쳐 광대한 네트워크가 형성되었다. 흉노 및 다른 유목민족들은 중국 물품과 문화를 서역으로 전하는 과정의 가장 중요한 주체가 되었고, 흉노에 대한 원정의 결과 서역을 지나 중국과 서방 세계 사이에 교역이 활발해졌다. 이른바 실크로드를 따라 동서의 문물이 교류하게 된 것이다.

영국인들, 처음으로 차를 맛보다

유럽인들이 차를 접하게 된 것은 아나톨리스Anatolis(지금의 터키)에서 오스만 투르크 제국의 발흥이 페르시아, 중앙아시아, 인도 그리고 유럽으로 이어지는 카라반 루트를 봉쇄하여 계피, 정향, 생강, 육두구 그리고 무엇보다도 후추와 같이 유럽인들의 미각을 사로잡았던 향신료 무역을 방해했던 15세기 때부터였다. 유럽인들의 대항해시대는 탐욕스러운 아랍 상인들의 중개를 거치지 않고 스파이스의 나라인 오리엔트에 갈 수 있는 바닷길을 찾아보겠다는 부푼 꿈을 안고 시작되었다. 정화의 보물선 함대가 아프리카의 동쪽 해안을 탐험하고 있었을 때 최초로 포르투갈 범선들이 아프리카의 반대쪽 해안을 탐사하기 시작하여 1483년 아프리카의 서남부인 앙골라까지 내려왔다. 그 뒤 포르투갈의 탐험가 바스쿠 다 가마가 희망봉을 돌아 인도양을 가로 질러 인도 서남부 해안에 있는 캘리컷에 도착한 것은 1498년 5월 20일이었다.

중국에 관한 이야기를 들은 포르투갈의 왕 마누엘1세(재위 1495–1521)는 1508년 디에고 로페스 드 시퀘이라Diogo Lopes de Siqueira(1465–1530)가 믈라카를 향해 떠날 때 그에게 중국에 관한 모든 것을 알아보게 했다. 시퀘

이라는 그의 임무를 완수하지 못했다. 그러나 알부케르크가 1511년에 믈라카를 점령했을 때 중국 상인들을 만났고, 1517년에 포르투갈 상인 페르낭 페레스 드 안드라데Fernão Peres de Andrade(1523년 졸)는 포르투갈인으로는 최초로 광저우를 방문했다.

유럽인들이 처음으로 차를 언급한 것은 1545년에 이탈리아 베니스의 지암바티스타 라무시오Giambattista Ramusia가 편찬하여 출간한 ≪항해와 탐험에 관하여Delle navigationi e viaggi≫이다. 마르코 폴로의 항해에 관한 서문에서 라무시오는 베니스 근처의 무라노Murano 섬에서 만난 페르시아 상인 하지 모하메드Hajji Mohammed에게서 들은 '치아이chiai'라는 긴장을 푸는데 매우 놀라운 효험을 지닌 중국 음료에 관한 이야기를 들려주었다. 이 페르시아 상인은 만약 이 중국 음료가 페르시아와 유럽에 알려진다면 상인들은 그동안 유라시아 대륙을 가로 질러 수입했던 진귀 약초인 대황rhubarb을 찾는 것을 중단하고 이 중국 약초를 찾아 나서기 시작할 것이라고 믿고 있었다.

1579년에 스페인령이었던 북부 7개 지방이 스페인으로부터 독립을 선언하여 세워진 네덜란드연합주는 작은 해양 공화국에서 세계 최강의 경제 대국으로 급성장했다. 1599년 7월에 네덜란드 해군 제독 야코프 네크Jacob Corneliszoon van Neck(1564–1638)은 배에 스파이스를 싣고 동아시아에서 돌아왔다. 그가 가져온 향신료는 구매한 가격보다 4배나 비싸게 팔렸다. 1602년에 암스테르담에서 네덜란드 동인도회사가 공식적으로 설립되었고, 1607년에는 네덜란드 동인도회사의 선박이 마카오에서 자바로 차를 운송했다. 이것은 유럽 국가로서는 최초로 차를 운송한 사례이다. 2년 뒤 네덜란드는 일본 큐슈 서쪽 해안에 위치한 히라도항에서 차를 구매했다. 이 차는 다음해에 유럽에 도착했는데, 이것은 유럽에 도착한 최초의 상업적 배송이다.

네덜란드의 바로 뒤를 이은 것은 영국이었다. 1600년에 동인도회사를 설립한 영국은 1613년에 히라도에 재외상관을 두었다. 이 상관에 고용된 윌리엄 이톤William Eaton은 목재를 구매하기 위해 오무라(지금의 일본 나가사

키현에 있는 시)로 파견되어 가격을 흥정하고 있을 때 공격을 받고 그를 공격한 괴한을 살해했다. 1616년 6월22일에 도쿄에 주재하고 있던 그의 동료 리차드 위크햄Richard Wickham에게 보낸 편지에서 이톤은 이 불행한 사건에 관해 이야기하면서 영국인으로서는 두 번째로 차를 언급했다. 이톤은 일본에 체류하고 있던 10년 동안 차를 좋아하게 된 것 같다.

중국인들은 처음에 약용 허브인 샐비어를 얻기 위해 유럽인들에게 차를 팔았다. 샐비어 1파운드에 차 4파운드의 비율로 거래가 이루어졌다. 18세기 스코틀랜드 의사인 토마스 쇼트Thomas Short가 쓴 ≪차의 자연사A Natural History of Tea≫에 의하면, 네덜란드는 중국으로의 두 번째 항해에서 말린 샐비어를 싣고 가서 중국차와 교환했다.

차는 이제 헤이그에서 유행하는 음료가 되었고, 네덜란드는 이 새로운 음료를 독일에 소개했다. 독일의 남부 도시 노르트하우젠의 한 약국에서 한 줌의 찻잎이 금화 15개에 거래되었고, 프랑스에서는 루이 13세 때 총리를 지낸 마자랭Cardinal Mazarin(1602–1661)이 열렬한 차 예찬론자가 되었으며, 차는 대서양을 건너 네덜란드의 식민도시인 뉴암스테르담(1664년에 영국인에 의해 뉴욕으로 개칭)에까지 전해졌다.

1641년에 영국에서 출간된, 찬 음료에 비해 따뜻한 음료가 지닌 장점들에 관해 논한 ≪따뜻한 맥주에 관한 연구Treatise of Warm Beer≫란 책에서 당시 영국에서 소비된 음료들 가운데 차가 빠져 있었다. 하지만 1657년 익스체인지 앨리Exchange Alley에 있는 토마스 가웨이Thomas Garway의 유명한 커피하우스는 커피, 맥주, 펀치(술ㆍ설탕ㆍ우유ㆍ레몬ㆍ향료를 넣어 만드는 음료), 브랜디, 아라크주(쌀ㆍ야자즙으로 만든 독한 술) 등과 함께 차를 제공했다. 이 커피하우스에서 차는 특히 학질과 열병을 예방하고 치료하는 데 뛰어난 효험이 있는 만병통치약으로 통했다. 1658년 9월23일 설터니스 헤드 커피하우스Sultaness Head Coffee House는 런던의 메르쿠리우스 폴리티쿠스Mercurius Politicus 신문에 최초로 차 광고를 내었다.

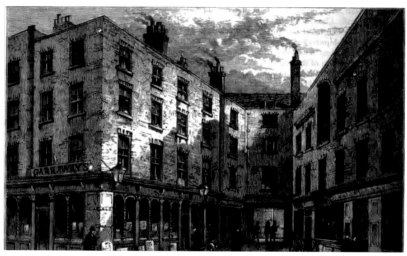
[그림9] 18세기부터 'Garraway's'로 알려진 토마스 게어웨이의 커피하우스

　저명한 일기 작가이자 커피하우스 애호가인 새뮤엘 피프스Samuel Pepys(1633–1703)는 1660년 9월25일에 처음으로 차를 경험했고, 같은 해에 영국 의회는 커피에 부과하는 세금의 두 배에 달하는 갤런당 8페니의 세금을 차에 부과하는 새로운 세법을 제정했다.

　유럽인들이 동아시아에 와서 처음으로 가져간 대부분의 차는 일본차였다. 예수회 선교사인 프랑소아 제르비에François Xavier가 인솔한 포르투갈 선교단이 일본에 파견되었던 16세기 때의 일이다. 이들의 선교 활동을 통해 많은 일본인들이 기독교로 개종했다. 1582년에 15만 명의 일본인들이 기독교로 개종했으며, 약 200여 교회에서 예배를 올렸고, 기독교를 믿는 사무라이 장군들은 깃발에 십자가를 그려 전쟁터에 나갔다. 그래서 평소 포르투갈 고위 성직자들의 거만한 태도를 못마땅하게 여기고 있던 도요토미 히데요시는 외래 종교의 영향력이 자신의 통제권을 벗어나고 있음을 감지하고 1587년에 선교사들을 추방하고 기독교 신자들을 박해했다.

　1638년에 포르투갈인들은 일본에서 완전히 물러났고, 네덜란드가 일본

정화의 보물선

과의 무역을 독점하게 되었다. 이것은 1853년까지 지속되었다. 네덜란드 동인도회사에 고용된 직원들은 충분한 급여를 받지 못했기 때문에 불충분한 수입을 보충하기 위해 회사의 공식적인 무역 업무 외에 부업으로 밀무역을 행했다. 1680년대에 와서 일본 정부는 나가사키에서의 밀무역을 엄중히 단속하면서 부업으로 밀무역을 하여 재미를 톡톡히 본 네덜란드 동인도회사 대리인인 안드레 클레이저Andreas Cleijer를 추방했다. 바타비아(자카르타의 옛 이름)의 타이거 운하Tiger Canal에 있는 그의 호화로운 저택으로 철수한 클레이저는 이곳에 일본에서 가져온 차의 씨앗을 심었다. 그래서 클레이저는 차의 본고장 바깥에서 차나무를 성공적으로 재배한 첫 번째 유럽인이라는 영예를 얻었다.

바타비아를 동아시아 지역 사업의 허브로 만듦으로써 네덜란드는 중국과 차 무역을 시작하는데 있어 스스로를 결정적으로 불리한 상황에 처하게 만들었다. 1684년에 네덜란드에 의해 자바에서 쫓겨난 영국의 동인도회사는 1689년에 처음으로 직접 중국에 가서 차를 수입했다. 18세기 초반에 차 무역의 중심은 광저우였다. 중국 정부는 영국과 프랑스가 여기에 재외상관을 설치하도록 허용했다. 이와는 대조적으로 네덜란드는 바타비아에서 차를 선적한 중국 정크선이 도착하기를 기다려야 했다. 그리고 네덜란드는 영국과 프랑스가 가져간 차보다 저급한 품질의 차를 더 비싼 가격에 구매해야 했다.

1678년에 영국 동인도회사는 4,717파운드의 차를 수입했는데, 이로 인해 런던 시장에 차가 과잉 공급되었다. 당시 영국 동인도회사의 가장 중요한 수입품이 스파이스 섬의 후추에서 인도 면직물로 바뀌었는데, 이 면직물이 영국의 섬유산업을 위협했다. 인도 면직물 수입을 축소하기 위한 법안이 의회를 통과했고, 이것이 동인도회사가 차에 관심을 갖게 된 계기가 되었다. 이후 증기의 힘을 이용한 영국 섬유산업의 엄청난 생산력이 인도의 섬유산업에 타격을 주어 결국 인도는 영국 직물의 수입국으로 전락했다. 이것이 결과적으로 인도가 아편을 재배하게 된 요인으로 작용했다. 인도는 아편을 팔아

영국의 면직물을 구매했고, 영국은 인도에 면직물을 팔아 벌어들인 돈을 중국차를 사는데 소비했다. 19세기에 와서 인도는 아쌈과 같은 곳에서 차를 재배하기 시작했다. 이로 인해 수백만 명의 노동자들에게 일자리가 생겼으며, 차는 인도의 주요 수출품이 되었다. 이로써 인도는 그들의 면직물 산업이 몰락했던 데 대한 보상을 받게 된 셈이다.

차로의 전환은 영국 동인도회사에 막대한 부를 가져다주었다. 차 무역을 통해 영국 동인도회사는 세계에서 가장 부유하고 강력한 기업이 되었다. 그들은 군대를 지휘하고, 다른 국가에 싸움을 걸고, 전쟁을 일으키고, 동맹을 맺고, 화폐를 발행하고, 그들만의 재판소를 운영할 수 있었다. 1702년에 영국 동인도회사가 중국에서 수입한 차의 2/3은 녹차인 싱글로Singlo^{松蘿茶}, 1/6는 또 다른 녹차인 임페리얼Imperial^{大茶} 그리고 나머지 1/6은 푸젠성 북부 우이산에서 가져온 흑차인 보히Bohea차였다. 차는 곧 비단보다 더 중요한 상품이 되었고, 1721년에는 100만 파운드의 차가 영국 해안에 도착했다. 수요가 증가함에 따라 가격이 하락했다. 1650년에 영국에서 1파운드의 차가 대략 £6에서 £10에 거래되었다. 이 가격은 지금의 £500($975)에서 £850($1,650)에 해당한다. 1666년에는 런던에서 1파운드의 차가 2파운드 15실링에 거래되었고, 1680년 런던의 *Gazette*에 차가 1파운드 10실링의 가격에 광고되었다. 이 가격은 지금의 £182($355)에 해당한다. 영국의 동인도회사가 차 무역을 통해 벌어들인 돈을 실로 엄청났다. 1705년에 영국 선박 켄트Kent호는 62,700파운드의 차를 광저우에서 런던으로 운송했는데, 중국에서 £4,700에 구매하여 런던에서 £50,100에 경매되었으니 10배가 넘는 이익을 본 셈이다.

영국 귀족들의 아침 식탁에서 차가 맥주(에일ale)의 자리를 대신하게 된 것은 앤 여왕Queen Anne(재위 1702–1714)의 치세 기간으로, 차는 유럽으로 유입된 또 다른 하나의 진기한 물건인 설탕과 함께 자기로 만든 매우 조그마한 찻잔에 제공되었다. 1660년에 영국인들의 연간 설탕 소비량은 1인

당 2파운드에 달했다. 1700년에는 차와 커피의 유행이 설탕의 소비에 박차를 가하여 이 수치는 2배가 되었다. 그때 영국은 스페인 및 포르투갈과 설탕 무역의 주도권을 두고 경쟁하고 있었다. 영국은 설탕을 얻기 위해 그들의 새로운 영토인 서인도 제도에 대규모 사탕수수 재배 농장을 세웠다. 사탕수수를 재배하기 위해 아프리카 노예들이 동원되었다. 그들은 사탕수수를 수확하여 설탕을 얻기 위해 비인간적인 대우를 받으면서 힘들게 일했다.

네덜란드 여행가 요한 뉴호프(1618–1672)가 1655년 광저우의 한 연회에서 우유를 넣은 차를 제공받았지만 이 관습을 유럽에 처음으로 소개한 사람은 프랑스의 마담 드 라 사블리에르Madame de la Sablière(1640–1690)로 알려져 있다. 그녀는 1680년에 파리에 있는 자신의 유명한 살롱에서 우유를 넣은 차를 제공했다. 이 자리에 참석한 사람들 중에는 프랑스의 저명한 시인이자 우화작가였던 라퐁텐La Fontaine(1621–1695)도 포함되어 있었다. 우유나 크림을 담아 두기 위한 물병이 17세기 후반 영국의 차 그림에 등장하기 시작했고, 1698년에 영국의 라헬 러셀 부인Lady Rachel Russell(1636–1723)은 딸에게 보낸 편지에서 밀크티를 만드는데 쓸 우유를 담아놓는 작은 병에게서 받은 인상에 관해 언급하면서, 녹차가 우유와 잘 맞는다고 적고 있다.

18세기로 접어들 때 런던에는 2천여 곳의 커피하우스가 있었다. 당시 커피하우스는 정치적 가십과 지적 소요의 온상이었으며, 'penny universities'라고 불릴 만큼 경제적 부담 없이 커피 등의 음료를 마시며 세계의 모든 지식을 습득할 수 있는 곳이었다. 커피하우스는 서로 생각을 교환하고 여론을 형성할 수 있는 공간을 제공했다. 차가 남성만이 출입하는 장소들에서 팔리고 제공되었지만, 가장 인기 있는 음료는 커피였다. 런던은 유럽에서 가장 많이 커피를 소비하는 도시였다. 그러나 커피의 우세는 그리 오래 가지 못했다.

1717년에 토마스 트위닝Thomas Twining(1675–1741)은 런던에서 최초로 찻집을 오픈했다. 스트랜드Strand 가에 위치한 골든 라이온Golden Lyon이라는 이름의 이 찻집에서는 커피하우스 출입이 허용되지 않았던 여성들

도 차를 구매할 수 있었다. 트위닝은 또한 서로 다른 차들을 혼합하는 방법을 개척하여, 뒤에 '잉글리쉬 브렉퍼스트English Breakfast'와 같은 유명한 조합을 탄생시켰다.

1730년에 런던의 커피 열풍이 갑자기 소멸되었다. 그리고 영국의 차에 대한 선호가 확실하게 자리를 잡았다. 영국인들이 커피를 버리고 차를 선택한 것이다. 영국이 유럽의 다른 국가들과는 달리 차 소비국이 된 이유 중 하나는 엄청난 양의 차를 영국으로 들여온 영국 동인도회사의 독점과 지배가 영국에서 커피를 몰아낸 것이다.

유럽 전체가 과도한 술 소비에 빠져 있었을 때 커피는 숙취 해소를 위한 수단으로 등장했다. 그러나 영국에서 커피는 항상 이방인이었다. 커피는 신경을 날카롭게 하고 흥분을 일으키기 쉽다. 영국인들의 정서에 맞지 않았다. 영국인들에게 '집은 그의 성이다(A man's house is his castle).' 커피는 이러한 영국인들의 가족 중심적 정서에 맞지 않았다. 커피는 가정에서 마실 만한 음료가 아니었다. 커피는 사람들을 수다스럽고 논쟁을 하게 만든다. 커피는 놀라운 효과를 가지고 있지만 사람에게 편안함을 가져다 줄 수는 없었다.

영국인들은 커피를 버리고 차를 선택했지만, 프랑스인들은 차보다 커피를 좋아했다. 17세기 후반에 프랑스 귀족들 사이에서 차가 보편화되었으나 점차 차는 커피와 초콜릿으로 대체되었다. 이러한 취향의 변화는 동아시아 시장에 뒤늦게 뛰어들어 네덜란드 및 덴마크와 함께 차 무역에 있어 영국과 힘겹게 경쟁하고 있던 프랑스 동인도회사의 불안한 재정 상태를 더욱 악화시켰다.

포르투갈과 네덜란드가 바다를 통해 동아시아에 도착한 최초의 유럽 국가들이었지만, 세계 최강의 해양국가가 된 것은 영국이었다. 커피는 차보다 조금 먼저 유럽에 유입되었고, 1720년대까지 영국은 확실히 이 검은 향기로운 콩의 마력에 빠져 있었다. 그러나 18세기 영국의 증기 동력 발명은 세계 경제에 충격파를 주어, 인도가 면직물의 수입국으로 전환했고, 영국 동인도

회사는 차 무역으로 막대한 부를 움켜쥐게 되었다. 영국인들의 엄청난 차 소비는 영국 정부의 금고에 보관하고 있던 은을 바닥나게 했다. 영국 정부는 바닥난 국고를 채워줄 새로운 상품이 필요했다. 그 임무를 맡은 것은 아편이었다.

건륭제를 찾아간 매카트니 경

1830년대에 와서 중국은 더 이상 유럽인들을 감동시키지 못했다. 영국 상인들은 중국과의 무역을 진전시키지 못했다. 지리학자와 탐험가들에 의해 중국을 싸고 있던 신비의 베일이 벗겨졌다. 유교 사상과 중국 정부에 대한 찬사와 중국 예술의 우월함에 대한 믿음이 모두 조롱으로 변했다. 유럽과 영국 제국주의가 성공을 거두게 되자 모든 사람이 이 지구상 어디에 무엇이 있는지를 정확하게 알게 되었다. 케세이 중국은 휘청거렸다. 그리고 수치스러운 아편전쟁에 의해 철저히 무너졌다.

중국에 대한 유럽인들의 환상이 깨지기 시작했다. 유럽에서 오랫동안 지속되었던 시누아즈리는 1790년대에 이미 기반이 흔들리기 시작했다. 프랑스 혁명과 그에 뒤이은 공포정치는 시누아즈리가 꽃 피웠던 '온상'을 산산이 부수었다. 게다가 증가해가는 서구의 중국 침투는 시누아즈리의 근간이었던 케세이에 대한 환상을 약화시키기 시작했다. 그러나 시누아즈리가 냉대를 받게 된 것은 중국에서 일어난 일련의 사건들이 서구의 상업적 이익을 위협했던 1840년대였다.

1792년 케세이를 둘러싸고 있던 신비의 베일에 처음으로 틈새가 생겨났

다. 영국 수상 윌리엄 피트William Pitt(1708-1778)는 베이징에 대사관을 설치하고 영국과의 무역을 열기 위해 매카트니 경Lord Macartney(1737-1806)을 중국에 특사로 파견했다. 800명의 사절단이 3척의 배에 나눠 타고 중국 해안을 따라 베이징을 향해 항해했다. 그들은 청더承德의 피서산장避暑山莊에 있던 건륭제를 만나기 위해 만리장성을 넘었다. 매카트니가 이끄는 사절단은 예수회 선교사들을 제외하고, 청더에 있는 중국 황제의 정원을 관람하는 영광을 누린 최초의 유럽인들이 되었다. 그러나 건륭제가 그들에게 보여준 이러한 호의가 매카트니에게 성공을 의미하지는 않았다. 그들이 가지고 온 많은 선물들은 건륭제의 마음을 움직이는데 아무런 효과를 발휘하지 못했다. 건륭제는 매카트니가 가져온 선물들을 중국의 다른 주변국들과 마찬가지로 중국보다 열등한 나라들이 중국에 바치는 조공으로 취급했다. 그래서 건륭제는 매카트니를 통해 보낸 서한에서 영국의 왕 조지3세가 영원토록 중국에 복종을 맹세할 것을 요구했다. 아마도 건륭제는 매카트니가 땅바닥에 머리를 조아리는 커우터우를 거부한 데 대해 불쾌하게 느꼈을 것이다. 사실 매카트니가 건륭제를 만나기 이전에 매카트니보다 훨씬 유순했던 유럽인들은 건륭제에게 세 번 무릎을 꿇고, 아홉 번이나 땅바닥에 머리를 조아렸지만 아무런 성과 없이 베이징을 떠나야 했다.

매카트니의 사절단이 비록 외교적으로는 낭패를 당했지만 이것이 영국에서 중국에 대한 반감의 정서를 불러일으키기보다는 오히려 중국과 중국 물건에 대한 관심을 부활하고 시누아즈리 열풍이 다시 일게 되는 계기가 되었다.

시대가 바뀌어 가경제(재위 1796–1820)가 중국을 다스릴 때 영국은 또 다시 청나라 조정에 접근을 시도했다. 1816년 영국은 애머스트 Amherst(1773–1857)가 이끄는 사절단을 중국에 파견했으나 이 또한 실패로 끝났다. 즉각적으로 가경제와 만날 수 있는 기회가 주어졌으나, 몸이 피곤하고 옷차림이 마땅하지 않다는 이유를 들어 애머스트는 가경제를 만나는 것을 거절했다. 가경제는 그의 태도를 악의가 있는 것으로 받아들였다. 외교상

으로 치명적인 실수를 범한 것이다. 게다가 애머스트가 가져온 영국 황태자 Prince of Wales의 서신에는 가경제를 'My Brother'이라 칭했다. 이것은 중국으로서는 용납할 수 없는 호칭이었다. 애머스트는 매카트니와 마찬가지로 아무 소득 없이 영국으로 돌아가야 했다. 애머스트를 통해 영국 황태자에 보낸 서신에서 중국 정부는 영국이 계속해서 중국에 복종해야 된다는 메시지를 전했다.

매카트니 사절단은 영국 왕과 중국 황제 사이에 이루어진 최초의 공식적 접촉을 의미했다. 18세기 후반에는 네덜란드의 파워가 축소되고 영국이 유럽의 부상하는 헤게모니가 되었다. 청나라 정부는 이러한 세계 정세의 흐름을 파악하지 못했다. 반면 유럽의 중국에 관한 지식은 주로 청나라 조정에서 활동하고 있는 예수회 선교사들의 기록들을 통해 향상되었다. 영국이 중국에 파견한 매카트니 사절단은 청나라 조정에게 영국이 중국에 조공을 바치는 야만의 나라가 아니라 중국과 동등한 지위의 제국이라는 인상을 준 최초의 시도였다. 매카트니 경은 조지 3세의 서신을 건륭제에게 직접 전달할 것을 요청했으며, 자신과 조지 3세 그리고 그의 조국인 영국에게 모욕적인 커우터우를 거절했다.

매카트니 경은 청더에 있는 피서산장에 임시로 설치한 거대한 천막 안에서 한쪽 무릎을 꿇고 서신을 전달하도록 허용되었다. 이것은 중국의 전통적인 외교상의 의전에는 위배되는 것이었다. 그럼에도 불구하고 매카트니 사절단은 청나라 조정에 의해 공식적인 조공 사절단으로 기록되었다. 청나라 조정과 의미 있는 협상에 들어가려 했던 매카트니의 모든 시도들은 차단되었다. 조지 3세에게 '내리는' 첫 번째 칙령에서 건륭제는 베이징에 영국 대표부 설치를 요구하는 영국 군주의 요청을 불합리하다는 이유로 거절했다. 그리고 그는 '우리는 모든 것을 소유하고 있으며, 영국에서 생산되는 물건은 필요 없다'고 말했다. 무역 자유화를 거부하는 두 번째 칙령에서 건륭제는 중국은 세계의 중심이기 때문에 무역을 하는 장소가 아니라는 점을 분명히 밝

혔다. 모든 사무역은 광저우에서 계속될 것이며, 다른 항구는 개방하지 않을 것이고, 중국 영토에 영국의 야만적인 상인들이 재외상관을 설립하는 것을 용납하지 않겠다고 했다.

중국의 세계 질서 체계는 적어도 청나라 조정이 보기에는 상처를 입지 않았다. 매카트니에 뒤이은 한 네덜란드 사절단을 마지막으로 유럽의 사절단은 더 이상 중국의 황제 앞에 머리를 조아리지 않았다. 1816년에 두 번째 영국 사절단을 이끈 애머스트 경은 중국의 의례에 따를 것을 거부했다. 나폴레옹 전쟁(1796–1815)에서 승리한 영국이 세계 최강의 제국이 되었을 때였다. 이후 유럽 국가들은 남중국해에서 그들의 지배력을 강화했다. 영국이 바타비아(자카르타의 옛 이름)를 네덜란드에 반환한 뒤 싱가포르는 1819년에 영국의 식민지가 되었다. 5년 뒤 버마와의 전쟁에서 영국은 말레이 반도 이외에도 아라칸과 테나세림을 지배하게 되었다. 네덜란드의 자바 통치는 더욱 확대되고 강화되었다. 말레이 군도 어디서나 네덜란드의 존재를 느낄 수 있었다. 동남아시아와 중국의 해상 무역 네트워크는 계속 작동했지만 동남아시아는 점차적으로 유럽 열강들이 주도하는 글로벌 경제의 영향권에 들어갔고, 글로벌 경제권에 속하지 못한 중국은 고립되기 시작했다.

스웨덴의 문익점

　차 무역이 성행하기 시작하고 유럽으로 수입되는 차의 양이 급증함에 따라 몇몇 유럽인들이 중국에서 차 씨앗과 차나무를 자기 나라로 가져가 재배하려는 시도들이 있었다. 그 대표적인 예가 스웨덴의 식물학자 칼 린네우스 Carl Linnaeus(1707–1778)다. 차를 비롯하여 이국적인 중국 상품들을 구매하기 위해 유럽인들이 엄청난 양의 은을 낭비하고 있다는 사실을 안타깝게 여기고 있던 린네우스는 1741년에 중국과 일본뿐만 아니라 유럽에서도 차를 재배할 수 있다는 결론을 내렸다. 그는 제자를 시켜 차 종자를 중국에서 가져오게 했으나 돌아오는 항해에서 적도의 열기에 차 씨앗이 썩어버렸다. 차 씨앗을 육로를 통해 중국에서 러시아를 거쳐 스웨덴으로 가져올 수만 있다면 차 재배에 성공할 수 있다고 생각하고 있던 린네우스는 그의 동료 학자인 핀란드 식물학자 페르 캄Pehr Kalm이 러시아의 대상隊商과 함께 육로를 통해 중국으로 들어간다는 소식을 듣고 환호를 질렀다. 그러나 캄은 한 알의 차 씨앗도 중국에서 가져올 수 없었다.

　1757년에 스웨덴 동인도회사는 오랜 항해를 견뎌내고 생존한 두 그루의 '차나무'를 린네우스에게 보냈다. 그러나 웁살라의 식물원에서 꽃이 피었

을 때 이 나무들은 차나무가 아닌, 차나무와 비슷하게 생긴 동백나무였다. 1763년에 린네우스는 핀란드Finland호의 선장인 칼 구스타프 에셰베리Carl Gustaf Ekeberg가 그가 가르쳐 준 대로 광저우를 떠나기 전에 그릇에 차 씨앗을 심었다는 소식을 들었다. 이 씨앗들은 항해를 하는 동안 싹을 틔웠고, 배가 스웨덴 항구인 구텐베르그에 도착했을 때 28뿌리의 차나무가 자라고 있었다. 웁살라에 1차로 도착한 14뿌리의 차나무는 죽어버렸다. 두 번째 다발은 에셰베리의 아내가 운반했다. 그녀는 차의 뿌리를 감싸고 있는 흙이 떨어져 나가지 않게 하기 위해 여행 내내 차나무를 그녀의 무릎 위에 올려놓았다. 그녀의 노력 덕분으로 린네우스는 1763년에 마침내 중국에서 가져온 살아 있는 차나무를 받게 되었다. 그러나 불행하게도 에셰베리가 중국에서 가져온 차나무들은 스웨덴의 혹독한 날씨를 견뎌내지 못하고 하나씩 죽기 시작했다. 결국 1781년에 마지막으로 남아 있던 차나무가 죽었다.

차에 대한 수요가 지속적으로 증가하자 1793년에 조지 3세는 영국 역사상 최초로 특사를 중국에 파견했다. 영국이 중국에 특사를 파견한 목적은 그들이 가한 무역 규제를 완화하고, 창장 삼각주에 있는 한 섬에 무역 기지를 설치하고, 베이징에 영구히 대사관을 설치하고, 기독교 전파의 허가를 얻어내는 것이었다. 이 막중한 임무를 맡은 이는 조지 매카트니 경이었다. 매카트니 경이 영국왕의 요구를 거절한 건륭제에게 머리를 조아리는 것을 거부함으로써 협상은 실패로 끝났다. 육로를 통해 베이징에서 광저우로 돌아오던 길에 매카트니의 사절단은 중국 남부의 차 재배지를 지나면서 차 종자를 채집하여 캘커타의 식물원으로 가져갔다. 이 씨앗은 캘커타에서 영국의 저명한 식물학자인 조셉 뱅크스(1743–1820)가 지켜보는 가운데 싹을 틔웠다. 1816년 애머스트 경이 이끄는 중국으로 파견된 영국의 두 번째 사절단 또한 협상에 실패했다. 영국으로 돌아가는 길에 그들을 태운 알체스테호Alceste는 수마트라 해안 근처에서 좌초되었다. 배에 탔던 사람들은 모두 생존했으나 그들이 가져갔던 차나무는 사라졌다.

중국과의 무역에서 차와 교환하기에 적당한 상품이 없었던 영국과 다른 유럽 국가들은 그들이 스페인에게 설탕 및 다른 물건들을 팔아서 얻은 은으로 중국에 지불할 수밖에 없었다. 스페인은 세계에서 은 매장량이 가장 많은 멕시코와 페루 그리고 볼리비아의 은 광산을 장악하고 있었다. 1730년에 5척의 영국 동인도회사 소속의 선박이 582,112 냥의 은을 싣고 중국에 도착했다. 1708년에서 1760년까지 은은 영국 동인도회사가 중국에 수출하는 물품의 87.5%를 차지했다. 그러나 이러한 상황은 오래 지속되지 않았다.

영국, 프로이센 그리고 하노버가 오스트리아, 프랑스, 러시아, 스웨덴 그리고 작센과 맞붙어 영국이 아메리카 식민지 경영에 대한 프랑스의 야욕을 잠식시킨 7년 전쟁(1756–1763)은 동아시아에 대한 은 공급을 고갈시켰다. 1764년에 자금이 부족했던 영국 동인도회사는 마카오의 사채업자들에게 엄청난 금액의 긴급 대출을 요청해야 했다. 미국의 독립전쟁(1775–1783)은 은의 위기를 더욱 심화시켰다. 그래서 1779년에서 1785년까지의 기간 동안 한 닢의 스페인 은화도 영국에서 중국으로 운반되지 않았다. 동시에 전쟁을 벌이는데 드는 엄청난 비용을 대기 위해 차에 부과하는 세금이 1772년의 64%에서 1777년에는 106% 그리고 1784년에는 119%로 올랐다. 이러한 과도한 세금 부담은 결과적으로 불법적인 차 거래의 성행을 부추겼다. 통계에 의하면, 1770년대에 매년 700만 파운드의 차가 영국으로 밀수입되었다. 당국에 신고된 차의 양이 약 500만 파운드인데 비하면 엄청난 양이다. 약 250척의 유럽 선박이 영국으로 차를 밀수하는 일에 동원되었다. 광저우에서 무역에 종사하는 프랑스, 네덜란드, 포르투갈, 덴마크 그리고 스웨덴 선박들이 운송하는 화물의 절반은 영국으로 향하는 차였다.

은을 대신하여 인도 면직물 그리고 무엇보다도 인도 아편이 동아시아 무역에서 영국에게 부를 안겨다준 새로운 상품으로 떠올랐다. 1700년대 초반에 아시아 전역에 걸쳐 아편이 불법으로 거래되었다. 1720년대에 마카오에 있던 스웨덴 역사가인 안더스 융스테트Anders Ljungstedt(1759–1835)

는 인도 동남부에 있는 코로만델 해안에서 가져온 몇 개의 아편 상자가 마카오로 유입된 사실을 기록했다. 9년 뒤 아편이 치명적으로 해롭다는 사실을 알게 된 옹정제는 아편의 수입을 금지했다. 그의 조치로 인해 유럽의 동인도회사들은 그들 회사 소유의 선박으로 아편을 중국으로 들여올 수 없게 되었다. 그 대신 아편 무역은 민간 상인들의 손으로 넘어갔다. 이들은 광동의 부패한 청나라 관리들과 거래함으로써 캘커타에서 영국 동인도회사로부터 구입한 아편을 중국으로 반입할 수 있었다. 스웨덴의 크리스토퍼 브라드Christopher Braad에 의하면, 1750년에 아편은 광저우에서 상자당 은 300–400냥(24–33 파운드)에 팔렸다고 한다.

아편으로 벌어들인 은으로 영국 동인도회사는 엄청난 양의 차를 사서 영국으로 가져갔다. 1767년 6월13일에 순전히 아편만을 실은 포르투갈 선박 반 보이지호Bon Voyage가 마카오에 도착했다. 1776년 덴마크인들은 대략 140파운드의 아편이 들어 있는 상자의 가격이 스페인 은화 300달러였다고 기록했다. 뇌물을 받고 밀수를 눈감아 주는 고관에서부터 외국 선박을 안전하고 외딴 항구로 안내해 주고 돈을 챙긴 어부에 이르기까지 많은 중국인들이 밀수업자들과 결탁했다. 포르투갈의 기록에 의하면, 1784년에 726상자의 아편이 마카오로 들어왔다고 한다. 1828년에는 이 숫자가 4,602상자로 불어났다.

상대방의 역사와 문화에 무지했던 영국과 중국 양 진영의 불행한 만남과 돈에 대한 탐욕과의 결탁이 19세기에 발발한 아편전쟁의 긴 도화선에 불을 당겼다. 동아시아에 유럽인들이 도착한 것은 중국에 엄청난 충격을 가했다. 몇 세기 동안 유럽은 엄청난 크기와 진보된 농업 그리고 교육에 대한 강조를 통해 아시아를 지배했다. 중국 국경 너머에 거주하는 유목민족들은 전쟁터에서 중국 군대를 물리칠 수는 있지만 물질적인 부에 있어서나 문화적으로 세련됨에 있어서 결코 중국을 능가할 수는 없었다. 그들이 중국을 통치하기 위해 스스로 중국화가 되어야 했다는 사실이 이것을 증명한다. 이와는 대

조적으로, 유럽인들은 전제적인 만주족 청나라 관리들에게 그들의 세계관을 완전히 뒤엎는 태도를 보여줬다. 이 붉은 수염의 '야만인들'은 중국을 향해 복종할 기색을 전혀 보이지 않았고, 중국이 발명한 화약으로 이제까지 중국이 갖고 있던 어떠한 무기보다도 훨씬 더 강력한 대포를 만들었으며, 모든 분야에서 중국을 앞선 그들의 기술이 유교경전을 외우는 것을 한심스러운 시간 낭비로 보이게 만들었다. 게다가 이 탐욕스러운 유럽인들은 그들이 야기한 괴로움을 완화하는데 필요한 약, 즉 현실 도피와 망각에 가장 효과적인 아편을 팔러 다녔다. 계몽, 자본주의 그리고 십자가를 앞세운 유럽의 공격을 당한 중국의 거만하고 부패한 관리들의 반응은 유럽인들이 제공하는 아편이라는 '진정제'를 구매하여 파이프에 불을 붙이고 환각의 구름과자를 허공으로 내뿜는 것이었다.

영국에서는 지구의 반대편에서 행해지고 있던 불법적인 아편 무역에 관해 잘 알지 못했다. 귀족뿐만 아니라 영국의 급성장하는 번영의 혜택을 입은 임금노동자들의 여가와 쾌락을 향한 꿈은 영국에서 멀리 떨어져 있는 식민지들에서 긁어모은 엄청난 부를 통해 실현되었다. 런던의 커피하우스가 남성들의 전유물인데 반해 티가든tea garden은 온 가족이 헨델의 음악과 스키를 게임 그리고 잔디 볼링을 즐기고 빵과 버터와 함께 제공되는 따뜻한 초콜릿과 커피 그리고 차를 마실 수 있을 뿐만 아니라 이성을 만날 수 있는 최적의 장소였다. 런던 최초의 티가든인 복스홀 가든스Vauxhall Gardens는 1732년에 오픈했고, 첼시에 있는 라넬라 가든스의 원형 홀Rotunda of Ranelagh Gardens은 1742년에 일반에 공개되었다.

[그림10] 첼시에 있는 라넬라 가든스의 원형 홀

18세기에는 홍차와 녹차 모두 영국에서 유행했다. 그러나 점차 영국은 홍차를 마시는 나라가 되었다. 영국인들이 홍차를 선택한 데에는 여러 가지 이유가 있다. 몸을 따뜻하게 하는 홍차의 특성이 녹차보다 영국의 추운 날씨에 더 잘 맞았고, 홍차의 강한 향이 영국인들의 취향에 더 잘 어울렸고, 홍차는 녹차보다 우유나 설탕을 타서 마시기가 좋았다. 그리고 녹차는 홍차보다 불순물이 섞이기가 더 쉬웠다.

산업혁명 초기 공장들의 진보적인 고용주들은 하루 14시간을 힘들게 일하는 노동자들에게 일하는 중간에 차를 마시며 쉴 수 있는 시간인 티 브레이크tea break를 제공했다. 그래서 차는 영국이 산업혁명을 달성하는데 없어서는 안 될 역할을 담당했다. 차가 없었다면 노동자들은 귀청이 찢어질 것 같은 기계의 굉음을 견뎌내지 못했을 것이다. 그리고 차와 같은 끓인 음료가 갖고 있는 살균 작용이 없었다면 공장에서 일하기 위해 도시로 몰려든 수많은 사람들이 엄청난 위력을 지닌 전염병에 노출되었을 것이다. 차는 또한 술과의 전쟁에서 술을 퇴치할 수 있는 매우 긴요한 수단이었다. 술을 입에도

대지 않는 금주가라는 뜻을 지닌 'teetotal'은 'tea차'와 'temperance금주'를 합성한 단어이다. *Oxford Dictionary*는 이 단어가 1834년에 만들어진 신조어이며, 'tea–temperance' 운동의 중심인 프레스턴Preston이 이 신조어가 탄생하게 된 발원지임을 밝히고 있다. 1833년에 프레스턴에서 있었던 성탄절 다회茶會에서 1,200명의 사람들이 'temperance'라는 글자가 찍힌 앞치마를 두른 40명의 알코올 중독을 극복한 사람들이 제공하는 200갤런(900리터) 용량의 보일러로 끓인 차를 마셨다.

시누아즈리와 18세기
전후 유럽의 중국 인식

18세기 유럽의
중국 지식정보 유통

　시누아즈리Chinoiserie는 중국에 대한 유럽인들의 열광의 산물이다. 17세기 후반에서 18세기 후반 유럽인들의 상상력이 만들어낸 시누아즈리는 유럽의 인테리어 디자인, 장식미술, 건축 등 다양한 방면에 반영되었으며, 유럽에서 로코코 예술이 탄생하게 된 계기가 되었다. 시누아즈리는 유럽인들의 중국에 대한 인식과 그들의 상상력이 결합된 산물이다. 간단히 말하자면, 시누아즈리는 유럽인들의 중국 해석이라고 할 수 있다.

　시누아즈리는 학자나 지식인들과는 취향이 다른 유럽의 귀족과 부호들에 의해 형성되었다. 중국 자기의 아름다운 장식과 우수한 품질에 매료된 그들은 민감하게 그들의 생활에 중국적인 요소들을 반영했으나, 중국에 대한 매우 모호한 지식을 갖고 있었다. 그들은 중국으로부터 수입한 중국 물건들의 열렬한 수집가들이었으며, 중국의 장인들에게 그들이 좋아하는 스타일의 중국 물건의 제작을 주문했다. 여기에는 중국에 대한 그들의 인식과 상상력이 반영되었다. 이것이 시누아즈리를 형성하게 된다.

　17세기 후반과 18세기 후반에 절정을 이룬 시누아즈리에 반영된 유럽인들의 중국에 대한 선입관 형성의 주된 원천은 중국을 여행했던 선교사들의

기록들과 유럽에 수입된 중국 물건들이었다. 16세기 초반에 포르투갈인들이 중국에 도착한 이후 유럽과 중국의 교류가 활발해지기 시작했다. 자기, 칠기, 직물 등과 같은 중국 수출품들이 17세기 중반부터 대량으로 유럽으로 유입되기 시작했다. 중국 물건들의 수입에 뒤이어 예수회 선교사들이 중국을 향해 출발했다. 그들은 중국에서 보고 들은 것을 기록했고, 유럽으로 보내진 그들의 보고서는 유럽에 있는 그들의 동료들에 의해 편집, 간행되었다.

로마인들에게 중국은 '비단의 땅'으로 인식되었다. 그들은 중국을 '케세이 Cathay'라고 칭했다. 유럽인들에게 케세이에 대한 첫 번째 환상을 제공한 사람은 베네치아 상인 마르코 폴로였다. 1298년에 제노바에 있는 한 감옥에 갇힌 그는 운 좋게도 피사 출신의 루스티첼로Rustichello라는 모험소설 작가를 감방 친구로 만나 그에게 그의 파란만장한 여행기를 들려줄 수 있었다. 그 결과로 탄생한 것이 우리에게 '동방견문록'이라는 이름으로 잘 알려진, 14세기 초반에 출판된 ≪세계 경이의 서Il Milione: Le divisament dou monde≫이다. 이 책은 케세이에 관한 가장 흥미로운 이야기를 제공했다. 중세 유럽인들에게 알려진 중국은 현명한 정부와 공손한 예의를 갖춘 사람들 그리고 이국적인 자연 환경과 보물들로 가득 찬 땅이었다. 마르코 폴로의 책은 몇 세대에 걸쳐 유럽인들이 인식해왔던 동방에 대한 환상을 더 확고하게 했으며 중국에 대한 불완전하고 낭만적인 이해라고 볼 수 있는 시누아즈리가 탄생하는데 주된 역할을 담당했다.

마르코 폴로보다 더 광범위하게 세계를 여행한 유럽인은 일찍이 없었다. 북극해에서부터 아프리카의 잔지바르에 이르기까지 그가 여행했던 세계 각 지역들에 관한 이야기들이 ≪동방견문록≫에 실려 있다. 이 책에서 그가 제공한 대부분의 정보는 정확했지만, 일부 사실들은 우화와 구별이 어려울 정도로 신빙성이 없어 보인다. 13세기에 살았던 베네치아인들에게 마르코 폴로가 이 책에서 들려주는 꼬리가 달려 있거나 개의 얼굴을 하고 있는 사람들에 관한 이야기는 사람을 한 입에 꿀꺽 삼켜버리는 엄청난 크기의 뱀에 관한

이야기만큼이나 기이했다.

마르코 폴로의 뒤를 이어 중국을 여행한 유럽인들은 그들이 본 것을 기록했다. 프란체스코회 선교사인 오도릭Friar Odoric(1286–1331)은 14세기 초반에 베이징에서 3년 간 체류하고 이탈리아로 돌아와 여행기를 저술했다. 오도릭은 원나라 황족들과 많은 시간을 보냈던 마르코 폴로와는 달리 관찰력 있게 케세이에 관한 기억에 오래 남을 유익한 정보들을 유럽인들에게 전달했다. 유럽인들은 오도릭의 여행기를 통해 중국 여성들이 전족을 하고, 중국의 관리들이 지나치게 길게 손톱을 기르고, 중국인들이 가마우지를 물고기를 잡는데 이용한다는 사실을 알게 되었다. 14세기 중반에는 요한 만데빌 경Sir John Mandeville이 쓴 ≪요한 만데빌 경의 여행기The Travels of Sir John Mandeville≫라는 중세 베스트셀러가 등장한다. 원래 프랑스어로 출판되었다가 이후 10개 국어로 번역된 이 책은 케세이에 관한 '허무맹랑한' 신화를 굳히는데 주도적인 역할을 했다.

포르투갈의 탐험가 바스쿠 다 가마가 희망봉을 돌아 인도로 가는 루트를 발견하여 유럽이 중국과 해상 무역을 하게 되는 시대가 개막되기 전 유럽인들의 중국 인식은 주로 중동과 중앙아시아의 중개인들이 들려주는 이야기와 마르코 폴로의 ≪동방견문록≫에 의존했다. 해상 루트의 개발로 포르투갈과 스페인의 상인들은 직접 중국과 교역을 하게 되었지만 중국에 관한 그들의 지식은 무역에 관한 일과 해안지역에 국한되어 있었다.

유럽인들의 중국에 대한 이상화된 선입관은 주로 중국에서 선교활동을 펼치던 예수회 선교사들이 유럽의 예수회에 보낸 보고서가 유럽에 유통됨으로써 형성되었다. 중국에서 활동했던 예수회 선교사들은 유럽에 보내는 보고서에서 유럽의 예수회에게 중국에 대한 긍정적인 이미지를 심어 주기 위해 중국에 관한 사실을 부분적으로 왜곡하고 중국을 이상화했다. 이렇게 함으로써 그들은 유럽 예수회로부터 재정적인 지원과 중국에서의 지속적인 선교활동을 보장받을 수 있었다.

중국에 오랜 기간 체류했던 예수회 선교사들은 중국문화에 관한 심도 있는 지식을 쌓을 수 있었다. 또한 그들은 항구 도시를 떠나 중국 내륙을 여행하며 중국의 지리와 중국인들의 삶을 관찰할 수 있었다. 이탈리아 출신의 예수회 선교사인 마테오 리치Matteo Ricci(1552–1610)가 쓴 ≪중국잡기中國雜記≫는 서구인들에게 중국의 지리, 지방정부, 사회관습, 과학과 산업, 종교 그리고 철학 등 중국에 관한 종합적인 지식정보를 제공했다. 이 책으로 인해 서구인들은 처음으로 중국문화에 대한 개괄적인 이해를 가지기 시작했다. 포르투갈 출신의 예수회 선교사 알바로 드 세메도Alvaro de Semedo(1585–1658)가 포르투갈어로 쓴 ≪중국 제국The Chinese Empire≫은 1641년에 출간되자마자 스페인어, 이탈리아어, 프랑스어 그리고 영어로 번역되었다. 이 책은 마테오 리치의 책과 마찬가지로 중국 지리, 정부, 사회, 일상생활, 예술과 공예, 언어, 민족 등 중국에 관한 종합적인 정보를 제공했다. 마테오 리치나 세메도와 같은 중국에 체류했던 선교사들의 기록은 유럽에 있는 그들의 동료들에게 중국과 중국문화에 관한 비교적 정확한 정보를 제공했다.

징더전에 교회를 세운 프랑스 예수회 선교사인 프랑수아 사비에르 덩트레꼴르François–Xavier Dentrecolles(1664–1741)는 1712년과 1722년에 자기 제작에 관한 장문의 편지를 중국과 인도 예수회 선교의 회계 담당자인 루이 프랑수아 오리Louis–François Orry에게 보냈다. 이 편지는 34권 분량의 ≪예수회 선교사 서신집*Lettres édifiantes et curieuses, écrites par des missionnaires de la compagnie de jesus*≫에 수록되었다. 이 책은 유럽인들을 위해 중국에 관한 폭넓은 주제를 다룬 최초의 지식정보 자료라고 할 수 있다. 이 자료는 프랑스 예수회 신부로 중국역사를 연구하는 학자이자 루이 14세(재위 1643–1715)의 사제를 지냈던 장 바티스트 뒤 알드Jean–Baptiste du Halde(1674–1743)에 의해 ≪중국지*Description de l'Empire de la Chine*≫(1735)에 수록되었다. 뒤 알드의 자료는 볼테르Voltaire(1694–1778)를 비롯

한 당시 유럽의 계몽주의 사상
가들이 중국에 대한 긍정적인
견해를 갖는데 일조했다.

17세기 전반 네덜란드 동인
도회사(Vereenigde Oostndische
Compagnie, 이하 VOC)는 포
르투갈의 마카오 무역 독점권
을 저지하는데 실패한 뒤 1655
년에서 1685년까지 4차례에
걸쳐 사절단을 베이징에 파
견했다. 이 사절단들의 기록
과 중국을 여행한 선교사들의
보고서들은 당시 서유럽인들
이 얻을 수 있는 유일하게 신

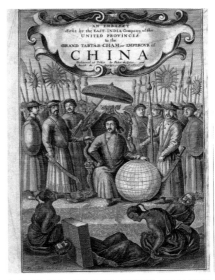

[그림11] 뉴호프 《중국 체험기》의 영어판 《중국 사절단》
의 권두 삽화. 1669년. University of Michigan
Libraries

뢰할 만한 중국 관련 지식정보였다. VOC의 첫 번째 베이징 사절단에 기록
자로 동행했던 요한 뉴호프는 1655년에서 1657년까지 광저우에서 베이징
까지 2,400km를 여행하면서 그가 목격한 중국의 모습들을 그림으로 그렸
다. 삽화가 풍성하게 들어간 뉴호프의 중국에 관한 기록 《중국 체험기China
Memoirs》는 중국에 관한 설명과 함께 삽화가 포함되어 있는 최초의 책이다.
1665년에 네덜란드에서 출판된 이 책은 서적상이자 미술상인 야곱 반 뫼흐
Jacob van Meurs(대략 1619–1680)가 1660년대와 1670년대에 유럽에서 멀리
떨어진 지역들을 도해한 2절판 시리즈물의 하나였다.

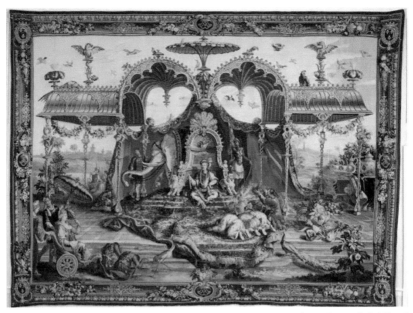

[그림12] "황제 알현". <중국 황제에 관한 이야기> 시리즈의 일부. 태피스트리. 프랑스 보베. 1732년 이전. 양모와 비단. 318㎝×503㎝. The Fine Arts Museum of San Francisco

　뉴호프의 지식정보들을 시누아즈리에 적용한 가장 좋은 예는 18세기 초반에 프랑스 보베Beauvais에서 제작된 <중국 황제에 관한 이야기The Story of the Emperor of China>라는 태피스트리이다. 이 시리즈는 기 루이 드 베르낭살Guy–Louis de Vernansal(1648–1729)의 주도하에 프랑스의 몇몇 저명한 예술가들이 그린 밑그림에 의거하여 태피스트리로 제작되었다. 이 시리즈는 여러 차례 재생산되었는데, 'Tenture Chinoise(중국식 태피스트리)'라는 이름으로 알려졌다. 이 시리즈는 그 첫 번째 'Tenture Chinoise'이다. 이 태피스트리 시리즈에 묘사된 중국 황제는 허리에 손을 둔 위치, 기다란 진주 목걸이, 옆으로 기울인 고개, 아래로 처진 콧수염 등 1669년에 간행된 뉴호프의 ≪중국 체험기≫ 영어판 ≪중국 사절단Embassy to China≫의 권두 삽화에 나타난 중국 황제의 모습과 많이 닮았다. 뉴호프의 책 권두 삽화의 영향

을 받은 것이다. 하지만 유사함은 여기에서 끝난다. 이 시리즈의 "황제 알현 The Audience of the Emperor"를 뉴호프의 책 권두 삽화와 비교해 보자. 높은 단 위 왕좌에 황제가 앉아 있고, 그의 앞에는 여러 사람들이 무릎을 꿇고 머리를 조아리고 있으며, 황제의 뒤에 시종들이 서 있는 모습은 권두 삽화와 같다. 그러나 날개 달린 용, 왕좌를 장식하고 있는 공작 깃털, 왕좌 뒤에 서 있는 거대한 코끼리, 단 아래를 활보하고 있는 황새, 계단 위에 서서 황제를 물끄러미 바라보고 있는 공작, 황제 머리 위로 날아다니는 이국적인 새들 그리고 바닥과 왕좌 뒤를 장식하고 있는 양탄자. 한 나라를 다스리는 군주가 살고 있는 궁전의 모습이라기보다는 동물 서커스단의 모습을 보는 듯한 인상을 준다. 이것은 보베 예술가들에 의해 창조된 시누아즈리다. 그들의 눈에 비친 중국의 모습이다.

프랑스어(1665), 독일어(1666), 라틴어(1668) 그리고 영어(1669)로 번역된 뉴호프의 책은 독일 출신의 예수회 신부인 아타나시우스 키르허 Athanasius Kircher(대략 1601–1680)가 쓴 ≪중국도설≫과 함께 17세기 후반 중국에 관한 가장 영향력 있는 기술들로 평가된다. 또한 이 책에 실려 있는 150장의 삽화는 유럽 최초의 시누아즈리 창조자들에게 풍요로운 상상력의 원천을 제공했다.

키르허의 ≪중국도설≫은 1667년에 라틴어로 암스테르담에서 처음으로 출판되었다. 이어서 1668년에는 네덜란드어로, 1669년에는 축약된 영어판으로, 1670년대에는 확장된 불어판으로 출판되었다. 17세기 후반에 프랑스어가 지배적인 유럽어로 등장하자 불어판이 널리 인용되었다. 이 책은 모두 6부로 나누어져 있다. 제1부는 1625년 산시성 시안에서 발견된 옛 시리아어가 새겨진 기념비에 대한 해석 문제를 다룬다. 제2부는 중국으로 가는 다양한 선교 루트를 다루고 있다. 제3부에서는 우상숭배, 제4부는 중국에서 발견된 매우 환상적인 자연 및 인공적 요소들을 다루고 있고, 제5부에서는 중국의 건축과 공예품 그리고 제6부에서는 중국 문어文語에 대한 설명을 시도한

다. 이 책의 규모와 범위는 당시 중국에 대한 유럽인들의 지식 정도를 감안한다면 매우 야심적인 것이라고 할 수 있지만 이 책의 저자인 키르허 신부가 당시 유럽의 대다수 중국학자들의 경우와 마찬가지로 중국에 관해 별로 아는 바가 없었다. 그는 예수회가 확보하고 있던 중국을 다녀온 선교사들의 기록 자료를 수집, 편집했다. 그래서 중국에 관한 그의 기술은 일관되지 않는다. 이 책에는 중국을 극찬하는 부분과 극도로 혹평하는 부분들이 뒤섞여 있다. 예를 들자면, 제3부의 제1절에서 키르허는 중국을 '세상에서 가장 부유하고 가장 강력한 국가'로 지칭하고 있으며, 자연과 과학기술이 서로 잘 어우러져 중국이 마치 '딴 세상'에 있는 나라처럼 여겨진다고 기술했다. 키르허는 중국을 하나의 유토피아로 묘사하고 있다. 그러나 그의 묘사는 부정확한 점들로 가득하다. 키르허의 ≪중국도설≫은 예수회가 17세기 중국에 관한 지식정보를 수집하여 유럽으로 확산시키는 데 큰 역할을 담당했다. 이 책은 중국의 지리, 언어, 종교 및 동물군에 관한 백과사전식의 광범위한 지식정보를 유럽에 유통시키는 과정에서 매우 중요한 역할을 했다. 하지만 그가 전하는 정보의 상당 부분이 그의 비전秘傳주의적인 입장에서 왜곡되었다. 키르허는 중국문화에 대한 심도 있는 관심과 지적인 애정이 부족하다. 그의 책 ≪중국도설≫은 그의 세상에 관한 백과사전적인 호기심의 발로라고 할 수 있다.

장 드니 아티레Jean–Denis Attiret(중국 이름은 왕치성王致誠, 1702–1768)는 프랑스 출신의 예수회 수도사로 건륭제 때 중국에 파견되어 30여 년간 청나라 궁정화가로 활동한 인물이다. 그는 원명원圓明園의 계상궁啓祥宮에 배속되어 궁정 소용의 각종 장식화와 황제 관련 기록화 제작에 참여했다. 로코코 시대는 판화의 전성시대였다. 이 시기에 유럽에서 일어난 중국 문화에 대한 관심과 그로부터 배태된 시누아즈리 열풍을 일으키는 데 저렴하게 보급된 판화가 큰 역할을 했다. 대량 복제가 가능한 판화는 다양한 지식을 보급하는 데 일익을 담당했다. 아티레가 당시 건륭제의 총애를 받고 있던 이

탈리아 출신의 선교사 화가 카스틸리오네Giuseppe Castiglione, 중국 이름은 낭세녕郎世寧, 1688–1766), 독일 출신의 예수회 선교사 화가 이그나즈 지 첼바르트Ignaz Sichelbarth(중국 이름은 애계몽艾啓蒙, 1708–1780), 다마센J. Damascene(중국 이름은 안덕의安德義, 1781년 졸) 등과 함께 그린 16장의 밑 그림을 토대로 파리에서 발간된 ≪평정서역전도平定西域戰圖≫ 판화집 보급 판은 그 중추적 역할을 담당했다. 이 판화들은 건륭제가 1758년부터 1760년 사이에 행해졌던 자신의 변방 이민족 정벌에서 거둔 승리를 기념하기 위해 제작하게 한 것으로, 원본은 가로 90.8㎝, 세로 55.4㎝의 대형판이다. 보급판 은 프랑스측이 왕실 보관용 일부를 제외한 200부를 1772년과 1775년 두 차 례에 걸쳐서 청나라 궁정에 인도한 뒤 이 원본을 축소하여 출간한 것으로, 원본 제작에 참여했던 장 필립 르 바Jean–Philippe Le Bas의 제자 이시도르 스타니슬라스 엘망Isidore–Stanislas Helman(1743–1809)이 판각한 것이다. 아티레는 ≪평정서역전도≫ 판화집 밑그림 외에 아미오Père Jean–Joseph– Marie Amiot(1718–1793) 신부를 통해 그의 또 다른 밑그림들도 프랑스에 보냈는데, 이것 역시 엘망에 의해 24장의 판화집으로 제작되어 널리 유통되 었다. ≪중국 황제들의 기억할만한 행적들Faits memorables des empereurs de la Chine≫이라는 제목 아래 주로 공자와 관련한 행적들을 묘사한 이 판화집 은 아티레가 죽은 지 20년이 지난 1788년에 출간되어 ≪평정서역전도≫ 판 화집과 함께 18세기 후반 유럽의 시누아즈리 열풍에 일익을 담당했다고 한 다.

아티레는 18세기 유럽인들의 정원에 관한 시누아즈리 형성에도 지대한 영향을 끼쳤다. 1743년에 아티레가 베이징에서 파리로 보낸 장문의 편지 "에트르 에디피응트Lettres Edifiantes(모범적인 교훈을 주는 편지들)"에 포함 된 중국 정원에 관한 설명은 유럽에서 출판된 중국 원림 미학에 관한 최초의 저작물들 가운데 하나라고 할 수 있다. 이 편지에는 또한 원명원에 관한 그 의 설명이 포함되어 있다. 1749년에 파리에서 프랑스어로 출간된 아티레의

편지는 유럽에서 중국식 정원이 유행하는데 지대한 영향을 끼쳤으며, 조경에 있어 엄격하고 고도로 정형화된 프랑스풍 정원에서 보다 그림 같은 영국의 풍경식 정원으로 변화하는 취향의 혁명을 부추겼다. 아티레의 편지는 18세기 유럽에서 가장 널리 읽혀진 중국 정원에 관한 가장 훌륭한 지식정보였다. 이 편지에서 아티레는 특정한 경관이나 건축물에 관한 언급 없이 구불구불한 길, 다리 그리고 수로와 연못, 언덕 그리고 수많은 정원수들 사이에 위치한 작고 화려한 정자 등 중국식 정원의 디자인과 미학적 원칙들에 관해 개관했다.

아티레의 편지가 1752년에 조셉 스펜스Joseph Spence(1699–1768)에 의해 ≪베이징 근처에 있는 중국 황제의 정원에 관한 특별한 설명: 아티레가 파리에 있는 그의 친구에게 보낸 편지에서(A Particular Account of the Emperor of China's Gardens near Pekin: In a Letter from F. Attiret to His Friend in Paris)≫라는 제목으로 영어로 번역되어 출간된 지 1년 뒤인 1753년에 20장의 동판화 시리즈가 출간되었다. 이 동판화 시리즈는 영국에서 최초로 실제 중국 정원들의 이미지를 유통시키려 했던 시도들 가운데 하나였다. 대부분의 동판화는 이탈리아 출신 선교사로 중국에 파견되어 1711년에서 1723년까지 강희제(재위 1661–1722)와 옹정제(재위 1722–1735)의 궁정에서 화가이자 동판화 제작자로 활동했던 마테오 리파Matteo Ripa(1682–1746)가 1713년에 청더承德에 있는 강희제의 여름별장인 피서산장避暑山莊을 묘사한 것을 근간으로 했다.

리파는 강희제로부터 ≪어제피서산장시御製避暑山莊詩≫(1712)에 수록된 판화를 서구식으로 해석하여 판각하라는 명을 받았다. 1713년에 완성된 리파의 동판화는 중국에서 제작된 최초의 동판화이며, 강희제의 새로이 지은 여름별장인 피서산장의 다양한 건축물들을 상세하게 묘사했다. 리파는 이 동판화 시리즈의 여러 세트를 1724년 이탈리아로 돌아가는 길에 영국 런던으로 가져가 공개하고 판매했다. 그 가운데 한 세트를 벌링턴의 3번째 백작

3rd Earl of Burlington이자 윌리엄 켄트William Kent(1685–1748)의 후원자인 리차드 보일Richard Boyle(1694–1753)이 구매했다. 또 다른 세트는 로버트 윌킨슨Robert Wilkinson의 손을 들어갔는데, 윌킨슨은 1753년에 리파의 동판화를 다시 판각하여 ≪베이징에 있는 중국 황제의 정원≫이라는 이름으로 출판하기로 결정했다. 이 동판화는 청나라 황제의 정원 이미지들을 보여주는 유럽에서 최초로 출판된 책이다.

[그림13] ≪베이징에 있는 중국 황제의 궁전≫ 가운데 리파의 작품을 모방한 15번째 동판화. 1753년

[그림14] 키르허의 ≪중국도설≫에 수록되어 있는 "Removing the Cobra's 'Snakestone.'" 1677년

　모두 20장으로 이루어진 이 동판화 시리즈에서 첫 번째와 마지막 동판화를 제외하고 18장의 동판화는 청더에 있는 피서산장의 경관을 묘사한 리파의 동판화를 근간으로 하여 환상적인 봉황과 오리, 학, 토끼, 사슴, 말, 소, 일꾼들과 농부들, 가마우지로 물고기를 잡는 낚시꾼, 궁녀들, 관료들 등을 가미했다. 여기에는 판각자들의 중국에 대한 인식, 즉 그들의 시누아즈리가 반영되어 있다. 예를 들어, ≪베이징에 있는 중국 황제의 궁전≫ 가운데 리파의 작품을 모방한 15번째 동판화에는 발가벗은 채로 뱀에 매달려 강에서 헤엄을 치고 있는 사람의 모습이 보인다. 이 뱀은 키르허의 ≪중국도설≫에 수록되어 있는 "Removing the Cobra's 'Snakestone.'"에 나타난 뱀과 매우 흡사하다. 각 판화의 하단에는 시로 쓴 해설을 달았다. 윌킨슨이 소장하고 있던

동판화를 포함하여 리파가 중국에서 가져온 동판화에는 강희제가 피서산장의 각 경관에 대해 붙인 제목의 이탈리아어 번역을 포함하여 리파가 손으로 쓴 메모가 적혀 있다.

독일 하노버 출신으로 프랑스 파리에서 판화가로 활동한 조르주 루이 르 루즈Georges–Louis Le Rouge(대략 1712–1792)는 기념비적 판화 시리즈라고 할 수 있는 ≪유행하는 새로운 정원에 관한 상세*Détail des nouveaux jardins à la mode*≫를 대략 1776년부터 1789년까지 순차적으로 출간했다. 전 유럽에 걸쳐 널리 읽혀진 이 판화집은 영국, 프랑스, 이탈리아 그리고 독일의 저명한 정원들, 체임버스의 프랑스판 ≪중국의 건축 설계Designs of Chinese Buildings≫, 중국 그림의 복사본과 중국 황제의 정원과 궁궐을 묘사한 판화, 중국식 이국적인 정자와 장식 도안 등 광범위한 내용을 다루고 있다. 르 루즈 판화 시리즈의 *Cahiers* 14–17은 실제 중국 정원을 묘사한 것들 가운데 전 유럽에 걸쳐 널리 읽혀진 최초의 실제 중국 정원 이미지를 제시하고 있으며, 이 이미지들은 아티레를 비롯하여 중국을 다녀온 사람들이 직접 눈으로 목격한 것들을 설명한 기록들을 뒷받침해주는 시각적인 증거물들이다. 이 판화 이미지들은 건륭제의 <원명원사십경시도圓明園四十景詩圖>를 다시 판각했으며, 리파의 피서산장 36경뿐만 아니라 1771년에 제작된 ≪남순성전南巡盛典≫에 수록된 삽화에서 많이 취해온 기타 궁궐과 명승지 등을 묘사하고 있다.

Cahier 15의 표지에 새긴 글에서 르 루즈는 원명원 이미지들은 구스타프 3세(재위 1771–1792)의 조언자이자 체임버스의 후원자인 스웨덴의 중국 애호가인 칼 프레드릭 쉐퍼Carl Fredrik Scheffer 백작(1715–1786)이 소유하고 있었으며, 백작은 그들에게 이것을 판각하도록 허용함으로써 영국 정원이 중국에 있는 정원들을 모방한 것임을 모든 사람들이 알게 되었음을 밝히고 있다.

루이 15세의 왕비인 마리 레슈친스카Maria Karolina Zofia Felicja Leszczynska(1703–1768)는 1761년 베르사유에 있는 그녀의 '작은 방petit

cabinet'을 자신이 직접 그린 시누아즈리풍의 정원 그림들로 장식했다. 시누아즈리 방을 그림으로 꾸미는 유행은 1770년대까지 계속되었다. 시누아즈리 방을 장식하기 위해 그림을 그려넣은 비단이 중국에서 수입되었다. 천은 벽지처럼 사용되었다. 그림을 그린 천은 매우 비쌌지만 그것을 살 수 있는 여유가 있는 상류층에게는 매우 인기가 있었다. 값비싼 천보다는 저렴하게 중국 방을 꾸미는 방법은 벽지나 트왈 드 죠이toile de Jouy를 사용하는 것이었다. 트왈 드 죠이는 음각한 동판을 사용한 직물이다. 대체로 장 피유망Jean Pillement(1728-1808) 스타일의 시누아즈리로 디자인했다. 단색으로 장식하는 이 직물은 아일랜드와 영국에서 제작 공정을 완벽하게 완성했지만, 1770년대에 프랑스 죠이에 공장이 세워지면서부터 프랑스에서 대량 생산되었다. 이 패션은 18세기 후반에 프랑스에서 가장 많이 유행했다.

[그림15] 트왈 드 죠이. 대략 1785년

정화의 보물선

18세기 초반에 고품질의 중국 벽지가 유럽으로 수입되었다. 중국에서 수입한 벽지는 둥글게 말아 놓은 것이 아니고 중국의 전통적인 족자나 병풍처럼 한 장씩 붓으로 그림을 그린 것이다. 당시 유럽의 상류층들은 중국에서 수입한 벽지를 액자로 표장하여 그들 저택의 실내를 장식했다. 자연스럽게 중국 벽지는 유럽 현지에서 생산되는 벽지 디자인에 많은 영향을 끼쳤다. 중국에서 수입한 벽

[그림16] 작자 미상. 15세기. <은거도>. 족자. 종이에 수묵 채색

지에 그려져 있는 다양한 주제의 그림들은 유럽인들의 마음을 사로잡았다. 18세기 중반에는 밝은 색상의 벽지가 유행했는데, 대부분 시누아즈리로 장식되었다. 그림15의 트왈 드 죠이에서 중국 벽지가 유럽의 시누아즈리 벽지에 영향을 끼친 좋은 예를 볼 수 있다. 이 트왈 드 죠이는 장 피유망 스타일로 디자인되었다. 한 중국인이 파라솔을 들고 있는 소년과 함께 그림의 오른쪽 상단에 있는 누각을 향해 계단을 오르고 있다. 이것은 중국의 전통 산수화에 자주 등장하는 구도이다. 그림16의 하단에는 작은 판자로 만든 다리 위에 두 사람이 서 있고, 그들 앞에 놓여 있는 거대한 아치형 바위 뒤로 사원이 보인다. 중국의 전통 산수화에서 사원은 신선들이 사는 유토피아를 상징한다. 다리는 현실세계와 유토피아의 경계를 상징하며, 다리 위에서 앞의 사람은 바위 쪽을 손으로 가리키며 뒤 사람을 유토피아의 세계로 인도하고 있다. 그림15는 이 구도를 시누아즈리로 해석한 것이라고 볼 수 있다.

1840년대에 사진이 발명되기 전 그림은 중국을 여행하는 유럽인들이 고

향에 있는 가족과 친구들에게 중국을 여행하고 있는 자신의 모습을 보여 줄 수 있는 유일한 방법이었다. 18세기 중반부터 중국과 서구 간의 교역이 증대하자 서구인들은 이국적인 동방에서의 생활에 대한 궁금증이 증폭했다. 광둥성 광저우는 중국이 서구에 개방하는 유일한 무역항이었고, 서구의 부녀자는 입항이 허용되지 않았다. 이러한 이유로 서구의 무역상들은 중국의 일상적 풍광을 담은 앨범을 주문했다. 이들의 수요에 부응하여 광저우 거리에는 서양화를 그리는 중국인들이 등장했다. 이들은 서양화 기법과 재료를 이용하여 오늘날의 그림엽서처럼 중국 풍광을 그려 외국인들에게 팔았다. 이들이 그린 그림을 '수출용 그림外銷畫'이라 불렀다. 광저우의 옛 중국거리老中國街에 작업실을 갖고 있던 Spoilum史貝霖(1770–1805 활동), Youqua煜呱(1840년대–1880년대 활동), 신중국거리新中國街에 스튜디오를 두고 작업했던 Lamqua關昌喬(1830–1860 활동)와 그의 아우 Tinqua關廷高 또는 聯昌(1840년–1870 활동) 등이 수출용 그림으로 이름을 날린 화가들이다. Spoilum은 유화로 중국과 서구 상인들과 선장들의 초상을 전문으로 그렸고, Lamqua의 작업실은 주로 공행 상인들의 정원 경관을 담은 그림을 제작했다. 광저우를 방문했던 서구의 예술가들, 예를 들어, 1785년에 광저우를 여행했던 토마스 다니엘Thomas Daniell(1749–1840)과 그의 조카 윌리엄 다니엘William Daniell(1769–1837)이 초기의 예술가에 속하며, 1825년에서 1852년까지 장기간 마카오에 체류했던 영국 화가 조지 친너리George Chinnery(1774–1852)는 19세기 전반기의 중국 남부 해안지역을 그린 가장 유명한 서구 예술가이다.

구아슈라는 불투명한 수채화 채료로 피스 페이퍼pith paper에 그린 4장에서 50장의 그림으로 이루어진 앨범들은 중국인들의 일상생활, 무역, 공예, 가구, 동식물 그리고 차, 비단, 자기 등 중국의 주요 수출품의 생산과정뿐만 아니라 광저우의 풍광을 비롯하여 상하이, 샤먼, 홍콩 등이 개항되었을 때 이 지역들의 풍광을 그림에 담았다. 중국의 다양한 이국적인 풍광을 그린 대

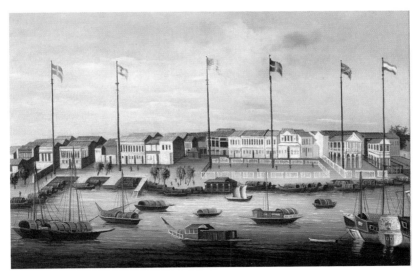

[그림17] 광저우의 13행을 묘사한 수출용 그림

형 화판들이 세트로 제작되어 유럽으로 운송되었다. 유럽인들은 중국에 대해 더 많이 알고 싶어 했고, 사진이 발명되기 전 시대에 그림은 시각적인 정보를 얻을 수 있는 가장 좋은 공급원이었다. 유럽 각국의 동인도회사들은 습관적으로 그들이 무역하는 아시아 국가들로부터 그림들을 가져왔다. 중국 그림은 주제의 다양성에서 다른 아시아 국가들의 그림들과 차별화되었다. 그들의 고객인 유럽인들이 무엇을 원하는지에 대해 너무나도 잘 알고 있던 광저우의 뛰어난 재능을 지닌 화가들은 매우 저렴한 가격에 아름다운 그림을 그릴 수 있었다. 높은 투자가치를 지닌 수출용 그림들은 대량으로 팔려나갔으며, 일부는 유럽과 미국의 박물관들에 의해 수집되었다.

　수출용 그림은 18세기와 19세기 유럽인들의 중국 인식 형성에 많은 영향을 끼쳤다. 이 그림들은 유럽과 미국 부호들의 시골집 벽을 장식했다. 영국의 파노라마 화가 로버트 버포드Robert Burford(1791–1861)는 1838년에 런던의 리스터 스퀘어Leister Square에 있는 그의 파노라마식 건물에 그가 바라

본 광저우를 전시했는데, 그의 파노라마 그림은 광저우의 Tunqua가 그린 수출용 그림에 바탕을 두었다. 광저우의 풍광을 담은 그의 전시는 관람객들로부터 큰 호응을 얻었다.

1790년에서 1795년까지 광저우 주재 VOC의 수장이었으며, 1794년 베이징에서 건륭제를 만난 네덜란드 사절단의 부단장이었던 아우두레아스 판 브람 하우크헤이스트Audreas van Braam Houckgeest(1739–1801)는 1795년에 광저우를 떠나면서 1,800장 이상의 수출용 그림을 가져갔다. 그는 이 그림들을 풍경 · 건축 · 신 · 역사사건 · 매너와 관습 · 중국 관리 · 형벌 · 게임 · 직업 · 음악 · 선박 · 물고기 · 새 · 벌레 · 꽃 · 과일과 식물 등으로 분류했다. 1800년에 조지 헨리 메이슨George Henry Mason에 의해 출판된 ≪중국의 복식The Custume of China≫에는 각기 다른 직종에 종사하는 남녀의 모습을 점묘법으로 그린 60장의 삽화가 포함되어 있는데, 메이슨은 이 삽화들이 'Puqua蒲呱'라는 한 광저우 화가가 그린 작품들을 토대로 한 것이라고 한다. 1793년 중국에 파견된 최초의 영국 사절단의 일원이었던 존 베로John Barrow는 1805년에 그의 회고록을 출간했는데, 이 회고록에는 24개 중국 악기를 묘사한 삽화가 포함되어 있다. 이와 동일한 종류의 악기들이 현재 빅토리아 앤 앨버트 박물관Victoria & Albert Museum(이하 V&A)에 소장되어 있는 12장의 수출용 그림에 묘사되어 있다. 이 악기들은 18세기 후반에서 19세기까지 중국에서 가장 일반적으로 많이 연주된 악기들이다. 존 베로는 중국 음악이 '너무 시끄러우며' 대체로 사회의 하층계급에 의해 연주된다고 생각했다.

유럽인들에게 그들의 주요 수입품목인 차와 비단 그리고 자기의 제조 과정은 관심거리였다. 1743년 건륭제의 명에 의해 궁정화가들이 자기 제작과정을 그림으로 그린 20장의 ≪도야도설陶冶圖說≫은 자기 제작과정을 묘사한 수출용 그림의 선구라고 할 수 있다. V&A가 소장하고 있는 12장의 차 제조과정을 묘사한 수출용 그림 가운데 4장은 1808년에 판화가이자 출판인인

에드워드 오르메Edward Orme에 의해 런던의 본드 스트리트Bond Street에서 인쇄되었다. 1850년 이전 Puankhequa潘啓官나 Howqua伍浩官와 같은 일부 광저우 행상行商들은 매우 부유했다. 그들은 아름다운 정원이 있는 저택에 그들의 외국인 고객들을 초대했다. 이 아름다운 정원들에 관한 이야기가 글과 입을 통해 유럽에 전해져서, 중국을 방문한 모든 유럽인들과 미국인들을 이 아름다운 정원을 보고 싶어 했다.

징더전의 청화백자와
네덜란드의 델프트 도기

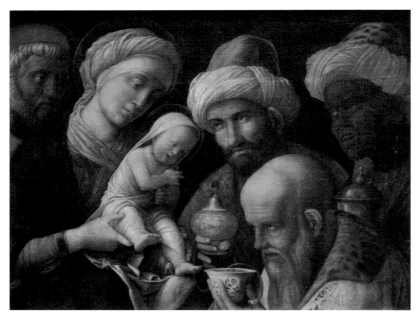

[그림18] 안드레아 만테냐. <동방박사의 경배>. 1490년대. 로스엔젤레스 폴게티미술관

유럽인들은 중국인들이 9세기부터 만든 자기의 제조법을 알지 못했다. 중

세 시대(대략 1000–1500)에 소
량의 중국 자기가 유럽으로 흘러
들어왔다. 15세기에 이집트의 술
탄이 베네치아 총독에게 보낸 선
물에 포함되어 중국 자기가 유럽
으로 들어와 당시 유럽인들의 그
림에 등장했다. 안드레아 만테냐
Andrea Mantegna(1431–1506)
가 그린 <동방박사의 경배The
Adoration of the Magi>에는 동
방박사의 손에 들려 있는 청화
백자 잔의 모습을 볼 수 있다.
만테냐가 이 그림을 그렸을 무
렵 유럽에는 중국 자기가 희귀
했다. 자기의 희소성과 신비에
싸인 제조 비법 그리고 황홀한
정도로 우수한 품질에 대한 믿
음은 동방박사가 아기 예수에

[그림19] 16세기 영국에서 제작된 은박을 한 틀에 끼워 보관한 명대 청화백자

게 바치는 희귀한 예물의 하나로 선택받게 했다.

바스쿠 다 가마가 희망봉을 돌아 인도로 가는 루트를 개척하고부터 중국
자기가 본격적으로 유럽으로 유입되기 시작했다. 1497년에 다 가마가 포르
투갈을 출발하여 희망봉을 돌아 인도로 가는 루트를 찾게 되는 획기적인 항
해를 시작했을 때 포르투갈 국왕 마누엘 1세(재위 1495–1521)는 다 가마에
게 항해를 끝내고 돌아올 때 유럽인들이 가장 갖고 싶어하는 두 가지 물건,
즉 스파이스와 자기를 가져오도록 명했다. 2년 뒤 다 가마는 마누엘 1세에게
후추와 겨자 그리고 정향 등 스파이스가 들어 있는 자루들과 함께 십여 점의

[그림20] 빌렘 칼프의 <노틸러스 컵이 있는 정물화>. 1662년. 캔버스에 유화. 67×79㎝. Thyssen-Bornemisza Museum

중국 자기를 바쳤다. 이 자기는 이후 3세기 동안 유럽에 들어오게 될 3억 점 중국 자기의 시작이었다. 1517년 포르투갈 상선이 중국에 도착하고부터 마누엘 1세는 다량의 자기를 주문했다. 당시 유럽에 들어온 중국 자기는 매우 귀했기에 유럽인들은 이 귀한 중국 자기를 보호하기 위해 은박을 한 틀에 끼워 보관했다. 당시 유럽인들은 중국 자기가 독을 없애고 불에 강한 신비한 힘을 갖고 있다고 믿었다.

네덜란드 화가 빌렘 칼프Willem Kalf(1622–1693)가 <노틸러스 컵이 있는 정물화Still Life with a Nautilus Cup and Other Objects>를 그렸던 1660년대에 네덜란드의 암스테르담은 번영의 절정에 달해 있었다. 이 그림 속에 묘사된 터키에서 수입한 양탄자, 지중해에서 들여온 감귤, 베네치아 유리잔과 인도-태평양에서 가져온 앵무조개를 세공하여 만든 컵에 담긴 독일, 프랑스, 스페인에서 수입한 와인 그리고 브라질에서 수입한 설탕이 들어 있는 뚜껑 있는 중국 자기는 네덜란드 동인도회사에 의해 확립된 세계 무역 네트워크의 문화적 접촉을 보여주는 구체적인 실례이다. 우리의 눈길을 끄는 것은 칼프의 그림 속에 있는, 장수를 상징하는 팔선八仙으로 장식된 중국 자기이다. 16세기 후반에 포르투갈인들이 자기를 배에 싣고 세계 각지를 누비고 다녔다. 소수의 유럽 왕족들이 자기를 수집하여 감상하곤 했지만 최초로 중국 수출용 자기가 대규모로 북유럽에 도착한 것은 네덜란드가 두 척의 포르투갈

상선을 포획하여 배에 실려 있던 25만 점의 중국 자기를 암스테르담의 경매 시장에 내놓았던 17세기 초반이었다. 1602년에 설립된 네덜란드 동인도회사는 중국 자기의 엄청난 시장성을 간파하고 자바 서부의 반탐과 말레이 반도 동부의 빠따니에 있는 그들의 해외지사들을 통해 대량의 자기를 주문하기 시작했고, 1624년에 타이완에 거점을 마련하고부터는 타이완이 네덜란드 동인도회사의 자기 무역 본부가 되었다.

명나라 후반기인 만력제(재위 1573–1619) 연간에 제작되고, 대부분 1600년에서 1640년 사이의 시기에 유럽으로 수출되었던 청화백자는 '크라크 자기Kraakporrselein'라고 불렸다. 포르투갈의 무장 상선을 뜻하는 'carrack'에서 파생된 용어이다. 크라크 자기는 징더전에서 수출용으로 제작되었다. 당시 중국인들은 비교적 낮은 등급의 수출용 자기를 천박하게 여겼다. 왕실의 취향이 이것과는 전혀 달랐던 것이다. 중국에서는 이렇게 '천대' 받았던 수출용 자기였지만 유럽의 구매자들은 이 청화백자에 완전히 매료되었다. 자기는 유럽 무역상들에게 매력적인 상품이었다. 네덜란드 동인도회사는 유럽인들

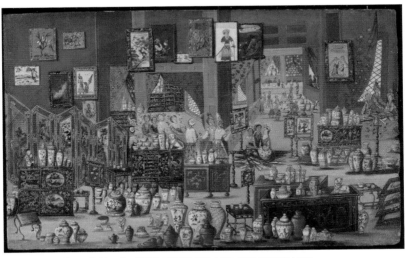

[그림21] 중국 수출품들을 취급하는 네덜란드 가게의 내부. 1680–1700. 작자 미상. V&A

이 애용하는 용기들의 샘플을 나무로 만들어 중국에 보내 도공들에게 제작하게 했다.

1644년에 명나라가 망하고 청나라가 들어서는 왕조 교체기에 중국 국내 정세가 불안해짐에 따라 징더전의 청화백자 생산이 많이 위축되었다. 청화백자에 대한 유럽인들의 급증하는 수요를 충족시키기 위해 네덜란드 동인도회사는 중국 바깥에서 징더전을 대신할 곳을 찾아야 했다. 일본의 아리타가 그 대안으로 떠올랐다. 네덜란드 동인도회사는 1657년부터 아리타에서 생산되는 자기를 수입하기 시작했다. 청나라가 안정기에 접어든 1680년대에 중국은 자기의 생산을 재개했다. 이 시기에 생산된 자기를 명나라와 청나라의 과도기에 만들어졌다고 해서 '과도기 자기'라는 뜻을 지닌 '오버르항스포르셀레인overgangsporselein'이라고 불렀다. 징더전 청화백자의 수입을 통한 중국과의 문화적 접촉은 네덜란드 예술에 지대한 영향을 끼쳐 델프트 도기가 탄생하게 되었다. 1709년에 독일의 연금술사인 요한 뵈트거가 경질 자기 제조 비법을 알아내어 마이센에서 자기공장을 설립할 때까지 유럽에서는 델프트에서 생산되는 파이앙스 도기라고 알려진 주석 유약을 바른 도기

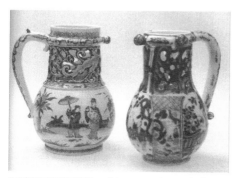

[그림22] 두 개의 물병. Keramiek–museum Princessehof

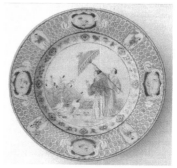

[그림23] 이 도자기는 1736–1738년에 네덜란드 화가이자 도자기 디자이너인 코르넬리스 프롱크Cornelis Pronk(1691–1759)의 디자인을 모방하여 중국에서 제작된 자기 접시이다. Gemeente–museum Den Haag

정화의 보물선

를 통해 당시 유명세를 떨치던 명나라 자기의 모양과 장식을 모방할 수밖에 없었다. 그림22에 보이는 두 병의 물병은 이러한 문화적 접촉을 보여주는 좋은 예이다. 그림22의 왼쪽에 있는 물병은 네덜란드 델프트에서 1750년–1775년에 만들어진 파이앙스 도기이고, 오른쪽 물병은 1720년 경에 중국에서 제작된 자기이다. 형태나 장식이 유사하다. 네덜란드 동인도회사의 주문 의뢰가 중국 도공들의 자기 생산에 영향을 끼쳤지만, 중국과 네덜란드에서의 도자기 생산은 양국 간의 문화적 접촉으로 인해 상호 보완적이었다. 네덜란드 델프트에서 만들어진 파이앙스 도기는 종종 중국 자기의 장식을 모방했지만, 그림23에서 볼 수 있듯이 그들이 모방한 중국 자기 또한 종종 네덜란드의 디자인을 채용했다.

유럽의 자기 열병

영국 최고의 자기 감식가들 가운데 한 사람이었던 호레이스 월폴Horace Walpole(1717-1797)은 미들섹스에 있는 그의 사유지 스트로벨리 힐 Strawberry Hill의 '중국 방'에 그의 자기 컬렉션을 진열했다. 1765년 파리 여행에서 월폴은 세브르에서 제작된 찻잔과 접시를 100파운드(17,200달러)에 구매했다. 18세기 후반에 동인도회사가 다른 식료품들과 함께 유럽으로 들어온 새로운 음료인 중국차를 마시는데 쓸 중국 자기를 대량으로 수입함에 따라 중국 자기의 가격이 많이 저렴해졌다. 유럽인들은 중국차와 커피에 열광했다. 1600년 이후부터 대량의 자기가 유럽으로 들어오기 시작했다. 처음에는 포르투갈왕에서 제정 러시아의 황제인 차르에 이르기까지 고가의 자기를 구매할 수 있는 재력을 지닌 유럽의 왕족들 사이에서 유행했다. 그들은 '자기 열병la maladie de porcelaine'에 걸렸다. 화려한 궁전이나 북방 족제비의 흰색 겨울털로 만든 가운인 어민ermine과 같이 다량의 자기를 소유하는 것은 자신의 힘과 기품을 과시하는 상징물이 되었다. 유럽의 모든 왕족들은 다투어 자기를 수집하게 되었고, 자기 수집 열풍은 귀족들과 부유한 부르주아 계급으로 퍼져 나갔다.

프랑스의 앙리 4세(재위 1589–1610)는 자기로 만든 식기 세트를 구매했으며, 마리 드 메디치Marie de' Medici(1573–1642)와 결혼하고 금과 은 그리고 자기로 만든 꽃병으로 그의 연회석을 장식했다. 훗날 루이 13세(재위 1610–1643)가 된 이들의 아들은 매일 자기로 만든 그릇에 담긴 수프를 먹었다고 한다. 영국의 찰스 2세(재위 1660–1685)는 그와 결혼한 포르투갈의 캐서린 브라간자Catherine Braganza 공주가 지참금의 일부로 많은 양의 자기를 가져옴으로써 이전보다 훨씬 많은 자기 컬렉션을 소유할 수 있게 되었다.

1688년 명예혁명 이후 메리 2세와 결혼하여 그녀와 함께 영국을 공동 통치한 윌리엄 3세(재위 1689–1694)는 네덜란드를 떠나면서 800점에 달하는 중국 자기와 델프트 도기를 영국으로 가져왔다. 유럽 전역에 걸쳐 일어난 자기 열풍은 자기를 식기뿐만 아니라 실내 장식으로 사용하기 시작한 소비자들의 새로운 취향이 유행한데서 비롯되었다. 메리 2세는 심지어 그녀의 중국 자기 컬렉션에 어울리게 방과 건물을 설계했으며, 암스테르담 근교에 있는 그녀의 시골집에 자기 방porcelain chamber을 만들었다. 또한 프랑스 태생의 네덜란드 건축가이자 도안가인 다니엘 마로Daniel Marot(1661–1752)를 고용하여 햄프턴 코트 궁전Hampton Court을 설계하게 했다. 메리 2세의 중국 자기 사랑은 지나쳤다. 그녀는 햄프턴 코트 궁전에서 캐비닛, 접는 책상 그리고 모든 벽난로 위 선반에 중국 자기를 쌓았는데, 천장에 닿을 정도로 높이 쌓았다. 이러한 메리 2세의 과도한 자기 사랑은 루이 15세(재위 1715–1774)의 트리아농 드 포르스랜Trianon de Porcelaine의 탄생을 부추겼다. 루이 15세는 1668년에 베르사유 근교에 있는 트리아농을 구매하고, 건축가인 루이 르 보Louis Le Vau(1612–1670)에게 자기로 만든 파빌리온인 트리아농 드 포르스랜의 설계를 의뢰했다. 이 아름다운 파빌리온의 정면은 프랑스 북부 센강 연안도시인 루앙, 프랑스 북서부 도시인 리지외Lisieux, 느베르Nevers, 생클루Saint–Cloud 등지에서 제작한 흰색과 푸른색 델프트 스타일 자기 타일로 만들어졌다. 1670년에 착공하여 1672년에 완공했다.

[그림24] 샤를로텐부르크 궁전에 있는 자기 방

　네덜란드 공화국을 건국하고 네덜란드 동인도회사에 투자한 오렌지 왕가는 자연스럽게 자기에 관련된 패션을 전 유럽으로 전파시켰다. 윌리엄 3세의 고모인 루이 앙리에트Louise Henriette(1627–1667)는 브란덴부르크–프러시아의 프리드리히 빌헬름 2세Frederick William Ⅱ(대선거후大選擧后, 재위 1640–1688)와 결혼했다. 프리드리히 빌헬름 2세는 그녀가 수집한 자기를 전시하기 위해 오라니엔부르크 궁전을 지었다. 윌리엄 3세의 또 다른 한 명의 고모인 알베르티나 아그네스Albertina Agnes(1634–1696)와 결혼한 나사우–디에즈Nassau–Dietz의 윌리엄 프리드리히William Frederick는 1683년에 그녀의 자기 컬렉션을 전시하기 위해 오라니엔스테인 궁전Oranienstein Palace을 지었다. 프러시아의 프리드리히 윌리엄 1세는 베를린 근처에 있는 샤를로텐부르크 궁전Charlottenburg Palace에 있는 4백 점에 달하는 그의 중국 자기 컬렉션을 수용하기 위해 1702년에 자기 캐비넷Porzellankabinett을

지었다. 러시아 황제 피에르 1세(재위1682–1725)는 네덜란드를 여행하고 난 뒤 페테르고프Peterhof 근처에 있는 몽플레지르 궁전Monplaisir Palace에 자기 방을 지었다. 윌리엄 3세의 강적인 루이 15세 또한 자기에 대한 깊은 애정을 보였다. 그는 쥘 마자랭 추기경Cardinal Mazarin(1602–1661)과 그의 할머니 마리 드 메디치로부터 수백 점의 자기를 물려받았다. 1686년에 샴 왕국의 사절로부터 강희 자기를 받고 난 뒤부터 그는 가끔 베르사유에서 자기로 만든 식기로 식사를 했다.

18세기 유럽의 시누아즈리

로코코 시대 프랑스 화가 프랑수아 부셰François Boucher(1703–1770)는 시누아즈리가 최고조에 달했던 1740년대에서 1760년대까지의 시기에 시누아즈리 창출에 열정을 쏟았다. 중국이라는 주제에서 영감을 받아 창조된 그의 예술은 큰 인기를 누려, 급속하게 프랑스와 유럽 대륙으로 전파되었다. 부셰의 시누아즈리는 그림과 판화, 인테리어 장식, 태피스트리 그리고 무대 디자인에 이르기까지 다양한 분야에 적용되었다.

부셰의 초기 시누아즈리는 18세기 로코코 회화의 창시자라고 할 수 있는 앙투안 와토Antoine Watteau(1684–1721)가 샤토 드 뮈에뜨château de la Muette에서 그린 그림에 근간을 둔다. 이 그림은 부셰가 처음으로 접한 시누아즈리였다. 와토의 그림에서 영감을 받은 부셰는 곧이어 1738년과 1745년 사이에 간행된 *Recueil de diverses chinoises du Cabinet de Fr. Boucher peintre du Roi*의 중국 인물들을 창출했다. 중국 테마들에 대한 많은 실험을 거친 뒤 부셰는 그에게 가장 많은 명성을 안겨 준 보베의 두 번째 "Tenture chinoise" 시리즈의 밑그림 10장을 완성했다. 부셰의 시누아즈리는 이전의 태피스트리에 표현되었던 중국 황제의 궁정생활에 비해 보다 즉흥적이고 축제의 분

[그림25] <중국 시장>. 루이 15세의 치세 기간인 1758년, 1759년 아니면 1767년에 보베에서 제작. 태피스트리. 양모와 비단. 332.6×312.4㎝. The Cleveland Museum of Art

위기가 부각되었다. 이 태피스트리 시리즈의 대부분에서 황제의 존재는 보이지 않는다. 이 시리즈에 포함된 <중국 시장The Chinese Fair>를 살펴보자. 이 태피스트리에서 황제는 궁중이 아닌 사람들로 붐비는 시장 속에 있다. 게다가 그는 태피스트리의 중앙을 차지하고 있지 않다. 시장의 뒤편으로 밀려나 있다. 아무도 그에게 눈길을 주지 않는다. 황제는 다른 사람들보다 높은 곳에 있지만, 그는 왕좌에 앉아 있는 것이 아니고 경매대 위에 서 있다. 그는 그의 앞에 위태롭게 놓여 있는 자기처럼 그에게 무관심한 군중들 앞에 전시되었다. 부셰를 비롯하여 18세기 후반 유럽인들의 시선으로 바라본 중국의 모습이다. 중국에 대한 프랑스인들의 열망을 충족시켜 준 부셰의 중국풍 태피스트리는 큰 인기를 누려 수많은 예술가들에 의해 모방되었고 전 유럽에 걸쳐 유통되었다.

영국의 건축가 윌리엄 체임버스William Chambers(1726-1796)는 중국 정원에 관한 아티레의 설명을 더욱 정교하게 다듬었다. 체임버스는 1757년에 ≪중국의 건축 설계Designs of Chinese Buildings, Furniture, Dresses, Machines and Utensils≫를 출간했다. 이 책은 중국 건축에 대한 그의 학문적 존경을 표함과 동시에 아우구스타 공주Dowager Princess Augusta(1723–1796)에게 헌정하기 위한 묵직한 포트폴리오였다. 이 책은 당시 중국 건축과 풍경식 정원에 관한 가장 영향력 있는 연구서였다. 체임버스는 중국을 직접 다녀왔기에 중국에 관한 그의 설명은 사실적인 묘사라는 믿음이 널리 퍼졌다. 체임버스의 설계는 프랑스에서 일어난 중국 건축에 관한 시누아즈리의 주된 원천이었다.

≪중국의 건축 설계≫가 출간된 지 얼마 뒤에 체임버스는 아우구스타 공주로부터 런던에서 가까운 큐Kew에 있는, 1730년대에 윌리엄 켄트William Kent(1685–1748)에 의해 조성되었던 왕립 정원을 급진적으로 리모델링을 해달라는 의뢰를 받았다. 큐 정원에는 켄트가 죽은 해인 1749년에 지은 '공자의 집House of Confucius'이라고 알려진 시누아즈리 스타일의 건물이 있었다. 체임버스는 공자의 집을 허물지 않고 다른 장소로 옮겼다. 그는 또한 시누아즈리 스타일의 새장을 지었다. 그러나 가장 잘 알려진 그의 작품은 난징에 있던 자기로 만든 탑에 영감을 받아 1761년에 큐 정원에 세운 'Great Pagoda'이다. 이 탑은 유럽 전역에 걸쳐 수많은 모방작을 탄생시켰다. 1763년에 체임버스는 큐 정원 설계를 위해 호화롭게 도해한 ≪오렌지 나무 온실, 이올루스와 벨로나의 신전 그리고 공자의 집이 있는 호수와 섬A View of the Lake and Island, with the Orangerie, the Temples of Eolus and Bellona, and the House of Confucius≫라는 거창한 제목의 포트폴리오를 출간했다.

볼테르와 다른 계몽주의자들에 의해 칭송되었던 공자는 체임버스에 의해 수난을 당한다. 체임버스는 공자의 집을 중국 다리와 그리스 신화에 나오는 바람의 신인 이올루스의 신전 그리고 아주 가까운 거리에 있는 고딕 대성당

과 터키 회교 사원 사이에 어색하게 끼이게 배치했다. 한때 예수회 교회에서 공자상은 예수처럼 단독으로 모셔지는 예우를 받았으나, 18세기에는 영국의 한 조경 건축가에 의해 공자는 수많은 신들에 뒤섞여 있는 한 이교도 신으로 취급되었고, 공자의 집은 영국 공주의 '테마공원'에 있는 수많은 건축물 가운데 사람들의 이목을 끄는 이국적인 건물들의 하나에 불과했다.

영롱하게 빛나고 우아하면서도 실용적인 중국 자기는 일찍이 14세기에 유럽인들의 주목을 받았으며, 바스쿠 다 가마가 희망봉을 돌아 인도로 가는 루트를 개발한 뒤 16세기에 포르투갈 상인들에 의해 본격적으로 유럽에 유입되기 시작했다. 17세기와 18세기는 네덜란드와 영국의 동인도회사가 자기 시장을 장악했다. 17세기부터 18세기까지 VOC는 4,300만 점의 중국 자기를 수입했다. 이것은 공식적인 무역에서 유럽에 유입된 중국 자기의 양이다. 이밖에도 통계가 불가능할 정도로 엄청난 양의 중국 자기가 VOC에 의해 비공식적으로 유럽에 유입되었다. 징더전에서 만든 청화백자에 새겨진

[그림26] <시누아즈리 인물이 그려져 있는 마이센 찻주전자>. 자기. 대략 1723–1724. The Bowes Museum

중국 풍광이나 도안들은 유럽인들이 중국을 인식하는데 매우 중요하게 작용했던 중국에 관한 시각적 지식정보였다. 또한 로코코 예술의 탄생을 촉발시키는데 매우 중요한 역할을 담당했다.

17세기 중반에는 유럽 상류층들의 자기 수집 열병이 너무도 강렬해져서 엄청난 양의 금이 유럽에서 유출되었다. 높은 수입 관세와 급증하는 자기에 대한 수요는 아름다움과 내구성에 있어서 중국과 일본의 자기와 경쟁할 만한 자기의 개발을 부추겼다. 첫 번째 성공적인 시도는 독일 작센의 마이센에서 이루어졌다. 마이센에 이어 프랑스의 세브르와 뱅센느Vincennes, 스페인 마드리드에 있는 부엔 레티로Buen Retiro, 이탈리아 나폴리의 카포디몬테Capodimonte 등에서 자기의 제작법을 개발했다. 그림26의 경질자기는 1723–1724에 제작된 에나멜 도료로 그림을 그리고 금박으로 가장자리를 장식한 찻주전자이다. 이 자기에는 'MPM(Meissner Porzellan Manufaktur)'이라는 마크가 찍혀 있다. 작센 마이센에서 제작한 것이다. 이 작은 찻주전자를 장식하고 있는 그림은 당시 유럽인들이 인식했던 전형화된 중국인들의 모습을 보여준다. 델프트 도기의 경우에서도 보았듯이, 유럽에서 생산된 자기의 장식은 대체로 중국에서 수입한 자기를 많이 모방했다. 그러나 18세기 중반으로 접어들면서 유럽의 도공들은 중국의 굴레에서 벗어나 그들의 시각적, 문학적 전통에서 영감을 얻어 자기를 장식하기 시작했다. 1762년 경 마이센 자기공장에서 자기 모형 제작으로 이름을 날리던 요한 요하임 켄들러Johann Joachim Kändler(1706–1775)는 자기로 <파리의 심판Judgment of Paris>를 제작했다. 이 작품은 유럽 자기문화에 새로운 시대가 도래했음을 의미했다.

18세기 중반 아시아에서 서구 열강들의 입지가 확고해짐에 따라 중국에 익숙해진 유럽 상인들은 예수회 선교사들의 중국에 대한 이상화된 기술들에 대해 반박하기 시작했다. 그들은 중국 사회에 만연한 부패와 무능한 중국 정부에 대해 상세하게 열거했고, 유럽의 지식인들은 더 이상 중국을 그들 사

회의 본보기로 간주하지 않게 되었다. 유럽인들은 또한 중국 자기를 가장 이상적인 것으로 보지 않게 되었다. 부셰의 태피스트리, 체임버스의 공자의 집 그리고 마이센의 자기 등 세 가지 시누아즈리 사례들을 통해 우리는 18세기 후반 유럽인들의 중국 해석이 초기의 경우들과는 많이 달라졌음을 알 수 있었다. 유럽인들의 중국에 대한 인식 변화가 시누아즈리에 반영된 것이다.

휘슬러의 청화백자

영국에서 활동했던 19세기 인상파 화가인 제임스 휘슬러James Abbott McNeill Whistler(1835–1903)는 1864년 <자줏빛과 장밋빛: 여섯 자 관지가 새겨진 자기의 롱 엘리자Purple and Rose: The Lange Leizen of the Six Marks>라는 제목의 그림을 그렸다. 제목에 있는 'Lange Leizen'은 네덜란드어로, 영어로 번역하면 '롱 엘리자Long Eliza'이다. 롱 엘리자는 18세기 중국의 수출용 자기와 네덜란드 델프트 도기 그리고 1760년대 영국의 우스터Worcester 자기를 장식했던 가냘픈 실루엣의 중국 여인을 뜻한다. 작품 제목에서 'The Six Marks'는 6자 관지가 새겨진 청대 자기를 일컫는다. 휘슬러는 이 그림에서 한 서구 여인이 자기들로 장식된 방에서 중국 자기에 그림을 그리고 있는 모습을 우리에게 보여준다.

영국의 예술 평론가 윌리엄 마이클 로세티William Michael Rosetti(1829–1919)는 이 그림을 평한 글에서 휘슬러의 그림 속 여인은 중국 여인이며, 그녀는 청화백자에 그림을 그리고 있다고 밝히고 있다. 이 그림을 보는 이들은 휘슬러의 그림에 단골로 등장하는 모델인 빨간 머리의 조 히퍼난Jo Hifferan을 중국 여인으로 묘사하고 있는 것에 놀라움을 금치 못한다. 또 다른 하나의 놀라운

사실은 이 여인이 이미 유약을 바르고 가마에 구운 청화백자에 그림을 그리고 있다는 것이다. 그런데 이 그림을 이렇게 해석한 것은 로세티만이 아니었다. *Illustrated London News*는 "이 그림의 주제는 '6자 관지'로, 중국 물건 수집가들에게 잘 알려진 청화백자 병에 그림을 그리고 있는 한 중국 여인과 청화백자 병에 그려져 있는 크리놀리(과거 유럽에서 여자들이 치마를 불룩하게 보이게 하기 위해 안에 입던 틀)를 입지 않은 여인들이다."라고 휘슬러의

[그림27] 휘슬러의 <자줏빛과 장밋빛>. 1864년. 캔버스에 유화. 61.5×92cm. Philadelphia Museum of Art

그림에 대해 기술하고 있다. *Art Journal*은 "그녀는 마치 방금 중국 자기 항아리에서 걸어 나온 듯하다. 그래서 자세가 딱딱하다."라고 평하며 휘슬러 그림의 모델 자체가 장식의 일부를 형성하고 있다고 해석한다.

이 그림을 분석해 보자. 그림 속 빨간 머리 여인은 지금 붓을 들고 자신이 그림을 그리려고 하는 자기를 물끄러미 바라보고 있다. 이 그림을 감상하고 있는 이에게 그림 속 '자기china'를 바라보고 있는 행위는 곧 '중국China'을 바라보고 있는 것과 같은 의미로 해석할 수 있다. 더 흥미로운 것은 중국 자기를 바라보고 있는 모델이다. 위에서 언급했듯이, 로세티와 *Illustrated London News*, *Art Journal* 그리고 심지어 이 그림을 그린 휘슬러 자신조차도 그림 속 빨간 머리 모델을 중국 여인이라고 밝히고 있다. 영국의 수필가이자 시인인 찰스 램Charles Lamb(1755–1834)은 1823년에 쓴 수필 "Old China"

에서 중국을 여성과 연관시키고 있듯이, 그림 속 중국 자기를 바라보고 있는 '중국 여인'은 '여성화된 중국'을 표상할 수 있다. 이것은 휘슬러를 비롯한 유럽인들이 바라보는 중국이다. 그들의 눈에 비친 '늙은 중국'은 중국 자기처럼 깨지기 쉽고 연약한 여인과 같은 존재였다.

휘슬러를 비롯한 빅토리아 시대 영국인들이 중국을 '늙은' 중국, '여성화된' 중국으로 표현하고 있는 것은 제국주의적 발상에서 나온 것이라고 할 수 있다. 그들에게 중국은 '문명화'의 대상이다. 문명화의 주체와 문명화의 대상 간에는 불평등이 전제된다. 문명화의 주체는 우월하고, 그들의 문명화 대상은 열등하다는 것이다. 문명화의 주체는 지배의 과정이 피지배자에게 자신들이 갖고 있는 우월한 문화적, 종교적 그리고 도덕적 자산을 획득하거나 최소한 이것들에 접근하도록 도울 수 있다는 믿음에서 이데올로기적 근거를 삼는다.

문명화 주체가 해야 할 첫 번째 일은 그들의 문명화 프로젝트의 대상에 대해 정의를 내리고 그들을 객관화하는 것이다. 그들은 문명화의 대상이 열등하며, 따라서 이들에게는 문명이 필요하다는 점을 부각시켜야 하며, 이 열등한 민족들을 문명화시킬 수 있다는 점을 증명해야 한다. 문명화 프로젝트에서 문명화의 대상은 여성, 청소년, 시대에 뒤떨어진 것으로 비춰진다. 반면 문명화의 주체는 남성, 성년, 현대적이다. 문명화의 주체는 문명화의 대상을 여성과 같으며, 여성은 그들을 표상한다는 식으로 묘사한다. 문명화의 대상은 열등하며, 교육을 통해 개선될 수 있다. 그러므로 교육을 통해 이들을 문명화하는 것은 문명화의 주체가 해야 할 일이다. 문명화의 대상은 현대적인 문명화 주체에 비해 시대적으로 뒤떨어졌다.

휘슬러가 <자줏빛과 장밋빛>을 그렸던 것은 1864년 때의 일이다. 시누아즈리가 극에 달했던 17세기 후반기에서 18세기 전반기 때와는 중국의 위상이 많이 달라졌다. 아편전쟁(1840–1842)에서 청나라 해군의 정크선은 영국의 철갑선인 네메시스에 의해 무참히 무너졌고, 제2차 아편전쟁(1856–

1860)에서 영불 연합군은 베이징에서 가까운 톈진까지 진격하여 베이징의 청나라 정부를 압박했다. 19세기 후반 영국인들에게 중국은 그들과의 전쟁에서 힘없이 무너진 패전국이었다. 영국인들은 우월감에 도취되어 있었다. 그들에게 중국은 휘슬러의 그림 속 여인처럼 연약한 여성화된 나라였으며, 또한 그림 속에 진열되어 있는 중국 수출용 자기처럼 돈으로 살 수 있는 상품으로 여겨졌다.

19세기 유럽의
중국 인식 변환

아담 스미스Adam Smith(1723–1790)는 1442년과 1492년을 '유럽의 기적' 또는 '유럽의 부상'의 출발점으로 보았다. 아담 스미스는 그의 <국부론>에서 콜럼버스의 아메리카 대륙 발견과 바스쿠 다 가마의 희망봉을 돌아 동인도에 이르는 항로 개척을 인류 역사상 가장 위대한 두 사건으로 보았다. 칼 막스 또한 이 두 사건을 '유럽의 부상'에 있어 중대한 사건으로 보았다

18세기 중국 열풍이 유럽에 끼친 영향은 엄청났다. 퐁파두르 후작부인은 루이 15세(재위 1715–1774)에게 중국 황제의 선례를 따라 백성들에게 모범을 보이기 위해 춘경春耕을 하도록 종용할 정도였다. 그러나 19세기로 들어와서 상황은 바뀌게 된다. 1800년부터 물질문화의 글로벌화는 중국보다는 유럽의 후원 아래 급속하게 진행되었다. 산업혁명은 세기가 바뀌기 전 수십 년 전부터 활발히 진행되고 있었다. 그리고 도자기 제조업자들은 새로운 제조 기술을 개발하고 공장조직의 아우트라인을 제시하는데 있어 가장 중요한 선두 주자들의 대열 속에 있었다. 산업혁명의 결과로 나타난 현상들 가운데 하나는 주로 영국의 도예가 조사이어 웨지우드Josiah Wedgwood(1730–1795)에 의해 제작된 영국 자기와의 경쟁의 결과로 일어

정화의 보물선

난 18세기 후반 국제 시장에서 중국 자기의 급작스런 붕괴였다.

첫 번째 천년이 시작되는 시기부터 중국은 세계 경제를 움직이는 중추적 역할을 담당해왔으나 1800년 이후 그동안 그들이 점유하고 있던 세계 경제 주도권이 유럽으로 넘어갔다. 아담 스미스는 1442년과 1492년을 '유럽의 기적' 또는 '유럽의 부상'의 출발점으로 보았다. 그는 ≪국부론The Wealth of Nations≫(1776)에서 콜럼버스의 아메리카 대륙 발견과 바스쿠 다 가마의 희망봉을 돌아 동인도에 이르는 항로 개척을 인류 역사상 가장 위대하고 가장 중요한 두 사건으로, 세계 경제가 재편성되는데 결정적으로 작용한 전제 조건으로 보았다. 세계의 광대한 영토를 차지한 펠리페 2세는 유럽의 새롭고 격상된 위상을 가장 잘 보여주는 예라고 할 수 있다. 펠리페 2세의 제국은 영국에게 위협적인 존재로 다가왔지만, 그 위협은 17세기에 스페인과 포르투갈의 연합 제국이 분열됨에 따라 약화되었다. 그러나 몽테스키외 (1689–1755)가 ≪법의 정신≫(1748)에서 말했듯이, 스페인과 포르투갈 연합 제국의 몰락은 서구가 글로벌 무대에서 물러남을 의미하지는 않았다. 프랑스, 영국 그리고 네덜란드가 유럽의 거의 모든 항해와 상업을 주도하게 됨에 따라 유럽은 세계의 다른 세 지역의 상업과 항해를 지배했다.

그들의 경제적 우월을 기반으로 해외에 세력을 떨쳤던 이들 유럽 국가들은 20세기 후반까지 해가 지지 않는 나라들이었다. 몇 세기 동안 유라시아에서 변방에 불과했던 유럽은 글로벌 해상 루트를 개척하고, 해외 무역 기지를 설립하고, 아메리카 대륙에 유럽식 사회를 건설하고, 아시아의 대부분을 식민지화하고, 새로운 정치적이며 경제적 제도를 만들고, 궁극적으로는 근대성의 동력으로 부상하게 됨에 따라 세계 무대의 중심에 서게 되었다.

세계 경제의 중심이 동양에서 서양으로 옮겨갔다. 중국은 그들이 만들고 수출했던 자기와 운명을 같이 했다. 바스쿠 다 가마의 항해 이후 중국 자기의 수입에 대해 유럽인들이 보여준 열광은 마르코 폴로의 중국 여행기를 읽었던 때부터 중국에 대해 가져왔던 경외와 부러움을 말해준다. 17세기부터

유럽인들이 중국 자기 복제에 열의를 쏟은 것은 중국에의 경제적 의존에서 벗어나 세계 경제에서 중국이 확보하고 있던 위상에 도전해 보겠다는 그들의 확고한 결의를 보여주는 것이다. 마침내 18세기 말에 유럽 자기가 국제 시장에서 중국 자기를 몰아냄으로써 달성한 상업적 성공은 현대 세계에서 서구가 경제적 주도권을 잡게 될 것임을 예고하는 것이었다. 1800년 중국 자기의 몰락은 세계의 주역이었던 중국의 획기적인 쇠퇴와 그에 따른 유럽의 부상과 맥을 같이 한다.

1830년대에 와서 유럽인들의 중국 인식에 변화가 일어나기 시작했다. 중국은 더 이상 유럽인들을 감동시키지 못했다. 영국 상인들은 중국과의 무역을 진전시키지 못했고, 유럽인들에게 신비함에 싸여 있던 중국은 지리학자와 탐험가들에 의해 그 베일이 벗겨졌다. 유교와 중국 정부 그리고 중국 예술의 우월함에 대한 예찬들이 조롱으로 바뀌었다. 유럽과 영국의 제국주의가 성공을 거두었고, 비단의 나라 '케세이'는 휘청거렸다. 갈수록 증가하는 유럽인들의 중국 침범은 시누아즈리의 원천이었던 중국에 대한 환상을 약화시키기 시작했다. 그러나 시누아즈리가 유럽인들의 냉대를 받게 된 것은 중국에서 발생한 일련의 사건들이 유럽의 무역 이익을 위협했던 1840년대였다. 아편전쟁에서 패배한 중국은 급속도로 붕괴되기 시작했다.

19세기는 영국의 것이었다. 영국의 경제적, 정치적 주도권 그리고 산업혁명의 힘이 프랑스를 몰아내고 영국이 처음으로 세계의 취향을 주도했다. 빅토리아 시대(1837–1901) 문화는 유럽의 취향을 주도했고, 영국의 산업기술은 세계의 표준이 되었다. 1842년 네이선 턴Nathan Dunn(1782–1844) 중국 컬렉션의 런던 전시로 인해 영국인들이 중국에 대해 갖고 있던 신비로움은 완전히 사라졌다. 같은 해에 중국은 아편전쟁에서 패하고 영국과 굴욕적인 난징조약을 체결했다. 이 두 사건은 시누아즈리에 대한 유럽인들의 인식에 있어 분수령이 되었다. 시누아즈리의 시대가 끝난 것이다.

정화의 보물선

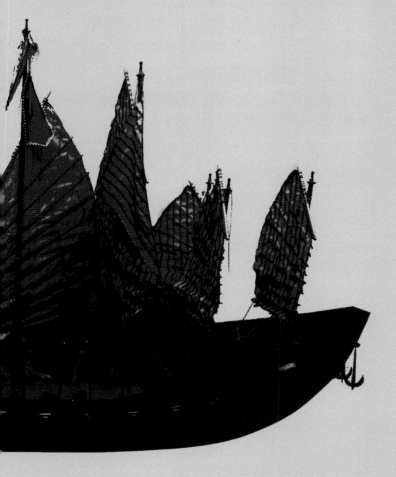

05

아편전쟁과
영국의 철갑선 네메시스

아편을 선택할
수밖에 없었던 영국

영국인들은 1660년대부터 런던의 커피하우스에서 차를 마시기 시작했다. 그러나 차의 가격이 워낙 비쌌고, 수입되는 양 또한 소량이었다. 대략 1700년 이후부터 식료품점과 찻집에서 차를 팔기 시작했다. 1720년대에 푸젠성 우이산에서 생산되는 흑차인 보히차 가격이 하락했고, 일부 녹차 가격 또한 더 저렴해졌다. 하락된 가격은 18세기가 끝날 때까지 유지되었다. 저렴한 가격은 경제성장과 더불어 영국과 스코틀랜드에서 차 소비의 저변 확대를 가져왔다. 영국인들은 매우 일찍부터 홍차에다 우유와 설탕을 섞어 마시기 시작했다. 차는 서인도의 설탕, 아랍과 자바의 커피 그리고 인도의 면직물과 함께 세계 역사상 엘리트 계층이 아닌 일반 대중들이 소비하기 위해 대륙을 횡단하여 최초로 수입한 물건들 가운데 하나가 되었다. 차는 네덜란드에서도 매우 많은 인기를 끌었지만 유럽의 다른 지역들에서는 차를 그다지 많이 소비하지 않았다. 영국과 스코틀랜드가 유럽에서 가장 매력적인 잠재적인 차 시장으로 떠올랐다.

그러나 이것이 곧바로 중국으로부터 수입한 차를 영국이 장악하는 것으로 연결되지는 않았다. 영국 정부는 수입한 차에 런던 경매시장 낙찰가의

80%에서 100%가 넘는 관세를 부과했다. 이러한 차에 대한 높은 관세의 부과로 말미암아 영국에서 차의 밀수가 성행하게 되었다. 밀수업자들은 영국으로의 차 밀수를 통해 막대한 이익을 챙길 수 있었다. 아마도 18세기에 영국에서 소비된 차의 절반 정도가 불법적으로 수입된 것이었다. 1763년 이후 차의 소비가 급증해짐에 따라 밀수의 범위와 방법의 정교함이 이에 비례하여 확대되었다. 밀수업자들은 간혹 동인도회사에서 법적으로 판매하는 차보다 더 품질이 좋고 다양한 차를 런던만이 아닌 영국 전역으로 공급했다.

　불법으로 영국으로 수입되는 차는 유럽 각국의 동인도회사들이 그들의 중개상들을 통해 중국에서 구매하여 그들 본국의 항구들을 거쳐 밀수되었다. 이 가운데 가장 악명 높은 항구가 덴마크의 코펜하겐, 네덜란드의 암스테르담, 벨기에의 오스텐드Ostend, 프랑스 노르망디의 항구들 그리고 브르타뉴였다. 차를 구입하기 위해 유럽 각국의 동인도회사들이 광저우에서 벌인 각축은 중국의 관료들과 상인들에게 유럽 각국을 다루는데 있어 상당한 영향력을 행사하도록 빌미를 제공했으며, 가끔 특히 한 경쟁업자가 특정 상품의 차 시장을 독점하려고 했을 때 가격을 상승하게 만들었다. 차를 둘러싼 유럽 각국 동인도회사들의 경쟁은 또한 경쟁회사들로 하여금 차의 구입을 증가하고 차 가격을 내리게 부추겼으며, 이것은 영국을 비롯한 유럽의 차 소비가 증가하는데 일익을 담당했다.

　유럽으로 수출되는 중국차의 대부분은 푸젠과 장시 그리고 저장의 산간지대에서 생산된 것들이다. 늘어가는 수출시장은 내수시장을 위해 구축되어 있던 기존의 방대하고 복잡한 생산 시스템을 이용했다. 중국은 차를 재배하는 위치와 규모, 찻잎의 종류, 제조방법의 차이에 따라 다양한 종류의 차를 생산했다. 광저우에 있는 유럽인들은 통상적으로 중국 상인들이 제시하는 차의 샘플을 살펴본 다음 차를 주문한다. 차는 포장하는 동안 임의로 추출하여 견본과 일치하는지를 확인했다. 네덜란드와 프랑스는 오랫동안 차 감정가를 광저우에 상주시켰으나 영국은 1790년대에 와서야 비로소

차 감정가를 광저우에 상주하게 했다. 광저우의 공행들은 유럽인들에게 견본의 수준에 미치지 못하는 차를 거부할 뿐만 아니라 불량한 상태로 유럽에 도착한 차 상자에 대해 배상을 요구할 수 있도록 허용했다. 차 생산지에서 광저우 공행들이 취한 이득은 상당했지만 그들이 차 생산지를 통제할 만한 영향력은 갖고 있지 않았다. 19세기 초반에 저명한 상인인 반진승潘振承(1714–1788, 유럽인들은 그를 Poankeequa潘啓官라고 불렀다)과 오병감伍秉鑒(1769–1843, 유럽인들은 그를 howqua라고 불렀다)이 중국에서 저명한 차 생산지의 땅을 소유했다. 오병감의 집안은 광저우로 오기 전에 차 생산지로 유명한 푸젠의 우이산에 있는 땅을 소유했다. 광저우 공행들 또한 차 생산지역의 시장 중심에 그들의 중개상을 두고 차 도매상들을 직접 관리했다. 일부 차 도매상들은 그들의 차밭을 갖고 있었다. 하지만 차나무를 심고, 찻잎을 따고, 차를 제조하고, 찻잎을 광저우로 운송하는 모든 과정들이 수직적인 조직 통합이 아닌 시장 메커니즘에 기반을 두었다. 광저우 무역의 가장 중대한 공헌은 외국인들이 광저우 상인들과 내륙 상인들이나 직접 차 도매상들에게 지불한 은의 지속적인 유입이었다.

유럽으로 수출된 차는 1720년에 30,000피컬(대략 1,814,400kg)에서 1740년에는 2배인 60,000피컬(대략 3,628,00kg)로 늘어났고, 1765년에는 120,000피컬(7,257,600kg), 1795년에는 240,000피컬(14,515,200kg)로 증가했다. 1770년부터 유럽은 이전의 보히차보다는 궁푸차功夫茶와 같은 더 좋은 품질의 값비싼 차를 수입하기 시작했다. 이러한 취향의 전환은 영국 동인도회사보다는 밀수업자들이 주도했다.

유럽인들에게 중국 자기로 만든 찻주전자에 담겨 있는 중국차를 중국 자기 컵에 부어 마시는 것은 특별한 매력이 있었던 것 같다. 그리고 중국인들에게는 이상하게 보일 수도 있겠지만, 유럽인들은 차에 우유와 설탕을 타서 마셨다. 유럽인들은 차를 마시기 위해 그들의 취향에 맞는 형태와 장식을 한 자기를 주문했다. 유럽인들이 가장 선호했던 중국 자기는 명나라 때부터 징

더전에서 제작된 청화백자였다. 청화백자보다는 훨씬 적은 수량이지만 유럽인들에게 '블랑 드 신느'라고 불리었던 푸젠성 더화에서 생산된 자기와 그밖의 지역에서 생산된 자기들 또한 유럽으로 수출되었다. 중국 국내 시장을 위해 제작되었던 청화백자가 마카오와 마닐라를 통해 해외로 수출되어 유럽인들을 매료시켰다. 명나라와 청나라 교체기 이후 징더전의 자기 생산이 재개되자 광저우의 무역상들은 도공들과 협력하여 손잡이가 달린 컵, 차뿐만 아니라 커피나 초콜릿을 끓이기 위한 주전자, 수프 그릇, 채소나 수프를 담기 위한 뚜껑 달린 큰 그릇 그리고 다양한 크기의 접시 등 유럽인들의 취향에 맞는 형태와 크기의 자기를 개발하는데 주력했다. 유럽인들은 그들이 원하는 형태와 장식의 자기를 그림으로 그리거나 견본을 제작하여 징더전 도공들에게 보냈다. 유럽 수출시장에 적응하기 위해 징더전 도공들이 쏟은 노력을 엿볼 수 있는 흥미로운 한 가지 사례는 징더전에서 1600년대에 유럽에서 유행한 일본 아리타 자기를 모방한 다색 자기를 대량으로 생산한 것이다.

징더전은 또한 유럽 시장의 구미에 맞춘 자기 인물상과 대형 꽃병 그리고 그 밖의 다른 정교하게 만든 '신 드 코몽드Chine de Commande' 제작의 중심이었다. 중국의 도공들은 유럽의 구매자들이 주문한 디자인을 자기에 그려 넣었다. 이러한 디자인에는 유럽 왕족 및 귀족 가문의 문장紋章, 민간단체의 상징, 가톨릭과 관련된 주제 그리고 유럽인들의 눈에 비친, 말하자면 '시누아즈리'풍의 중국 인물과 경관 등이 포함된다. 1730년대부터 그림을 그려 넣지 않은 자기들이 대량으로 광저우로 보내졌다. 자기에 그림을 그려 넣고 마지막으로 가마에 굽는 일은 광저우에 있는 전문적으로 수출용 자기를 장식하는 자들에 의해 행해졌다. 유럽인들의 재외상관 근처에 있던 많은 가게들은 외국 구매자들에게 팔기 위해 많은 양의 자기를 그들의 선반 위에 진열했다. 이 가게들은 광저우에 와서 사무역으로 자기를 수입해 가려는 유럽 상인들에게 많은 양의 자기를 공급했다. 이러한 가게들에서 자기를 산 유럽 상인들은 또한 공행들과 더 큰 거래를 했다.

1770년대부터 중국의 청화백자는 웨지우드 도자기와 같은 나날이 생산이 늘어가는 영국의 사기그릇과 경쟁해야 했다. 그리고 '신 드 코몽드'는 시간적으로 지체되거나 문화적 왜곡 없이 유럽인들의 취향에 부응하는 마이센, 세브르, 코펜하겐 그리고 그 밖의 많은 다른 지역들에서 생산되는 고급 도자기들과 경쟁해야 했다. 그래서 19세기까지 중국이 차를 독점했던 반면 자기 수출은 날로 증가해 가는 경쟁에 직면해야 했다. 18세기 후반 중국은 먼 거리, 중국의 복잡한 무역 구조 그리고 가중되는 관리들의 착취에 의해 경쟁력이 약화되었다. 비단 또한 수출이 순조롭지 않았다. 프랑스와 이탈리아를 비롯한 유럽의 여러 국가들이 비단을 생산했고 대량의 페르시아 비단이 유럽으로 수입되었다. 17세기에 영국과 네덜란드의 동인도회사들은 페르시아 항구들에서 곧바로 유럽으로 생사를 수입하는 무역 시스템을 구축하고자 했으나 그들은 많은 좌절을 경험해야 했다. 이들 동인도회사의 비단 무역에서 보다 더 중요한 것은 1650년대부터 시작된 벵갈과의 무역 성장이었다. 벵갈 비단은 중국 비단보다 더 저렴한 가격에 거래되었고, 일본과 유럽 시장에서 중국 비단을 취급하는 것보다 더 많은 이익을 얻었다. 유럽인들은 또한 네덜란드가 타이완에 있던 그들의 물류 기지를 잃고, 네덜란드와 영국이 중국에서 무역의 안정성을 확보하지 못하고 비단의 또 다른 공급처인 베트남 북부의 통킹에서 무역 경쟁을 벌이고 있던 시기에 비교적 안정된 벵갈에서의 무역에 매력을 느꼈다. 1685년과 1700년 전후 네덜란드에서 중국 생사에 대한 붐이 짧게 일어났지만 18세기 초반에 광저우에서 행해졌던 유럽과의 무역에서 생사 수출은 매우 작은 부분을 차지했다.

콜럼버스의 항해와 산업혁명 사이 300년간의 시간에서 세 가지 대륙 간 무역이 붐을 일으켰다. 그 하나는 아프리카에서 신대륙으로의 노예무역이었다. 또 하나는 대량의 황금과 은이 아메리카의 광산에서 유럽과 아시아로 수출된 것이고, 마지막으로 세 가지 가운데 유일하게 산업 시대까지 지속된 것은 'drug food'이라고 불렸던 커피, 차, 설탕, 초콜릿, 담배 그리고 아편의

붐이었다. 이 중독성 있는 사치품들의 대부분은 유럽으로 유입되었다. 그리고 대부분 광활한 영토와 값싼 노동력을 갖고 있는 신대륙에서 재배되기 시작하자 대중이 구매할 수 있을 정도로 저렴해졌다. 유일하게 차만이 생산지가 신대륙으로 이전되지 않고 4백 년 동안 서구인들의 직접적인 통제를 받지 않는 아시아 소작농들의 작물로 남을 수 있었다. 차는 또한 영국인들의 국민적 음료가 되었다.

차가 중국인들에게 알려지게 된 것은 적어도 600년으로까지 거슬러 올라간다. 그 후에 한국과 일본으로 전해졌다. 이 새로운 음료를 가장 먼저 외국으로 전한 사람들은 불법을 찾아 중국에 왔던 수도승들이었다. 불교 승려들과 차가 무슨 연관이 있었던 것일까? 승려들은 차가 정신을 맑게 해 준다는 사실을 알고 난 뒤부터 열성적인 차 소비자가 되었다고 한다. 차가 손쉽게 구입할 수 있는 값싼 음료는 아니었기에 심지어 중국에서도 대중들의 호응을 얻지는 못했다. 중국 북부 사람들은 일반적으로 차 대신에 물을 끓여 마셨다. 그러나 사람들이 차를 마시고 싶어 했기에 차나무는 곧 차 재배가 가능한 지역인 중국 남부의 많은 산비탈을 뒤덮었으며, 차는 중세 시대 중국의 상업 혁명을 촉진시켰다. 차는 중국 전통의 차문화를 탄생시켰으며, 동아시아와 동남아시아 그리고 중앙아시아로 수출되었다.

차가 외국에서 환영을 받는다는 것을 알게 된 중국 정부는 차를 전략적으로 이용하여 이익을 취했다. 몽골족이나 투르크족과 같은 중앙아시아에 거주하는 유목민족이나 반유목민족들이 차를 탐내자 차는 곧 그들이 키우는 세계 최고의 군마와 교환하는 주요 교역품이 되었다. 그 결과 중국 정부는 차의 생산과 운송에 대한 독점권을 확보하기 위해 노력했다. 차를 마시는 습관은 중앙아시아에서부터 새로운 시장인 러시아, 인도 그리고 중동으로 퍼져 나갔다. 술을 금하는 이슬람 세계와 포도가 자라지 않는 러시아에서 설탕을 탄 차는 와인을 대신하는 환영 받는 대체 음료로 자리 잡았다.

차가 지닌 전략적 중요성으로 인해 중국 정부는 차나무가 국외로 유출되

는 것을 법으로 금했다. 그래서 중국은 19세기 중반까지 세계 최대의 차 생산국으로 자리 잡을 수 있었다. 일본은 자급자족할 정도의 차를 생산했고, 아시아의 대다수 국가들이 차를 중국에 의존하고 있는 것에 만족하고 있던 반면에 1600년대에 차를 수입하기 시작한 유럽은 중국이 차를 독점하고 있는 구도를 별로 탐탁지 않았다.

포르투갈은 1500년대에 동남아시아로 진출했을 때 중국차가 판매되고 있는 것을 발견했으나 대부분 장거리 여행을 잘 견뎌낼 수 있는 품질이 낮은 차들이었다. 차가 영국과 프랑스 그리고 네덜란드에서 잘 알려져 있었지만 판로를 찾지 못했다. 유럽인들은 차를 매일 마시는 음료라기보다는 약으로 사용하는데 더 많은 관심을 가졌다. 1693년에 심지어 영국인들조차도 1인당 1/10 온스도 되지 않는 양의 차를 수입했다.

그러나 18세기에는 이야기가 완전히 달라진다. 1793년에 영국은 1인당 1파운드가 넘는 차를 수입했다. 영국 전체의 차 수입이 40,000% 증가했다. 영국인들의 취향이 급변한 이유는 명확하지는 않지만 확실한 하나의 요인은 한 가지 값싼 감미료가 갑자기 이용 가능해졌다는 것이다. 17세기 후반과 18세기 신대륙의 노예 농장은 처음으로 설탕을 유럽 대중들이 손쉽게 구매할 수 있는 상품으로 만들었다. 점점 더 많은 노동자들이 그들의 집에서 멀리 떨어진 작업장에서 일을 하게 되었다. 노동시간이 엄격히 통제되어, 한낮에 긴 점심시간을 즐기기 위해 집에 가는 것은 어렵게 되었다. 이러한 작업 환경에서 한 잔의 카페인과 설탕이 함유되어 있는 음료가 제공되는 짧은 휴식 시간은 노동자들에게 하루 일과에서 매우 중요한 부분이 되었다. 무엇보다도 차는 영국에서 진과 맥주를 대신하여 국민 음료로 자리 잡았다. 차와 설탕이 술을 대신하여 칼로리를 보충해 주는 영국의 대표적인 값싼 음료로 자리를 잡지 못했다면 산업혁명 초기의 공장들은 술에 취해 얼이 빠져 작업하는 노동자들로 가득 찼을 것이다.

차에의 의존은 대가를 치러야 했다. 영국을 차를 수입하기 위해 지속적으

로 중국에 돈을 지불하는 것을 원하지 않았다. 영국이 차를 수입하면서 중국에 지불해야 할 돈의 액수가 치솟자 영국은 중국에 팔 수 있는 상품을 찾았지만 허사였다. 결국 영국이 찾은 대안은 그들의 식민지인 인도에서 재배되는 아편이었다.

이 해결 방안이 마련된 뒤 유럽인들은 그들의 식민지에 차를 재배하기 위해 차나무를 수집하기 시작했다. 1827년에 차나무가 드디어 네덜란드가 점령하고 있던 자바에 도착했으며, 1877년에는 영국이 통치하고 있던 실론에 도착했다. 그러나 이 지역들에서 생산된 차의 양은 유럽인들의 수요를 충족시키기에는 부족했다. 보다 많은 차를 생산하기 위해 더 넓은 지역이 필요했다. 인도 북동부의 아삼은 이러한 조건을 충족시켜준 최적의 장소였다. 아편전쟁이 시작되던 무렵인 1839년에 **Assam Tea Company**가 설립되었다. 그러나 1880년대에 와서야 생산이 활발하게 진행되었다.

1760년 인도에서 프랑스와의 전쟁에서 승리, 그 결과로 얻은 인도 그리고 독립전쟁에서 아메리카 식민지 주민들에게 패배함에 따라 영국은 다시 아시아와 이곳에서의 무역에 관심을 집중하게 되었다. 영국 섬유 산업이 기계화되고 방대한 양의 면직물을 인도에 판매했음에도 불구하고 영국은 아직까지도 중국에 팔 마땅한 물건을 찾지 못했다. 설상가상으로 차에 매료된 영국은 중국으로부터 엄청난 양의 차를 구매하기 시작했다. 다행스럽게도 영국은 신대륙으로부터 많은 양의 은을 얻을 수 있었다. 1713년 위트레흐트 평화 조약the Peace of Utrecht을 통해 영국은 스페인의 신대륙 식민지에 노예를 공급해주고 그 보답으로 신대륙의 은을 받는 이른바 '아시엔토asiento의 권리'를 획득했다. 그리고 여기에서 얻어지는 은의 대부분은 중국차를 구매하는데 사용되었다.

영국에서 차에 대한 수요가 있음을 알게 된 영국 동인도회사는 차를 수입하기 시작했다. 처음에는 비싼 가격 탓에 대부분 상류층들이 차를 마셨으나 영국 동인도회사가 차를 대량으로 수입하여 가격이 저렴해지자 일반 서

민들도 차를 구매하여 마실 수 있게 되었다. 특히 노동자들은 차가 몸에 활력을 주는 효과가 있다는 사실을 알게 되었다. 섬유 공장과 탄광이 노동자들의 수와 노동시간을 늘렸을 때 노동자들의 차 소비가 증가했다. 식민지로부터 가져온 설탕과 영국의 농장에서 생산된 우유를 첨가한 차는 나날이 늘어가는 산업 노동자들이 일하는데 필요한 칼로리를 보충하는 주요 공급원이 되었다. 1760년에 영국은 500만 파운드의 차를 수입했으나, 섬유 공장이 급성장하게 되는 1800년에는 2천만 파운드가 넘는 차를 수입했다. 밀수입한 차를 포함한다면 영국이 수입한 차의 양은 이것의 2배가 되는 4천만 파운드가 될 것이다. 1800년에 섬유 공장의 노동자들과 탄광의 광부들은 그들 수입의 5%를 차를 구매하는데 소비했다. 차에 설탕을 첨가해서 마셨다면 수입의 10%가 될 것이다.

영국 상인들은 공식적인 경로를 통해 차를 구매하는 것보다 값싸게 차를 살 수 있는 방법을 찾기 위해 중국의 해안을 분주히 오르내렸다. 영국이 프랑스와의 전쟁에서 승리하고, 7년 전쟁을 통해 세계에서 영국 제국의 입지를 공고히 했던 1760년에 중국은 외국, 특히 영국과의 무역을 광저우로 제한했다. 그리고 이 '광저우 시스템'은 80년 동안 중국과 영국 사이의 무역을 지배했다.

영국은 자신들에게 불리한 무역 조건을 개선하기 위해 수차례 사절단을 파견하여 중국과 협상을 시도했으나 모두 수포로 돌아갔다. 이 사절단들 가운데 가장 규모가 컸던 것은 영국과의 직접 교역을 위한 항구 개방과 영국인들의 베이징 상주를 요청하기 위해 조지 매카트니 경이 특사로 파견된 1793년이었다. 매카트니 경은 결국 쫓겨났다. 그리고 건륭제는 영국의 통치자 조지 3세에게 한 통의 편지를 보냈다. 광저우 말고도 더 많은 무역항을 개방해 달라는 영국의 간청을 거절하면서 건륭제는 조지 3세에게 중국은 모든 것을 소유하고 있는 풍요로운 나라이며, 중국에는 부족한 것이 없다고 말하고, 영국이 중국의 법과 관습에 복종할 것을 주문했다. 당시 영국은 산업혁명이 일

어났지만 아직 아시아에서 중국에 대적할 만한 힘을 갖고 있지는 않았다.

영국인의 차 소비가 증가하고, 미국 독립전쟁(1775–1783)의 영향으로 신대륙에서 생산되는 은에 대한 영국의 장악력이 위축되자 중상주의자들은 은이 계속해서 중국으로 유출되면 영국은 결국 차를 구입하기 위해 은을 대신할 것을 찾아야 될 것이라고 우려했다. 일부 중국인들은 피아노와 시계에 관심을 보였지만 모직에 대한 수요는 없었다. 세계의 다른 지역들과는 달리 선진적인 면직물 산업을 보유하고 있던 중국은 인도의 면직물을 원하지 않았다. 18세기 후반 영국 동인도회사가 유일하게 은을 대신하여 중국에 가져갈 수 있었던 상품은 인도에서 생산된 면화였다. 그러나 면화만으로는 충분하지 않았다. 은이 계속해서 중국으로 흘러들어갈 수밖에 없었다. 영국 동인도회사와 영국 정부는 늘어가는 은의 유출 문제로 심각한 고민에 빠졌다. 인도에 있는 영국 식민지 개척자들은 중국에서 차를 구매하기 위한 재원을 충당할 수 있는 또 다른 상품을 생산할 수 있었다. 그것은 바로 아편이었다.

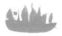

아편전쟁과
영국의 철갑선 네메시스

중국을 포함하여 세계의 많은 지역들에서 오랫동안 아편을 의학적 목적에서 사용했다. 1773년 영국의 인도 총독은 벵갈에 아편 전매 시스템을 수립하고 여기에서 생산되는 아편을 중국에 판매하는데 주력했다. 중국이 아편을 금하고 있음에도 불구하고 아편 판매가 어느 정도 성공을 거두자 영국은 아편을 피우는데 사용되는 파이프를 무료로 나누어주고, 처음으로 아편을 피우는 사람들에게 아편을 매우 저렴한 가격에 파는 마케팅 전략을 통해 중국에서의 아편시장을 확대했다. 아편의 가격을 내린 1815년과 또 다른 지역에서 생산되는 인도 아편이 영국 동인도회사로 유입되는 것이 허용된 1830년 그리고 영국 정부가 아시아 무역에서 영국 동인도회사가 갖고 있던 독점권을 폐지한 1834년에 아편 판매가 급등했다. 미국 또한 아편 판매에 가세하여, 터키에서 아편을 가져와 중국에 팔았다.

19세기에 들어와 10년 동안 중국은 대외 무역을 통해 대략 2천만 달러의 흑자를 보았다. 1800년에서 1818년까지 매년 약 4천 상자의 아편이 밀수되었는데, 1820년대에는 인도 북동부 파트나와 뉴델리 남부 말와 지역의 아편 제조자들이 서로 경쟁함으로써 가격이 하락함에 따라 중국에서의 아편 소

비가 급증하여 1830년에는 18,760상자의 아편이 소비되었다. 1828년에서 1836년까지 중국은 불법적인 아편 무역으로 엄청난 양의 은이 중국에서 빠져나가 영국으로 흘러들어감에 따라 3,800만 달러의 무역 적자를 보았다. 아편은 19세기에 세계에서 가장 값이 나가는 상품이 되었다. 영국의 성직자들과 *The Times*와 같은 신문들은 이 불미스러운 사업의 부도덕함을 강력하게 비판했다. 아편에 관한 논쟁에서 아편 무역을 옹호하며 도덕론자들과 맞붙은 이들은 아편을 합법화하면 영국 정부가 무역의 통제권을 쥐고 세입을 증가할 수 있다고 주장했다.

중국은 인구의 10%가 세계 아편 공급의 95%를 소비했다. 쑤저우에서만 아편 중독자가 10만 명에 이르렀다. 수많은 중국인들이 아편에 중독되었다. 상자당 대략 154파운드의 아편이 들어 있는 수만 개 상자가 중국으로 흘러들었고, 상대적으로 엄청난 양의 은이 중국에서 빠져 나갔다. 1830년대에는 매년 3천4백만 온스에 달하는 은이 중국에서 해외로 유출되었다. 중국인들은 이제 그들이 심각한 마약 문제를 안고 있음을 깨닫게 되었다. 중국 정부는 이 문제를 어떻게 처리해야 될지에 관해 논쟁했다. 한 무리는 마약을 합법화하고, 국가가 아편의 무역과 유통을 규제하고, 아편 중독자를 위한 치료센터를 설립해야 된다고 주장했다. 다른 한 진영은 아편 무역은 비도덕적이며 불법이기 때문에 아편 수입을 중단하고 아편을 밀거래하는 외국 상인들을 처벌함으로써 아편을 근절해야 된다고 주장했다. 1830년대 후반에 아편을 근절하자고 주장한 진영이 아편을 합법화하자는 진영을 눌렀다.

1838년 7월 임칙서林則徐(1785–1850)는 도광제(재위 1820–1850)에게 아편 중독에 관한 상소를 올렸다. 그는 상소문에서 아편 중독자들의 처벌과 갱생을 모두 강조했다. 임칙서의 상소문은 황제의 마음을 움직였다. 도광제는 임칙서를 흠차대신으로 임명했다. 도광제로부터 아편 근절을 위한 모든 권한을 위임 받은 임칙서는 베이징에서 육로를 통해 60일을 여행하여 1839년 3월18일에 광저우에 도착한 뒤 상황을 조사하고 영국과 미국의 아편 거래

상들의 비도덕성에 치를 떨었다. 그는 영국의 빅토리아 여왕에게 그녀의 백성들을 통제해 줄 것을 요구하는 편지를 보냈지만 임칙서의 서신은 빅토리아 여왕에게 전달되지 않았다. 임칙서는 외국인들을 광저우의 사멘다오沙面島에 억류하고 그들이 갖고 있는 아편을 중국 정부에 바치는데 3일의 시간을 주었다. 그들이 갖고 있는 아편을 모두 내놓고 다시는 아편을 밀거래하지 않겠다고 약조한다면 풀어주겠다는 조건을 내걸었다. 그러면서 임칙서는 그들에게 중국은 부족한 것이 없지만 외국인들은 차와 대황 없이는 살 수 없다는 사실을 상기시켰다. 대황 없이는 외국인들, 특히 영국인들이 변비로 죽을 것이라는 생각이 당시 중국인들 사이에 널리 퍼져 있었다. 19세기 초반에 유럽에서 대황의 뿌리는 설사약의 한 중요한 성분으로 사용되었다. 외국 무역상들은 아편을 내놓지 않았고, 임칙서는 그들이 아편을 내놓을 때까지 광저우에 체류하고 있는 외국인들을 인질로 잡아두겠다고 맹세했다. 이 소식을 전해 들은 마카오에 있는 영국의 무역 감독관 찰스 엘리어트Charles Elliot는 그의 군함을 홍콩을 거쳐 광저우로 출발시켰다. 그리고 광저우에 있는 영국 무역상들에게 영국 정부가 모든 손해를 보상할 것임을 약속하며 아편을 중국에게 넘겨주라고 지시했다. 임칙서의 엄중한 단속으로 인해 5개월 동안 한 상자의 아편도 팔지 못했던 아편상들은 그의 제안을 기꺼이 받아들였다. 1839년 6월 승리감에 도취되어 있던 임칙서는 2만1천 상자의 아편을 연못에서 석회와 섞은 다음 바다에 던졌다.

불행하게도 이 문제는 여기에서 끝나지 않았다. 홍콩섬 근처에서 청나라 군대와 영국 군대 간에 발생한 충돌들로 인해 중국 정부의 광저우 외국인 억류는 계속되었고, 중국과 거래하는 무역상들과 '중국의 4억 소비자들은 맨체스터의 공장을 영원히 돌아가게 해 줄 것이다!'라고 주장하는 맨체스터의 면직물 제조업자들을 대표하는 영국 내 자본가들의 영국 상품을 판매하기 위한 중국 시장 개방 압력으로 영국 정부는 결국 중국에 영국 해군을 파견하는 결정을 내리게 되었다. 그래서 1839년에서 1842년까지 영국과 중국 사이

에서 벌어지게 되는 아편전쟁이 시작되었다.

1839년 9월4일에 아편전쟁의 시작을 알리는 첫 번째 포성이 울렸다. 임칙서에 의해 봉쇄되어 식량 공급을 위한 상륙을 할 수 없었던 영국 함대가 홍콩의 주룽반도에서 한 중국 정크 소함대를 궤멸시킨 것이다. 이 전쟁은 전적으로 일방적인 것이었다. 영국 전함은 창장 어귀에 있는 저우산을 점령하기 위해 광저우를 우회하여 해안을 따라 북상했다. 1840년 여름에 9분간의 포격을 가한 뒤 영국 함대는 저우산의 항구를 접수했다. 그 해 9월에 아편 근절에 실패한 임칙서는 관직을 박탈당한 뒤 중앙아시아에서 4년 동안 유배되었다. 임칙서의 뒤를 이어 새로이 흠차대신이 되어 광저우로 파견된 기선琦善(1790–1854)은 영국의 강한 압박 아래 홍콩을 무역 감독관 엘리어트에게 할양했다. 엘리어트는 그에 대한 보상의 일환으로 저우산을 중국에게 반환하는데 동의했다. 이러한 반역 행위로 인해 기선은 쇠사슬에 묶인 죄인의 몸이 되어 광저우를 떠나야 했다. 반면 엘리어트가 사전에 협의 없이 독단적으로 중국과 홍콩과 저우산을 교환한 것에 화가 난 영국 외무상 파머스턴Palmerston(1784–1865)은 그를 헨리 포팅어Henry Pottinger과 교체하기로 결정했다. 1841년 8월에 포팅어는 저우산을 탈환하라는 명령을 수행하기 위해 25척의 함대, 14척의 증기선, 9척의 지원선 그리고 1만 명의 병사와 함께 동아시아에 도착했다. 10월1일에 저우산을 다시 되찾은 영국군은 10월13일에 중국의 주요 항구인 닝보를 함락했다.

도광제는 그의 사촌인 혁경弈經에게 방어의 임무를 맡겼다. 혁경의 지휘 아래 1만2천 명의 정규군과 3만3천 명의 민병대가 닝보를 되찾겠다는 목적을 달성하기 위해 조직되었다. 본격적인 공격을 개시하기 한 달 전 한 저명한 화가가 미리 예상되는 승전의 장면을 북송시대 화원화가의 화법으로 매우 정교하게 그렸다. 반면 혁경은 앞으로 다가올 승리를 자축할 글씨를 미리 여러 장 써놓고 며칠 동안 어느 것을 고를지에 대한 고민에 빠져 있었다. 공격 개시일은 거북점을 친 결과 1842년 3월10일로 정해졌다. 그런데 하늘이

정해준 이 날은 하필 봄철 우기가 한창이던 때라 길이 질펀했다. 공격이 시작되었을 때 군대의 60%가 혁경과 그의 참모들을 보호하기 위해 방패막이 되었다. 공격부대의 선봉이 되어 손에 긴 칼을 휘두르던 700명의 쓰촨인들은 청나라 군대를 소름 끼치는 피바다로 몰아갔다.

여기에서 한 가지 우리가 주목해야 할 사실은 영국이 아편전쟁에서 처음으로 그들이 새로이 개발한 전함인 '네메시스Nemesis'를 출동시켰다는 것이다. 네메시스는 아시아의 하천에서 전투하기 위한 목적으로 영국이 특별히 개발한 최초의 철갑선이었다. 원래 영국 해군성은 해군의 주축 전함으로 나무로 만든 범선을 선호했었다. 영국의 해군 장성들은 증기를 동력으로 하는 이 작은 철갑선이 공해公海에서 다른 유럽 국가들과 충돌할 때 많은 쓸모가 있으리라고 믿지 않았다. 그래서 이 철갑선을 제조하기 위해 리버풀에 있는 버컨헤드 제철소Birkenhead Iron Works와 비밀리에 계약을 맺은 것은 영국 해군성이 아닌 영국 동인도회사였다. 다른 전함들과 비교해 볼 때 네메시스는 크기가 작았다. 길이가 184피트에 너비가 29피트 그리고 깊이는 겨우 11피

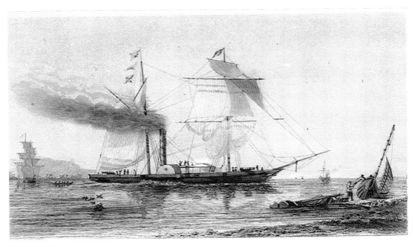

[그림28] 네메시스

트였다. 120마력의 증기엔진으로 움직이는 네메시스의 참신함은 나무는 하나도 들어가지 않은 100% 금속으로 만든 철갑선이라는 점이다.

영국 동인도회사는 하천용 군함을 개발하는데 많은 관심을 보였다. 하천용 군함을 통해 인도와 아시아의 다른 지역에 식민지 개척을 확대할 수 있기 때문이다. 1844년에 출간된 ≪네메시스≫에 의하면, 중국과의 전쟁은 이 철갑선의 성능을 시험해 볼 수 있는 절호의 기회로 여겨졌다. 동인도회사는 또한 이 철갑선이 인도에서 희망봉을 돌아 영국으로 상품과 사람 그리고 우편물을 빠른 속도로 운송하는데 깊은 관심을 보였다. 마지막으로 제철소의 소유주는 앞으로 더 많은 계약을 따내기 위해 그가 만든 이 철갑선의 우수한 성능을 해군성에게 보여주려고 노력했다.

3개월 만에 완성된 네메시스는 1840년 말 중국 해안 근처에 도착했다. 이 철갑선은 곧 전투에 투입되었다. 물살과 바람을 잘 헤쳐 나가고 물에 조금만 잠기는 능력으로 인해 주장에서의 작전에서 여러 척의 중국 범선을 격퇴했고, 1842년에는 중국의 남북을 잇는 물류 운송의 거점인 창장과 대운하의 교차점을 봉쇄하고 중국의 남쪽 수도인 난징을 위협하는데 혁혁한 공을 세웠다.

영국에게 철저하게 패배한 중국은 평화협상을 제의했다. 영국은 1842년 8월 난징조약에서 마침내 홍콩의 할양, 2천1백만 달러의 전쟁배상금 지불 그리고 광저우, 샤먼, 푸저우, 닝보 그리고 상하이 등 5개 항구의 개항 등 그들이 바라던 모든 목적을 달성했다. 아편전쟁에서의 패배로 중국은 타의에 의해 문호를 개방하게 되었고, 아편은 전국으로 퍼져 갔으며, 나라는 경제 빈곤, 사회 분열, 외국의 침입, 내란, 혁명 그리고 차 산업의 쇠퇴 등 몰락의 나락으로 떨어졌다.

난징조약으로 아편전쟁은 종말을 고했으나 이 조약으로 서구 열강들의 중국 공략은 시작되었다. 난징조약은 이후 60년 동안 서구 열강들의 압력에 의해 행해졌던 수많은 불평등조약들의 시작이었다. 서구 열강들은 중국으로부터 조계지를 할양받았고, 중국 정부의 주권과 중국의 산업을 보호하기

정화의 보물선

위해 관세를 올릴 수 있는 권한을 축소했다. 중국은 영국에게 홍콩을 할양했고, 영국의 아편 거래상들이 입은 손해를 보상하기 위해 멕시코 은으로 2천 1백만 달러의 배상금을 영국에게 지불했고, 서구와의 무역을 위해 광저우를 포함하여 더 많은 항구들을 개방해야 했다.

네메시스의 투입이 영국이 중국과의 아편전쟁에서 승리할 수 있었던 유일한 이유라고 할 수는 없겠지만 네메시스는 1793년에 매카트니 경이 중국에 특사로 파견된 이래 40년 간 영국에서 일어났던 엄청난 변화들을 상징적으로 대변해 준다. 네메시스는 영국을 산업혁명으로 이끌었던 철과 증기를 전쟁에 적용한 것이다. 영국뿐만 아니라 다른 유럽 국가들 또한 전쟁을 치르기 위한 새로운 기술을 개발하고 시험하는데 많은 관심을 기울였다. 영국에게 아편전쟁은 산업혁명을 통해 향상된 기술을 시험해 볼 수 있는 좋은 기회였다. 중국 시장을 개방할 수 있다는 생각에 영국의 면직물 제조업자들 또한 전쟁을 강력히 지지했다. 영국의 모든 산업들이 기계화되고 증기엔진에 의해 가동하게 되자 맨체스터의 면직물 제조업자들은 세계 어느 지역과도 가격경쟁에서 이길 수 있다고 확신했다. 마침내 인도의 영국 식민정부는 전쟁의 결과에 대해 관심을 가지게 되었다. 아편전쟁에 동원된 영국군의 2/3가 영국 식민지인 마드라스와 벵갈에서 온 인도인들이었다.

17세기와 18세기 유럽의 면직물 제조업자들은 인도 및 중국과의 경쟁에서 불리한 입장에 있었다. 인도 면포(캘리코calicoe)와 중국 비단은 영국이 만드는 면직물보다 품질이 고급이었고 가격도 영국 것보다 훨씬 저렴했던 것이다. 자국의 제조업자들을 보호하기 위해 군대와 무기를 사용하겠다는 정부의 군은 의지의 지원과 신세계에서의 식민지 개척으로 영국의 면직물 제조업자들은 인도의 면직물을 제치고 그들의 상품을 팔 수 있는 시장과 값싼 원자재를 얻을 수 있었다.

천하세계의 와해

아편전쟁은 자만에 빠져 있던 중국을 뼈 속까지 뒤흔들어 놓았다. 표면상 수지맞는 영국의 아편 무역을 축소하려는 중국의 시도에 대한 대응이라고 할 수 있는 아편전쟁은 또한 양국이 상대방에게 대한 우려스러울 정도로 증가하는 오해와 분노 그리고 자포자기의 결과였다. 그러나 이 전쟁에서 청나라 조정은 영국 군함이 중국 항구들에 폭격을 퍼부어도 처벌을 받지 않은 것이 중국 해군이 방어에 취약함을 드러냈다는 사실보다도 서구 야만인들이 추악한 짓을 저질렀다는 점을 문제 삼았다.

다른 국가들은 아편전쟁에서 영국의 승리가 가져다 줄 결과에 대해 명확히 파악하고 있었다. 유럽 국가들은 이전의 광저우 이외에 4개 항구가 국제무역을 위해 개항됨에 따라 많은 이득을 보았지만 1842년 난징조약으로 홍콩섬이 영국에 할양된 것을 시샘했다. 영국뿐만 아니라 다른 서구 열강들도 줄지어 중국과 조약을 체결함에 따라 개항된 항구의 수가 늘어났다. 중국은 서구 열강들과 조약을 체결할 때마다 영국에게 주었던 것과 똑같은 특혜를 부여했다.

1850년대 초에 중국에 수많은 반란들이 일어났다. 반란을 진압하는데 무

정화의 보물선

척 애를 먹은 청나라 정부는 서구 열강들의 도움을 받았다. 중국 전체를 뒤흔들었던 태평천국의 난은 1864년에 최종적으로 진압되었지만 이로 인해 중국 전역이 황폐화됨에 따라 수천 명의 중국인들이 살길을 찾아 해외로 빠져 나갔다. 농민들의 반란은 서구의 압박과 그들의 갑작스런 등장이 주었던 것 보다 훨씬 더 심각하게 현 상태에 안주하고 있던 중국에게 타격을 주었다. 왜냐하면 그들은 이 왕조가 천명을 받았음을 주장하는데 이의를 제기했기 때문이다. 이러한 와중에 영국과 프랑스는 중국으로부터 더 많은 무역상의 이권을 얻어내기 위해 제2차 아편전쟁을 일으켰다. 중국은 즉각 추가적으로 10개의 항구를 더 개방하는데 동의했다.

동남아시아에게 있어 제2차 아편전쟁이 가져다 준 의미 있는 결과는 중국인들의 해외 활동을 금하는 법이 폐지되었다는 것이었다. 최초의 중국인 계약노동자들의 해외 수송이 1845년 샤먼에서 프랑스 선박에 의해 이루어졌다. 그 이후로 '쿨리 무역'은 급속도로 발전했다. 수많은 중국인들이 멀리로는 쿠바와 칠레에까지 진출했으나 대부분 동남아시아로 보내져 광산이나 후추와 수수 등과 같은 농작물을 재배하는 농장에서 일했다.

동남아시아에서 청나라에 충격을 주는 전쟁과 반란이 일어났다. 1850년 도광제가 죽었다는 소식을 접한 베트남과 샴, 라오스 그리고 버마는 중국에 조문단을 보냈다. 버마는 1875년에 한 번 더 사절단을 중국에 파견했고, 프랑스와의 전쟁에서 중국의 도움이 간절했던 베트남은 1883년에 마지막 사절단을 중국에 파견했지만 샴과 라오스는 이 조문단이 중국으로 보낸 마지막 조공 사절단이었다.

버마가 영국에 의해 그리고 베트남이 프랑스에 의해 합병된 뒤 샴 왕국만이 팽창해 가는 영국 지배하의 인도와 프랑스령 인도차이나 연방 사이에서 완충국으로서 독립을 유지하고 있었다. 1862년에 샴 왕국에 파견된 중국 사신들은 중국에 정규적인 조공 사절단을 보내지 않은 몽꿋왕(재위 1851-1868)을 꾸짖었다. 그러나 샴 왕국은 아편전쟁의 결과에 대해 너무나 잘 알고 있었

다. 특히 그들은 세계의 헤게모니가 더 이상 중국이 아님을 잘 알고 있었다. 19세기 초반까지만 해도 경제적 가치를 지녔던 샴 왕국과 중국 간의 정크선 무역은 쇠퇴했고, 영국이 샴 왕국의 가장 중요한 무역 파트너가 되었다.

몽꿋은 동남아시아 국가들의 어떠한 통치자들보다도 유럽인들이 세계를 어떻게 바라보고 있는지에 관해 잘 알고 있었다. 유럽의 눈에 샴 왕국이 중국의 조공국으로 비춰지는 것은 샴에게 아무런 도움이 되지 않는다는 사실을 몽꿋은 너무나도 잘 알고 있었다. 샴 왕국의 조정이 원했던 것은 중국과의 우호관계를 지속하는 것이었다. 그러나 그것은 서구 열강들과 동렬에 둔다는 전제하에서의 외교 관계였다. 서구 열강들과 동등한 대우를 받는다는 것은 중국의 입장에서 용납되지 않았다. 그래서 몽꿋은 핑계를 대어 중국에 조공 사절단을 보내지 않고 시간을 벌었다. 몽꿋의 아들 출랄롱코른은 달랐다. 그는 왕위에 오르자마자 중국에 사신을 보내 중국과 동등한 지위에서 외교 관계를 재개할 것을 중국에 제의했다. 중국은 그의 제안을 거절했다. 그리고 1875년과 1878년에 샴 왕국이 조공 사절단을 파견할 것을 요구했다. 출랄롱코른은 그의 아버지와 마찬가지로 중국의 요구에 즉각적으로 응하지 않고 시간을 끌었다. 1882년에 출랄롱코른은 최종적으로 샴 왕국은 중국에 조공을 바치는 종속적인 관계를 거부할 것임을 청나라 조정에 통보했다.

1886년에 영국은 버마를 합병했고, 1893년에 샴 왕국은 라오스 영토를 프랑스에 할양했다. 중국은 조공국이라는 보호막을 잃게 되었다. 그리고 그 대신 중국은 북쪽으로는 러시아, 남쪽으로는 영국과 프랑스라는 유럽 제국주의 열강들과 대치하게 되었다. 이제 중국의 세계 질서는 종말을 고하게 되었다.

중국의 몰락과
서구의 부상

　18세기에 중국과 인도 그리고 유럽은 경제 발달, 생활수준 그리고 사람들의 수명에서 비교할 만하다. 인도와 중국 그리고 유럽은 각각 세계 전체 GDP의 약 23%를 점유하고 있었다. 1700년에 이 세 지역들은 세계 경제 활동의 70%를 차지하고 있었다. 1750년에 중국은 세계에서 생산된 제품들의 33%를 생산했다. 그리고 인도와 유럽은 각각 약 23%를 생산했다. 그래서 이 세 지역들에서 생산된 제품은 세계 산업 생산량의 80%를 점유했다. 1800년에도 인도의 몫은 내려가고 영국은 올라가기 시작했지만 그 형세는 이전에 비해 크게 변하지 않았다. 그러나 1800년대 초반에는 세계 GDP와 산업생산량에서 유럽이 차지하는 몫의 비율이 급증하기 시작했다. 반면 중국과 인도는 교착상태에 빠지더니 1900년에 급속하게 떨어졌다. 1900년에 인도는 세계 산업 생산량의 2%를 차지했고, 중국은 약 7%를 차지했다. 반면 유럽은 세계 산업 생산량의 60%, 미국은 20%에 달했다. 1900년에 유럽과 미국은 세계 산업 생산 활동의 80%를 점유하게 되었다.

　18세기에 중국과 인도는 세계 부의 절반 이상을 차지했으나 1900년에 이 두 나라는 세계에서 가장 산업화가 되지 않은 최빈국들의 축에 끼게 되었다.

1750년에서 1850년까지 중국의 인구는 인도와 유럽을 추월했다. 인구는 증가했지만 그에 상응하는 부를 창출하지 못한 중국과 인도는 부유해진 유럽과 미국에 비해 19세기를 가난하게 살아야했다. 18세기에 중국은 매우 발달된 시장경제를 보유하고 있었지만, 19세기 세계 경제를 주도한 것은 유럽이었다. 19세기에 들어와서 중국과 인도뿐만 아니라 아시아의 다른 나라들, 아프리카 그리고 라틴 아메리카는 유럽과 미국에 비해 상대적으로 빈곤해졌다.

생태학적으로 구세계(그리고 농업사회) 경제는 토지의 부족을 경험하기 시작했다. 증가된 시장 규모와 분업은 농업사회 경제에서 더 큰 능률을 얻어내는 것을 가능하게 했지만 생활필수품을 공급하기 위해서는 땅이 필요했다. 석탄과 식민지가 없었던 중국은 땅에서 얻어지는 산물의 생산량을 향상시키기 위해 엄청난 양의 노동력과 자본을 소비해야 했다. 반면 영국은 이러한 문제를 해결해 줄 신세계가 있었다. 신세계의 풍부한 자원과 언제든지 사용할 수 있는 석탄을 보유하고 있던 영국은 중국이 갖고 있던 이러한 구속에서 벗어날 수 있었다.

아편, 총, 엘니뇨 광산 그리고 새로운 산업기술은 특히 철도와 전신 그리고 키니네quinine 같은 유럽인들의 식민지 개척 사업과 맞물렸다. 유럽이 세계의 다른 지역들과 비교하여 더 많은 부와 권력을 쥘 수 있었던 이유가 그들이 세계의 다른 지역, 예를 들어 중국인이나 인도인 아니면 뉴기니인들보다 더 똑똑하거나 우수한 문화를 가졌기 때문은 결코 아니다. 이것은 유럽 중심적인 발상이다. 그 대신 유럽인들은 세계의 다른 지역 사람들이 가지지 못했던 것을 가졌다. 그것은 바로 식민지다. 19세기에 유럽이 세계의 다른 지역들을 능가할 수 있었던 것은 그들에게 식민지가 있었기 때문이다. 유럽인들은 엄청난 양의 설탕, 면화, 목재 등과 같은 자원을 무상으로 공급해 주는 식민지를 가졌다. 특히 영국은 그들의 숲이 고갈되었을 때 새로운 에너지원으로 석탄을 가지는 행운을 얻었다.

19세기에는 이 세계가 개발된 지역과 개발되지 않은 지역, 부자와 가난한

자, 산업화된 지역과 제3세계로 알려진 지역 등으로 나눠지는 과정을 겪게 된다. 이 둘 사이의 격차는 세계를 갈수록 가난해지는 생물학적 구체제에 머물고 있는 지역과 생물학적 구체제가 물질생산에 미치는 한계를 벗어나기 시작한 지역으로 나누는데 영향을 끼쳤다. 산업은 새로운 생산 수단을 소유한 일부 국가들에게 부와 권력을 가져다주었으며, 광산과 공장에서 일하는 노동자들을 위해 새로운 일자리를 제공했다. 여성과 아동들이 새로운 산업, 특히 섬유와 탄광 노동력의 상당한 부분을 차지하게 되었다.

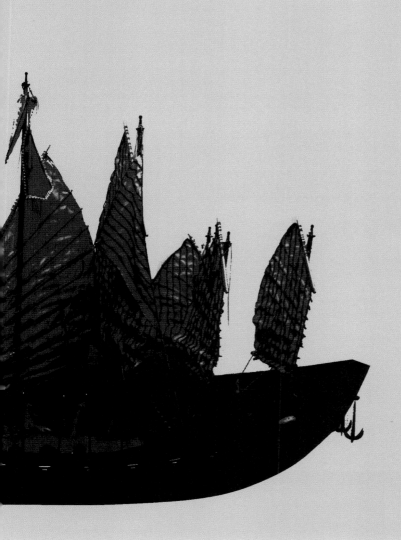

런던에 전시된 중국

1842년 네이선 던의
중국 컬렉션 런던 전시

건륭제가 중국을 통치하고 있던 18세기 중반, 청나라가 오랜 역사를 지닌 중국에는 없는 것이 없다는 자만에 빠져 있었을 때 유럽에서는 산업혁명이 빠르게 진행되고 있었다. 19세기는 영국의 시대였다. 영국은 그들이 점유한 경제와 정치적 우위 그리고 산업 생산력을 통해 전통적으로 프랑스가 차지하고 있던 세계 취향 결정권자의 지위를 박탈했다. 처음으로 영국이 유럽의 취향을 선도하게 되었다. 빅토리아 시대 영국의 문화는 유럽의 취향을 주도했고, 그들의 산업기술은 세계의 기준이 되었다.

필라델피아에 본사를 두고 중국과 무역했던 미국 상인 네이선 던Nathan Dunn(1782–1844)은 1818년부터 1831년까지 광저우에 체류했다. 그는 1820년대 후반부터 중국 물건들을 수집하기 시작했다. 그가 수집한 중국 컬렉션의 규모는 서구에서는 유례가 없을 정도로 대단한 것이었다. 어떻게 이것이 가능할 수 있었을까? 던은 중국과 무역하는 다른 유럽 무역상들과는 달리 비도덕적인 아편무역을 반대했다. 그는 자신이 중국문화에 많은 관심을 가지고 있으며 또한 아편을 반대한다는 사실을 알고 있는 중국 관리들과 친분을 쌓았다. 이들은 오병감이나 관련창關聯昌(1809–1870)과 같은 광저우

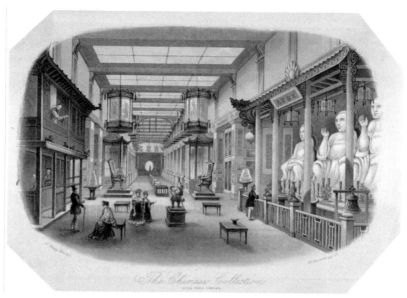

[그림29] 1842년 네이선 던의 중국 컬렉션 런던 전시

행상들과 함께 던이 중국 전역에서 중국 물건들을 수집하는 일을 도왔다. 또한 당시 중국을 다스리던 도광제(재위 1820–1850)를 포함하여 던이 아편무역을 반대한다는 사실에 호감을 갖고 있던 많은 중국인들은 던에 대한 존경과 감사의 표시로 수많은 진귀한 중국 물건들을 던에게 선물했고, 그의 컬렉션 작업을 후원했다. 던과 아편에 대한 생각을 공유했던 윌리엄 우드William Wood는 던의 중국 컬렉션의 자연사 부분을 위한 동식물 표본을 수집하는데 도움을 주었다.

던은 1831년 중국 생활을 청산하고 그의 엄청난 양의 중국 컬렉션과 함께 미국으로 돌아왔다. 던의 목표는 그의 컬렉션을 일반에게 공개 전시하는 것이었다. 그의 소망은 현실로 옮겨졌다. 1838년 12월 그의 중국 컬렉션은 새로이 개관한 필라델피아 박물관 1층에서 'Ten Thousand Chinese Thing唐萬人物'이라는 제목으로 전시되었다. 이 전시는 미국인들에게 중국문화를 종합

적으로 보여준 최초의 전시였다.

던은 1838년 12월 필라델피아 박물관에서 소장품의 첫 전시회를 가진데 이어 1842년에는 런던 하이드 파크의 세인트 조지스 플레이스St. George's Place에서 그의 중국 컬렉션을 전시했다. 1842년 중국 물건의 런던 전시로 인해 이제까지 영국인들이 중국에 대해 갖고 있던 신비로움은 완전히 사라졌다. 던의 중국 컬렉션을 전시한 공식적인 목적은 영국인들을 교육하기 위함이었다. 던이 수집한 중국 물건들은 텍스트나 그림과는 달리 직접 눈으로 목격할 수 있을 뿐만 아니라 손으로 만져서 촉감으로 느낄 수 있는 것이기에 영국인들에게 중국을 쉽게 접하고 이해할 수 있는 기회를 제공했다. 던의 'Ten Thousand Chinese Things' 전시는 영국인들을 새로운 세계로 안내했다.

던이 중국 관료와 광저우 행상들의 도움을 받아 수집한 컬렉션은 '중국 세계의 축소판'이었다. 던의 '중국박물관'은 축소된 중국 천하를 영국인들에게 보여주기 위해 50개 실물 크기의 자기 인물상과 대략 1,200개에 달하는 중국 물건들을 전시했다. 여기에는 대리석과 청동으로 만든 불상과 탑, 다리, 가옥, 선박 등의 모형들이 전시되었다. 정교하게 그려진 그림들은 전시장을 찾은 관람객들에게 중국의 우아한 건축과 아름다운 경관 그리고 광저우와 베이징 같은 중국의 대도시들의 풍광을 생생하게 보여주었다. 여기에는 중국의 황제와 광저우 행상을 비롯하여 무장한 군인, 중국 관료, 오락을 즐기고 있는 여인들 등 다양한 계층의 중국인들을 그린 초상화들도 전시되었다. 자연사 부문에서는 박제된 공작, 중국산 여우, 꿩의 일종인 백한 등 중국에서 서식하는 동물들이 전시되었고, 다른 코너에서는 중국 악기, 주방용품, 농기구, 젓가락 등 각종 중국 물건들이 전시되었다.

영국인들에게 다양한 중국 물건들을 볼 기회를 제공한 던의 중국 컬렉션 전시는 그들과 교전 중에 있고, 그들이 소비하고 있는 차와 비단 그리고 자기를 생산한 중국에 대한 영국인들의 지적 욕구를 충족시켜 주었다. 아편전쟁에서의 승리를 통해 문화적, 경제적 우월감에 도취되어 있던 영국인들에

게 중국은 그들이 생산한 상품들과 마찬가지로 팔 수 있는 상품으로 간주되었다. 유럽에 널리 유통되어 유럽인들을 매료시켰던 중국 물건들은 던에 의해 런던의 박물관에 전시됨에 따라 영국에 패한 아시아에 있는 한 국가의 역사를 말해주는 유물로 전락하게 된다. 중국 물건들은 그 물건들이 가치를 발했던 시공간을 떠나 박물관에 전시됨으로써 아편전쟁에서 승리한 영국인들에게 제국주의적 우월감을 증명해 주는 민족지학적 의미를 지니게 된다.

1851년 런던
대박람회에 전시된 중국

 1851년 대박람회Great Exhibition는 하이드 파크에 세워진 거대한 유리 구조물인 크리스털 팰리스Crystal Palace에서 개최되었다. 빅토리아 여왕(재위 1837–1901)의 부군인 앨버트 공Princee Albert(1819–1861)의 후원 하에 런던의 하이드 파크에 철골과 유리로 만든 기념비적인 건축물인 크리스털 팰리스가 세워졌고, 세계 각국에서 보내온 상품 디자인이 전시되었다. 1851년 5월에 오픈한 이 대박람회는 관람객들로부터 많은 호응을 얻었다. 남녀 노소를 막론하고 각 계층의 사람들이 몇 시간 동안 진열장 앞을 떠나지 못했다. 박람회가 끝난 10월까지 600만 명이 넘는 사람들이 박람회를 방문했다. 대박람회는 다음해에 설립된 사우스 켄싱턴 박물관의 모태가 되었다. 대박람회 주최 측은 이 박람회를 통해 얻은 막대한 수입금을 전시품들을 영구히 전시할 수 있는 갤러리를 짓는데 사용하기로 결정했다. 6년간의 설계와 건설을 거쳐 1857년 사우스 켄싱턴 박물관South Kensington Museum이 일반에게 공개되었다. 1862년과 1897년 사이 여러 차례의 확장을 거쳐 1899년에 사우스 켄싱턴 박물관은 빅토리아 앤 앨버트 박물관The Victoria & Albert Museum으로 개명되었다.

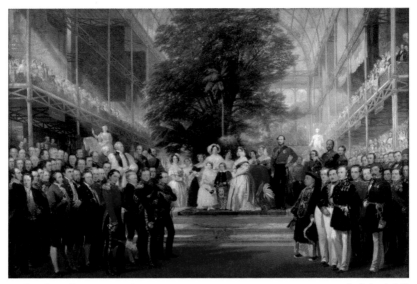

[그림30] 셀루스. "The Opening of the Great Exhibition by Queen Victoria on 1st May 1851". 캔버스에 유화. 1851–1852. V&A

빅토리아 여왕이 참석한 대박람회의 개막식을 기념하기 위해 헨리 코트니 셀루스Henry Courtney Selous(1803–1890)가 그린 "The Opening of the Great Exhibition by Queen Victoria on 1st May 1851"은 원래 상업적인 목적에 의해 제작되었으나 1889년에 이 그림이 사우스 켄싱턴 박물관의 소유가 된 이후 박물관의 설립 기원을 말해주는 상징적인 표상이 되었다. 1851년 5월11일에 거행된 대박람회의 개막식에 2만5천 명이 참가했다. 개막식에서 앨버트 공과 빅토리아 여왕의 연설 그리고 캔터베리 대주교의 기도에 이어 합창단이 헨델의 "할렐루야 코러스Hallelujah Chorus"를 노래했다.

1852년에 발행된 *Art Journal*에 의하면, 셀루스가 그린 그림의 중앙에는 빅토리아 여왕 일행, 그림의 오른쪽은 외교사절들과 심사위원장들 그리고 왼쪽은 정부 부처의 장관들을 비롯한 고위 관료들이 자리 잡고 있었다. 셀루스의 그림에서 우리는 단 아래 오른쪽에 서 있는 한 중국인을 발견

정화의 보물선

할 수 있다. 그는 청나라 관복을 입고 있는 것으로 묘사되었기에 이 개막식에 중국 정부를 대표하여 외교적인 역할을 수행하기 위해 참석한 것으로 해석되었다. 이 중국인은 여왕의 도착을 기다리는 동안 웰링턴 공작Duke of Wellington과 다른 고위 관료들 그리고 외교사절들에게 깊이 허리 숙여 절했다고 한다. 그의 출현에 관해 빅토리아 여왕은 일기에 다음과 같이 기록했다고 한다. "캔터베리 대주교의 짧고 적절한 기도가 끝난 뒤 헨델의 <할렐루야 코러스> 합창이 이어졌다. 합창이 진행되는 동안 한 중국 관리가 앞으로 나와 나에게 경의를 표했다."

개막식 다음날에 이 중국인은 희생希生이라는 사람으로 중국 정크선인 기영호의 대표이며, 대박람회에서의 그의 출현은 놀랍게도 언론의 성공적인 속임수였음이 밝혀졌다. 당시 영국 언론들의 보도에 따르면, 이 중국인은 장엄한 개막식에 감동을 받은 나머지 헨델의 곡이 합창되고 있을 때 앞으로 뛰어나와 빅토리아 여왕 앞에 머리를 조아렸다고 한다. 그러나 실제로 이 날 대박람회의 개막식을 축하하기 위해 청나라 정부에서 보낸 공식적인 특사는 없었다.

크레이그 클루나스Craig Clunas에 의하면, 아마도 셀루스가 대박람회와 같은 때 하이드 파크에서 열렸던 다른 전시회에 전시되었던 희생이라는 인물을 전용한 것으로 여겨진다. 희생은 외국 민족들의 일상적인 관습을 보여주기 위한 전시회에서 다른 중국인들과 함께 전시되고 있었다. 살아 있는 사람을 전시하는 행위는 19세기 중반에서 20세기 초반까지 영국과 유럽 그리고 미국에서 일어난 보편적인 현상이었다.

아편전쟁에서 강력하고 빠른 영국 군함을 경험했던 청나라 해군은 이전과는 다른 신식 군함을 개발했다. 영국은 이 신식 군함의 비밀을 알아내기 위해 온갖 방법을 다 동원했다. 이러한 목적에서 1846년 8월 몇몇 영국인들은 광저우로 들어가 현지 관리를 매수하여 그의 명의로 최상급의 신식 군함을 구입하고 비밀리에 홍콩으로 가져왔다. 당시 중국 법이 외국인에게 중국

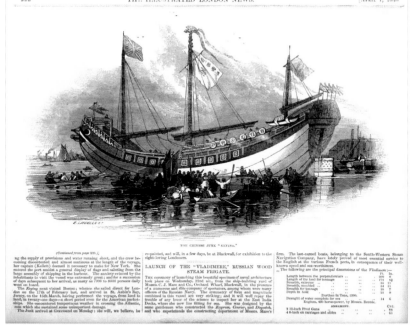

[그림31] 1848년 4월1일자 *The Illustrated London News*에 실린 기영호

선박을 판매하는 것을 엄중히 금하고 있었기 때문이다. 3개의 돛을 단 최상급의 녹나무로 만든 800톤급의 이 정크선은 난징조약을 체결했던 중국 측 관료인 기영耆英(1787–1858)에서 이름을 따왔다. 이 배는 1846년 12월6일에 홍콩을 떠나 긴 항해를 시작했다. 영국인 12명과 중국인 선원 30명이 탑승했고, 선장은 영국인 찰스 알프레드 켈렛Charles Alfred Kellett이었다. 이들 외에도 또 한 명의 중국인이 이 정크선에 탑승했다. 이 배의 명의상 선주인 청나라 관리였다. 그가 바로 셀루스의 그림에 등장했던 희생希生이었다. 기영호는 1847년 3월에 희망봉을 돌아, 1847년 4월 아프리카 세인트 헬레나 1847년 7월에는 뉴욕, 1847년 11월에는 보스턴을 방문했고, 이듬해인 1848년 4월에 영국에 도착하여 런던의 동인도 도크East India Docks에 정박했다.

기영호의 출현은 영국 왕실로부터 지대한 관심을 받았다. 기영호는 최초로 유럽에 도착한 중국 선박이었다. 홍콩에서 출발하여 희망봉을 돌아 미국을 거쳐 영국에 도착한 이 정크선은 영국 여왕의 방문을 받았다. 여왕의 방문은 홍콩이 영국의 식민지라는 사실을 재천명하기 위한 것이었다.

　중국에서 가져온 진귀한 물건들로 가득 찬 기영호는 중국문화의 진수를 보여주는 일종의 '이동박물관'이었다. 기영호의 넓은 선실의 벽과 천장은 아름다운 도안이 새겨진 벽지로 장식되었으며, 벽에는 여러 폭의 족자가 걸려 있었고, 각양각색의 아름다운 등이 매달려 있었다. 또한 선실에는 각종 가구와 조각 그리고 골동품들로 가득 찼다. 1848년 7월29일자 *Illustrated London News*에 의하면, 기영호가 런던의 동인도 도크에 정박하고 있는 동안 빅토리아 여왕을 비롯하여 영국의 모든 왕족들 그리고 런던에 거주하고 있던 거의 모든 귀족들과 외국인 명사들이 이 이동박물관을 방문했다고 한다.

V&A의 중국 자기와
건륭제의 의자

V&A가 소장하고 있는 중국 자기의 대부분은 18세기에 제작된 것들이다. 이 아름다운 자기 병(그림 32)은 18세기 건륭제 연간에 징더전의 관요에서 제작된 최고급 자기의 특색을 잘 보여준다. 청자색으로 유약을 바르고 다시 법랑으로 상회 장식을 했다. 병의 사면에는 사계절의 풍광을 산수화로 그리고, 상서로운 의미가 담겨 있는 짧은 시로 제화했다. 이 자기 병은 예술품 수집가인 조지 솔팅George Salting(1835–1909)이 1910년에 V&A에 유증한 1,405점의 중국과 일본 자기 컬렉션에 속한다. 솔팅 켈렉션의 대부분은 17세기와 18세기 서

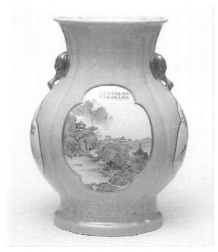

[그림32] 청대 건륭제 연간에 징더전에서 제작된 자기.
36.5×27.5×20cm. V&A

정화의 보물선

구에 수출하기 위해 제작되었던 중국 자기들로 이루어져 있다. 그럼에도 불구하고 이 자기 병은 청나라 최상류층을 겨냥해서 제작된 중국 국내 내수용 자기이다. 자기의 형태나 장식들이 당시 징더전에서 제작되었던 수출용 자기들과는 매우 다르다.

이 중국 자기가 어떠한 의미를 지니고 있는지에 관해 보다 더 명료하게 이해하기 위해 V&A가 소장하고 있는 또 다른 하나의 중국 물건을 예로 들어보자. V&A가 소장하고 있는 '건륭목태조칠어좌乾隆木胎雕漆御座'라는 긴 이름을 가진 이 아름다운 의자는 건륭제(재위 1736–1795)를 위해 제작된 어좌이다. 이 어좌는 1780년대 후반에 베이징 남부 융딩먼永定門 밖에 위치한 황제의 사냥터였던 남원南苑에 있는 단하행궁團河行宮에 쓸 목적으로 주문 제작되었다. 남원은 황제의 사냥터인 동시에 아시아에서 만주족의 파워가 절정에 달했음을 축하하기 위해 수많은 관병식이 거행되던 장소이다. 그러나 이곳은 19세기에 방치되어 점차 폐허로 변해 갔다. 남원은 의화단의 난으로

[그림33] 건륭제의 어좌. V&A

부터 자국민을 보호한다는 명목 아래 8개국 연합군이 베이징을 점령한 뒤 1900년에서 1901년에 러시아 군대에 의해 약탈되었다. 제정 러시아의 특사였던 미하일 기르스Mikhail N. Girs가 중국에서 이 어좌를 손에 넣었고, 1917년 러시아 혁명 이후 영국으로 가져갔다. 이 어좌는 골동품상인 스핑크 앤 선Spink & Son에 의해 제임스 가St. James에서 전시되었고, 영국의 감자 도매업자이며 제1차 세계 대전 기간에 V&A의 가구 분야 큐레이터였던 에드워드 페어브라더 스트레인지Edward Fairbrother Strange의 동료였던 조지 스위프트George Swift가 V&A를 위해 매입했다.

1952년까지 이 어좌는 Oriental Furniture and Woodwork 전시물 가운데 가장 중요한 위치를 점유했으며, 이후 1952년에 오픈한 Primary Gallery of Far Eastern Art와 1991년에 오픈한 T. T. Tsui Gallery of Chinese Art에서도 매우 중요한 소장품으로 다루어졌다. 이 어좌는 건륭제가 남원에서 만주족 팔기군의 사열을 관전하며 앉았던 의자였으나 지금은 영국 런던에 위치한 V&A의 Room 44에서 다른 중국 물건들과 함께 진열되어 박물관을 방문하는 관람객들의 감상 대상이 되었다. 이 어좌는 아시아에서 영국의 헤게모니를 상징하는 역할을 담당했다.

V&A에 전시되어 있는 건륭제의 어좌는 예술품인가? 아니면 민족지학적 문화상징물로 봐야 하는가? 중국에서 영국으로 흘러들어온 중국 물건들을 소장하고 있는 런던에 있는 두 개의 박물관, 즉 대영박물관British Museum과 V&A는 영국 정부로부터 재정적인 후원을 받고 있다. 이 두 박물관에 전시되어 있는 중국 물건들은 다른 나라의 물건들과 마찬가지로 영국이 그들의 민족 정체성과 제국 정체성을 표명하기 위한 문화상징물의 역할을 하고 있다고 볼 수 있다. 서구인들의 비서구권 민족들에 대한 지식은 그들의 권력을 향한 의지에 의해 형성되었다. 미국의 문화비평가인 제임스 클리포드James Clifford는 구미의 박물관에 전시되어 있는 비서구 문화권의 원시예술품을 서구의 타문화수집이라는 관점에서 분석하면서 '문화수집collecting cultures'

이라는 개념을 생각해냈다. 그에 의하면, 내 주변 및 내가 속해 있는 집단 주변의 물질세계를 수집하는 것은 일종의 문화적 동질성을 추구하는 보편적인 행위라고 할 수 있다. 세계의 문화를 수집하는 것은 곧 그 세계를 자신의 것으로 만들기 위한 문화적 행위이다.

대박람회가 개최되었던 다음해에 영국 정부에 의해 설립된 V&A는 출발부터 설립 목적과 소장품의 범위에 있어서 다른 두 개의 국가박물관인 대영박물관이나 내셔널 갤러리National Gallery와 달랐다. 대영박물관과 내셔널 갤러리는 소장품의 대부분이 개인이 수집한 컬렉션인데 반해 V&A는 비록 일부 개인 소장가들의 유증 컬렉션이 있기는 하지만 대박람회 등을 통해 모은 정부 자금으로 구입한 컬렉션으로 이루어졌다. 또한 V&A는 대영박물관이나 내셔널 갤러리와는 달리 1983년까지 정부 관련 부서의 직접적인 통제를 받았다.

서구인들이 비서구 문화권의 예술품들에서 아름다움을 발견하게 된 것은 최근의 일이다. 20세기 이전에 비서구 문화권 예술품은 이와는 다른 이유에서 수집되고 평가되었다. 근대 초기에는 비서구 문화권 예술품의 희귀성과 기이함이 중요하게 여겨졌다. 유럽에서 16세기 중반부터 형성되기 시작하여 17세기에 전성기를 누린 '호기심의 방the cabinet of curiosities'은 물질의 백과사전 같은 수집실이었다. 호기심을 불러 일으킬만한 물건들이 수집되어 있다고 하여 사람들은 이곳을 '호기심의 방'이라고 불렀다. 세계의 온갖 진기한 것들이 호기심의 방으로 모여들었다. 각각의 개별적인 물건들은 그것이 수집된 지역 전체 또는 그곳에 살고 있는 주민들을 표상했다. 세계 각국에서 수집한 물건들을 모아 놓은 호기심의 방은 하나의 소우주였다. V&A는 1852년에 설립되었다. 1857년에 사우스 켄싱턴으로 이전한 뒤 1899년 빅토리아 여왕에 의해 다시 V&A로 개명될 때까지 사우스 켄싱턴 박물관으로 불리었다. V&A는 설립 당시 영국이 제국의 위용을 과시하기 위한 중심이었다. V&A의 캐비닛에는 이탈리아 레이스, 인도 보석 그리고 중국 자기

등 세계 각국에서 가져온 이국적인 물건들로 넘쳐났다. 사우스 켄싱턴 박물관을 관람했던 영국인들은 박물관 안에서 세계를 여행하는 듯한 느낌을 받았다.

클리포드의 관점에서 본다면, 우리가 지금까지 살펴본 V&A에 전시된 중국 자기와 건륭제의 어좌를 비롯하여 런던에 있는 박물관들에 전시된 중국 물건들은 영국이 제국주의적 시선에서 수집한 민족지학적 문화상징물이라고 할 수 있다.

19세기에 들어와 유럽인들, 특히 영국인들의 중국 인식에 변화가 일어난다. 영국은 빅토리아 시대(1837–1901)에 그들의 제국주의가 성공을 거두었고, 유럽인들의 날로 증가하는 중국 침범은 시누아즈리의 원천이던 중국에 대한 환상을 약화시키기 시작했다. 아편전쟁에서 패한 중국은 급속하게 붕괴되기 시작했다. 아편전쟁 이후 영국인들이 인식하는 중국의 위상은 이전과 많이 달라졌다. 이제 중국은 그들의 철갑선인 네메시스에 의해 무참히 무너진 패전국이었다. 이러한 중국의 위상이 1864년에 휘슬러가 그린 그림 <자주빛과 장미빛>에 반영되었다. 휘슬러의 그림 속 청화백자는 시누아즈리가 절정을 이루던 시기에 유럽인들의 그림 속에 등장했던 청화백자와는 그 의미가 많이 달랐다. 중국은 휘슬러의 그림 속 여인처럼 연약한 여성화된 나라였으며, 또한 그림 속에 진열되어 있는 중국 수출용 자기처럼 돈으로 살 수 있는 상품으로 인식되었다. 1842년 이후 런던에 전시된 '중국' 또한 휘슬러의 그림 속 청화백자와 같은 맥락에서 이해할 수 있다. 1842년 아편전쟁에서 승리하여 우월감에 도취되어 있던 영국인들에게 런던에 전시된 중국 물건들은 그 물건들이 가치를 발했던 시공간을 떠나 런던의 박물관에 전시됨으로써 아편전쟁에서 승리한 영국인들에게 제국주의적 우월감을 증명해 주는 민족지학적 의미를 지니게 된다.

영국 런던에 있는 대영박물관British Museum의 Room 33에는 동주東周(기원전 770년–기원전 256년) 시기인 기원전 6세기에서 기원전 5세기 사이에 지금의 산시성山西省 허우마侯馬에 위치한 진晉나라의 주조鑄造 공장에서 제작된 청동 종이 전시되어 있다.

음악은 고대 중국 궁정생활에서 없어서는 안 될 중요한 부분이었다. 궁정에서는 의식을 거행할 때마다 음악을 연주했는데, 북과 종이 사용되었다. 청동으로 주조하는 기술이 개발되자 고대 중국인들은 기원전 7세기에 작은 종을 생산했고, 큰 종은 그 후 수백 년이 지나서야 세상에 나왔다. 대영박물관에 전시된 이 청동 종은 박鎛이라는 것으로 거푸집에 쇳물을 부어 만들었다. 이 청동 종이 제작된 시기에 이 청동기가 만들어진 진나라는 중국 북부 청동기 주조의 중심이었다. 이 청동 종은 거위를 삼키고 있는 용 모양의 돌기들로 표면을 장식했다. 종의 꼭대기에는 두 마리 용으로 고리를 만들어 막대기에 걸어두고 연주할 수 있게 했다. 대영박물관에 전시되어 있는 이 청동 종은 원래 서로 다른 소리를 내는 다양한 크기의 많은 종들로 이루어진 조합의 일부였다. 말하자면 이 청동 종은 조율된 여러 개의 종들로 이루어진 편종編鐘의 일부였다.

종은 고대 중국의 의례에서 조상

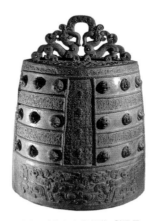

[그림34] 대영박물관에 소장되어 있는 청동 종

신들과 소통하기 위해서 사용되었고, 전쟁에서는 후퇴할 때 종을 울렸고, 음악에서는 다른 악기들과 앙상블을 이루는 악기로 사용되었다. 후난과 장시 같은 중국 남부에서는 서주西周(기원전 1045년–기원전 771년)와 동주 시기에 제작된 매우 큰 종들이 발굴되었다. 남부의 종은 서로 다른 크기의 종들이 소리의 앙상블을 이루는 북방의 편종에 비해 하나의 종으로만 연주된다.

이제까지 발굴된 고대 중국의 편종들 가운데 가장 유명한 것은 1978년 후베이성 수이저우隨州에 있는 전국시대 증후을曾侯乙이라는 제후의 무덤에서 발견한 것이다. 음악을 무척 좋아했던 증후을은 죽을 때 금, 북, 피리 등과 같은 많은 악기들을 함께 묻었다. 증후을의 편종은 65개의 조율된 종들로 이루어졌다. 그 무게가 4,421kg에 달한다. 대영박물관의 청동 편종과 증후을의 편종은 모두 중국이 정치적으로 분열되고 도덕적인 위기에 처해 있던 시기인 전국시대(기원전 476년–기원전 221년)에 만들어졌다. 고대 중국인들에게 음악은 조화의 상징이었다. 공자(기원전 551년–기원전 479년)는 음악을 통해 자신의 성정性情을 도야하고 더 나아가 세상을 교화할 수 있다고 생각했다. 고대 중국인들은 예악을 중시했다. "예는 하늘과 땅의 질서이고, 악은 하늘과 땅의 조화이다." 공자는 "시에서 일어나고, 예에서 서고, 음악에서 완성된다興於詩, 立於禮, 成於樂"고 했다. 또한 ≪예기 · 악론≫에서는 "정치의 득실을 바로잡고, 천지를 움직이고, 귀신을 감동시키는 데 시詩보다 좋은 것이 없다. 옛 임금은 이를 통해 부부를 다스리고 효도와 공경을 이루고 인륜을 두텁게 하고 교화를 아름답게 하고 풍속을 변화시켰다"라고 했다. 시로 백성들의 마음을 순화시키고, 예를 통해 사회 질서를 세우고 난 뒤 마지막으로 하는 일이 음악으로 조화를 이루는 것이다. 공자가 꿈에도 그리던 대동세계가 천하의 조화로움을 알리는 음악을 통해 완성된다. 1997년 7월 1일 영국이 홍콩의 주권을 중

[그림35] 증후을의 편종

국에 반환하는 의식이 거행되는 역사적인 자리에서 세계적으로 저명한 작곡가이자 지휘자인 탄둔譚盾(1957년생)은 자신의 지휘하에 2400년 전에 만들어진 증후을의 편종을 사용하여 자신이 작곡한 <교향곡1997: 천지인>을 연주했다. 중국은 1842년 아편전쟁에서 패하여 영국에게 할양했던 홍콩을 155년이 지나서야 비로소 되찾게 되었다. 지금 중국 정부는 과거의 영광을 재현하기 위해 부흥의 길을 모색하고 있다.

참 고 문 헌

李冀平. ≪泉州文化與海上絲綢之路≫. 北京: 社會科學文獻出版社, 2007.

廣州博物館 編. ≪海貿遺珍: 18–20世紀初廣州外銷藝術品≫. 上海: 上海古籍出版社, 2005.

英國維多利亞阿伯特博物院, 廣州市文化局 編. ≪18–19世紀羊城風物: 英國維多利亞 阿伯特博物院藏廣州外銷畫≫. 上海: 上海古籍出版社, 2003.

中山大學歷史系, 廣州博物館 編. ≪西方人眼裡的中國情調≫. 北京: 中華書局, 2001.

데이비드 문젤로. ≪동양과 서양의 위대한 만남 1500~1800: 대항해 시대 중국과 유럽 은 어떻게 소통했을까≫. 서울: 휴머니스트, 2009.

_____. 이향만 · 장동진 · 정인재 옮김. ≪진기한 나라, 중국: 예수회 적응주의 와 중국학의 기원≫. 파주: 나남, 2009.

정석범. <장 드니 아티레(Jean–Denis Attiret, 王致誠)와 로코코 미술의 동아시아 전파>. ≪미술사연구≫ 22 (2008), 273–306.

지안니 과달루피 지음. 이혜소 · 김택규 옮김. ≪중국의 발견: 서양과 동양문명의 조우 ≫. 서울: 생각의나무, 2004.

Appadurai, Arjun. *The Social Life of Things: Commodities in Cultural Perspective*. Cambridge: Cambridge University Press, 1988.

Baker, Malcolm et al. *A Grand Design: the Art of the Victoria and Albert Museum*. New York: Harry N. Albrams, 1997.

Barringer, Tim and Flynn, Tom. eds. *Colonialism and the Object: Empire, Material Culture and the Museum*. New York: Routledge, 1998.

Blumenfield, Robert H. *Blanc de Chine: The Great Porcelain of Dehua*. Berkeley: Ten

Speed Press, 2002.

Broudehoux, Anne–Marie. *The Making and Selling of Post–Mao Beijing*. New York: Routledge, 2004.

Chang, Elizabeth. *Britain's Chinese Eye: Literature, Empire, and Aesthetics in Nineteenth–Century Britain*. Stanford: Stanford University Press, 2010.

Ching, Julia and Oxtoby, William G. *Discovering China: European Interpretations in the Enlightenment*. New York: University of Rochester Press, 1992.

Clark, Hugh R. *Community, Trade, and Networks: Southern Fujian Province from the Third to the Thirteenth Century*. Cambridge: Cambridge University Press, 2002.

Clifford, James. *The Predicament of Culture: Twentieth–Century Ethnography, Literature, and Art*. Cambridge: Cambridge University Press, 1999.

Dolin, Eric Jay. *When America First Met China: An Exotic History of Tea, Drugs, and Money in the Age of Sail*. New York: Liveright, 2012.

Finley, Robert. *The Pilgrim Art: Cultures of Porcelain in World History*. Berkeley: University of California Press, 2010.

Garrett, Valery M. *Heaven is High, the Emperor Far Away: Merchants and Mandarins in Old Canton*. Oxford: Oxford University Press, 2009.

Haddad, John R. *America's First Adventure in China: Trade, Treaties, Opium, and Salvation*. Philadelphia: Temple University Press, 2013.

Harrell, Stevan. *Cultural Encounters on China's Ethnic Frontiers*. Seattle: University of Washington Press, 1995.

Hohenegger, Beatrice. *Liquid Jade: The Story of Tea from East to West*. New York: St. Martin's Press, 2006.

Jacobson, Dawn. *Chinoiserie*. London: Phaidon Press Limited, 1999.

Kang, David C. *East Asia before the West: Five Centuries of Trade and Tribute*. New York:

Columbia University Press, 2010.

Kriegel, Lara. *Grand Designs: Labor, Empire, and the Museum in Victorian Culture*. Durham: Duke University Press, 2007.

Lee, Thomas. *China and Europe: Images and Influences in Sixteenth and Eighteenth Centuries*. Hong Kong: Chinese Univeristy Press, 1991.

Levathes, Louise. *When China Ruled the Seas: The Treasure Fleet of the Dragon Throne, 1405–1433*. Oxford: Oxford University Press, 1994.

Mair, Victor H. and Erling Hoh. *The True Story of Tea*. London: Thames & Hudson Ltd., 2009.

Marks, Robert B. *The Origins of the Modern World: A Global and Ecological Narrative from the Fifteenth to the Twenty–first Century*. Lanham: Rowman & Littlefield Publishers, Inc., 2007.

Porter, David. *The Chinese Taste in Eighteenth–Century Englan*d. Cambridge: Cambridge University Press, 2010.

_____. *Ideographia: The Chinese Cipher in Early Modern Europe*. Stanford: Stanford University Press, 2001.

Reed, Marcia and Demattè, Paola. eds. *China on Paper: European and Chinese Works from the Late Sixteenth to the Early Nineteenth Century*. Los Angeles: The Getty Research Institute, 2011.

Rose, Sarah. *For All the Tea in China: How England Stole the World's Favorite Drink and Changed History*. New York: Viking, 2010.

Schottenhammer, Angela. *The Emporium of the World: Maritime Quanzhou, 1000–1400*. Brill Academic Publication, 2001.

Sheriff, Mary D. ed. *Cultural Contact and the Making of European Art since the Age of Exploration*. Chapel Hill: The University of North Carolina Press, 2010.

So, Billy K. L. *Prosperity, Region, and Institutions in Maritime China: The South*

Fukien Pattern, 946–1368. Cambridge, Mass.: Harvard University Asia Center, 2000.

Stuart–Fox, Martin. *A Short History of China and Southeast Asia: Tribute, Trade and Influence*. Crows Nest: Allen & Unwin, 2003.

Van Dyke, Paul A. *The Canton Trade: Life and Enterprise on the China Coast, 1700–1845*. Hong Kong: Hong Kong University Press, 2007.

Vainker, S. J. *Chinese Pottery and Porcelain: From Prehistory to the Present*. London: British Museum Press, 1991.

Waley–Cohen, Joanna. *The Sextants of Beijing: Global Currents in Chinese History*. New York: W. W. Norton & Company, 1999.

Wills Jr., John E. *China and Maritime Europe, 1500–1800*. Cambridge: Cambridge University Press, 2010.

Xu, Cho–yun. *China: A New Cultural History*. New York: Columbia University Press, 2012.